# 手感工藝‧
# 美好生活提案

國立台灣工藝研究發展中心
NATIONAL TAIWAN CRAFT RESEARCH AND DEVELOPMENT INSTITUTE

# 目次

|篇壹|

## 民藝匠心 × 在地職人

# 工藝的美好，在俯拾之間

工藝精神就是如何創造器物以達到「用」且「美」的功能，也就是創造出同時兼顧物質與精神需求的器物，來滿足更舒服、更美的生活。

顏水龍先生早在一九四二年發表的〈臺灣「工藝產業」之必要性〉（註：本文亦收錄於本中心於二〇一六年末重編再版《臺灣工藝》書中）文章中便提到，工藝不希望只是生產傳統的樣式與製品，而是要徹底考慮現代人的生活方式，生產「生活的工藝品」，並且，「工藝之美無論如何必須尊重器物本質的美，同時所使用的材料之特色美也是條件之一。又或者必須是活用時代的品味，融入一般生活的工藝。」而這也將是傳承給下一個時代的文化基礎。

繼承著相同的理念，國立臺灣工藝研究發展中心繼二〇一五年出版的《好物相對論：生活器物》、《好物相對論：手感衣飾》，以及二〇一六年的《翻轉工藝設計的24個故事》之後，本書做為本中心「臺灣工藝美學品鑑錄專輯出版計畫」系列的第四本書，同樣地希望透過出版來傳達對臺灣地方工藝尋根的熱情，並深入發掘背後動人的故事與不同的生命體驗。相對於前三本書深入地透過專訪，全面性地介紹臺灣工藝職人與設計師的創作故事，本書則是從使用者的需求切入，聚焦於工藝的生活應用面向，提供讀者一部用來妝點美好生活的工藝選品指南，以及示範更多樣的品味藝術生活實踐方法，透過分享使用經驗與品賞這些存在於臺灣工藝中常見的良品好物，體會時代與族群的共同記憶及美感生活。

首先透過深入研究臺灣工藝多年的莊伯和老師的導讀，從顏水龍先生對臺灣工藝研究追溯起，由美學、美感脈絡來談手工、材質、工藝手感，並且從臺灣人生活模式演變與使用經驗，提供讀者一個從生活中體驗工藝之道的範本。繼之第一章「民藝匠心×在地職人」，則是從臺灣工藝的材質與地域發展出發，帶領讀者認識臺灣各地中堅世代的十二位工藝職人，深入探訪工藝家的工作室所在，透過直擊工藝創造生產的過程，來了解匠人匠心的獨到處。

所謂的生活風格，便是消費時所選擇物品的美感呈現。在第二章「手感生活×日日擁抱美好工藝」，則是將生活切分為「餐桌風景」、「居家生活」、「文房道具」與「衣著時尚」等四個類別，在十位生活風格家的示範之下，讀者可以一同學習如何在現代生活融入工藝風格的好方法，並且透過「工藝選品」的概念，發現揉合手感特色的現代生活工藝好物。而這些工藝選物也反映了臺灣多元豐富的生活型態與需求：不管是隱含「當代民藝」概念的日用設計，或是沾染了土地風俗香味的民間工藝，抑或是融入創意巧思將材質淋漓發揮的精緻工藝，這些工藝選物的共通點便是它們皆發揮了原始材質的質感特色，呈現出獨特的手感風華與當代生活工藝面貌。

工藝，並非是僅能陳列在博物館裡如此遙不可及的存在，反而因為使用而能更美好。「用之美」源於使用的需求，卻又超越物件的機能性，因為在使用之中，透過直接五感的體驗，才能真正喚起我們對於材質、對於手工技藝的美學感受，這便是生活中的工藝魅力。這本《手感工藝‧美好生活提案》希望能提供讀者更多可以在每日生活中擁抱工藝好物的方式，透過這些讓人愛不釋手的美好工藝，體驗親切的、沒有距離的真實美感經驗。

國立臺灣工藝研究發展中心　主任

許耿修

# 論手感與生活工藝

手感，我認為是一種經由實踐理解工藝美學的方式，沒有什麼深奧的道理，以多數的工藝品來說，無論是製作者或使用者、欣賞者，都不難透過觸覺領會其美，即使無法直接身手接觸（例如手摸、手括……），仍可能通過視覺來感知其質地、肌理、重量……獲得以手觸摸的訊息。

## 手感來自使用機能

過去尋常百姓家拿來醃製醬菜等用的瓦甕陶罐，原本多塞在屋角一隅，不惹人注意，如今卻有不少已進入了民藝、骨董店待價而沽。瓦甕陶罐雖然有大有小，但總有一定的容積，通常有點粗重，而表面多半沒有特別講究的紋樣，頂多是印拍出來的圖案或刻痕，其作用也就是增加摩擦力讓搬運時不致滑手。從前擺在屋角，因其粗獷沉重，不怕偶有碰撞或貓狗干擾；而今日民藝愛好者或舊物新用，例如用來裝老茶等，手捧之，輕撫之餘，不免發出「手感甚佳」的讚嘆。

此處特別值得一提的是，工藝手感的原點來自器物的使用機能，刻意製造出來的手感，已是後來的事了。例如顏水龍（一九〇三～一九九七）《臺灣民藝》（《臺灣風物》第廿八卷第三期，一九七八年九月）：「大甲蘭產品……粗有粗的味道，細有細的風格。」文中又提到日本民藝運動推動者柳宗悅（一八八九～一九六一）主張民藝的特色之一，器物因以實用為目的，沒有過分的裝飾，簡素、樸實、堅固、耐用，作法誠實自然，絕不偷工減料等等，其中也透露手感價值。

以日常用器的飯碗來說，無論大小（容有差異，總合乎吃飯「合手」的要求），碗底總有圈足，方

便端起碗時讓手指有個支撐，還可隔熱，完全合乎基本使用機能，這種生活工藝反映出對於手感的追求不能超越合理使用的基本要求。

例外的是日本有一種被指定為國寶、重要文化財的「高麗茶碗」，竟是李朝朝鮮貧窮農民的日常飯碗，被豐臣秀吉發兵侵略朝鮮的武將攜回，做為茶道用器，同樣手捧之，輕撫之餘頻頻讚嘆，最後竟推崇其美至無比崇高的藝術境界，卻已非此碗原先製作生產的目的，其之所以為美，雖然本已存在於碗的本身，卻是經過一番「發現」的過程。

三十年前，看了一部大陸錄影帶古裝電影，背景為江南，現在我只記得一對才子佳人對飲，酒杯敞口，上闊下窄、淺腹，類似淺「斗笠杯」；單手用食指按住杯之內緣，而以拇指、中指托住杯外緣就口，竟然不失優雅。之後我屢加嘗試，覺得是一種很好的手感享受與體驗，似乎也為口感加了分。當然這種持杯方式與器型有密切關係，如屬直口杯就不適合了。

我們似乎更熟悉一種叫「壓手杯」的樣式，用起來手感又大不相同，在此不妨引用網路《百度百科》的解釋：「造形為口平坦而外撇，腹壁近於豎直，自下腹壁處內收，圈足。其形體端莊大方，凝重中見靈巧，握于手中時，微微外撇的口沿正好壓合於手緣，體積大小適中，分量輕重適度，穩貼合手，故有『壓手杯』美稱。」

一杯在手，容易感受的手感有平滑、凝滯、細膩、粗糙等，其間又有程度的差別，所謂順不順手，更與器物形制、大小、重量與使用場合、身心狀況有關。

也談談喝咖啡的經驗，我遇過杯子的杯耳（手把）孔小以致食指無法穿入，也有的乾脆無孔呈扁平狀，使用時需要拇指與食指合力捏住杯子，加上表面質地平滑，不用點力還真捏不住，這樣燙手的飲料大概只有用杯墊輔助托著才安全；對我來說，本來想輕鬆喝咖啡，卻被一個動機不明的把手繃緊了整個

神經系統，何苦來哉？反過來再想想，如果把一個經過設計加持的漬物甕送給一個不知何謂美學的村

婦，無論其光澤如何高貴，質地如何平滑如水，造形如何賞心悅目，人家用起來恐怕只有皺眉頭的份。

## Matière 與 texture

大約一九七九年一月間，為了撰寫《雄獅美術月刊》三月號〈顏水龍專輯〉，與發行人李賢文拜訪

了位於臺北大直的顏宅，這是第一次與顏先生正式會面，原本心理準備訪談的對象是美術家的顏水龍，

結果話題卻在他的引導下，幾乎變成了專訪工藝指導者顏水龍了。

討論顏水龍，當然不能略過其繪畫作品，但他對工藝觀點實在令人印象深刻。採訪中，顏水龍特別

提出了「matière」這個法文名詞，當時我們一般翻成「肌理」；之後我在專文《鄉土藝術的推動者——

顏水龍》中特別寫下這一段話：「明白顏水龍畫藝的人，無不認為他的繪畫在『肌理』的把握上當今

少有人出其右者。」論者評論他的畫大致不會忘卻這一點，如賴傳鑑說他：「嚴謹講求畫面肌理。」

劉文三則以為：「也許與從事手工藝生涯有濃厚關係，而在繪畫上有某種裝飾味道，講究造形、面與

面的結構變化很結實，就好像編織籐器，每一手都有其來路，是清清楚楚而不含糊的。」

Matière，包含物質、材料、題材、內容等意思；但日本人用漢字翻成「繪肌」，指由素材、材質所

產生出來的美術效果，或就是我們在說明書畫作品時常說的「筆觸」！但我總覺得日本人對此不免偏

向畫面多少帶點粗糙觸感的感覺；；其實薄塗、厚塗並不影響肌理感的表達，只是近代日本油畫甚至膠

彩畫家對厚塗技法似乎特別有心得，這時也不得不讓我們想起日本的「蒔繪」漆藝。

Matière 的意義又讓我們理解：因眼睛「目擊」而有觸覺感受，把有提手偏旁的「擊」結合視覺，漢

字這個詞非常巧妙地說明了觸覺也有抽象的感官感受。

所以繪畫欣賞不只是視覺的事，也可以啟動觸感，甚至啟動其他諸感的五感融合；正如雕塑作品容易透過觸摸，加入觸覺欣賞，其實啟動抽象的觸感，可以豐富我們的欣賞感知能力，至於工藝也是同樣的道理。

與其接近的英文有 texture 一詞，網路《劍橋詞典》（Cambridge Dictionary）中譯有質地、質感、手感等。《查查線上詞典》（Web Dictionary）更清楚指出是「（織品的）質地，（木材、岩石等的）紋理，（皮膚）肌理，（文藝作品）結構……」以上一直有助於我對於工藝的理解。如果把結論說在前面，就用「手感」一詞好了，工藝製作者追求的目標之一是「好的手感」，對使用者來說，好的手感方便使用，對欣賞者來說，手感是欣賞的途徑、方式。

問題在於並非所有的工藝品都能讓人觸摸，正如不能用手摸摸每一件油畫作品，才能感覺它的肌理感；但實際上 matière 存在於繪畫，是用眼睛啟動觸覺來感知的。

## 手感融合五感

日本著名小說家谷崎潤一郎（一八八六～一九六五）在《陰翳禮讚》中有一段非常經典的描寫：「食器之中，陶器雖不差，但陶器並無漆器之陰翳、深味；手觸陶器，覺其重、冷，而且傳熱快，盛熱物是不便的，又有叮叮之響聲。漆器予手的感覺卻是輕、柔，近耳旁亦幾不出聲；我手捧盛湯的漆碗時，掌中承受湯之重量與暖而溫的感覺，甚感歡喜，正如支撐剛出生不久的嬰兒的肉體。所以，至今喝湯不用陶碗而用漆碗的理由在此也。首先，打開碗蓋時，見陶碗中湯的色澤，一望見底；如屬漆碗，則持近嘴邊，在深暗之底，液體幾乎與容器之色並無不同，無聲、沉澱、可耐凝視；人雖無法辨明碗中闇黝有什麼東西存在，但湯之激動在手中感覺，以及碗邊緣微微出汁且有水蒸氣上昇，卻可覺之；依其湯氣之香味，可以預覺入口之前的味道；其瞬間的心緒，比起以白盤盛湯的西餐，真不可同日而語；

05 菱貝蒔繪硯箱 江戶時代
　　東京國立博物館藏 （攝影／sailko）

06 漆碗

這正是一種神祕的禪味。」文中把漆碗與日常生活中喝湯這一回事描寫得何其細緻！我更欣賞的是他表達出了漆器之美，尤其這樣的美是在包含手感在內的五感體會含蘊出來。

只是在我們的飲食生活中，除了偶見漆筷外，吾人已然摒棄漆器了。但生活美感雖有差異，由日常生活對待器物的行為中去發現美，卻是可能的；從谷崎潤一郎的體會衍生，我思考臺灣著名小吃肉羹的吃法；我認為裝肉羹的碗，以陶質為佳，如使用漆碗、瓷碗就顯得格格不入了；即使是陶碗，也以淺底、粗厚者較佳。端起時，先用湯匙攪動，見那肉羹、香菇、魚翅、魷魚、胡椒、香菜等內容豐富的結合，感受那黏糊糊的厚重感，讓那眾香隨著熱氣撲進鼻裡，甚至加多了胡椒，幾乎要令人打噴嚏的感覺，也是十分舒服的。如果用目前一般家庭普遍使用的瓷碗如何呢？我認為瓷碗端起來厚重感不足，何況與湯匙接觸，發出叮叮之尖銳響聲，實不適肉羹鈍鈍的質感。

如果使用塑膠、保麗龍碗又如呢？有一次我在某老街某肉羹名店就遇過，店內櫥窗驕傲地擺著數十年前用的打有店號的專用碗，純供觀賞，如今用的是用後即棄一次性的塑膠碗、匙，軟趴趴的質感，不小心碗中物就有往外甩出的危險，更不容易用軟趴趴的湯匙舀起厚重的肉羹，整個吃的過程戰戰兢兢，既有損於口感，更絕談不上手感，出得店門，我深呼一口氣，覺得自己到底做錯了什麼？需要受此折磨？

## 多樣化材質手感的美感價值

我並沒有貶低塑膠的意思，現代生活離不開塑膠，像手機加良好設計的塑膠套，耐摔、防水之外，握在手裡不易滑落，手感也不錯。

最成功的例子莫過義大利著名時尚品牌「普拉達」（PRADA），本以製造高級皮革製品起家，

一九八五年以降落傘使用的尼龍布料，製造黑色尼龍包，質輕耐用，大受歡迎。本來生活在塑膠產品席捲一切的時代，對於美感的省思，塑膠感有時是一種負面價值；但「普拉達」竟以塑膠代替皮革，建立品牌，至今仍然風靡全球時尚界，我想絕非只是質輕耐用，與身體直接接觸的提包，從塑膠感找到好手感應該是個很重要的原因吧？這個例子也能說明：包含手感在內，工藝提供多樣化材質手感的美感價值。

但工藝製作追求形態美，有時很容易從自事物本質抽離出來；例如茶壺，除非工藝家創作只是借用茶壺的型態，目的在做為擺飾、欣賞的工藝品，如果還想實際使用，過分畫龍雕鳳，可能必須考慮是否妨礙使用機能？曾為臺灣民藝代表的大茶壺，有的在壺體兩旁出現淺浮雕龍，故被稱為「龍罐仔」，但其紋飾熨貼不虞磕碰，反而因其特有的形態美令人欣賞。

工藝既然是人為的產品，手感來自工藝技巧，但技巧刻意製造手感，有時可能適得其反。好的手感一開始恐怕不是刻意設計出來的，應是使用機能在生活經驗中累積出來的。過去鶯歌製造的肉羹碗，合乎價廉、半手工、量產的條件，器型大致敞口，淺腹，斜體，有的器腹之下方稍微凸起，括手稍重（大概胎土不會經過細細篩濾）。這樣的碗與肉羹配合，反而給人一份厚實之感，一股滿足感不禁湧上心頭。我們曾經習慣日用碗盤之沉重，表面上釉亦稍帶凝滯、粗糙觸感，大概也是因為來自現實生活或經濟條件，回憶起來竟是一種熟悉的手感經驗。

《周易．繫辭傳》：「形而上者謂之道，形而下者為之器。」雖是中國之傳統哲學概念，用來體會工藝藝術境界，非常適宜。正如手感從日常用器之使用機能出發，然後從「器」中尋其「道」，「道」從有形的物質中抽象出來，正如前文所提之朝鮮農民用碗化身為日本茶道茶碗，這同一只碗的手感透過「器」而後成「道」，結局竟然如此不可思議。

藝術學者　　莊伯和

07　肉羹碗
08　婦女靈巧的雙手，正在編織藺草帽的帽頂。

# 臺灣地方工藝
## 特色地圖

地圖上走逛一圈工藝寶島，一覽職人、土地與臺灣工藝的關係脈絡吧！臺灣工藝的聚落發展，最早與原材料出產地、地區產業發展緊密關聯，生活工藝品成為地方重要手作經濟，像是苑裡藺草、鶯歌陶瓷、南投竹編等。而隨著時代變化，也有許多的工藝聚落是由重要職人的薪傳、繁衍發展而成，臺灣工藝因而枝繁葉茂，更為融合與多元。

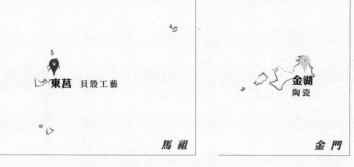

**東莒** 貝殼工藝

馬祖

**金湖** 陶瓷

金門

**馬公市** 石雕

澎湖

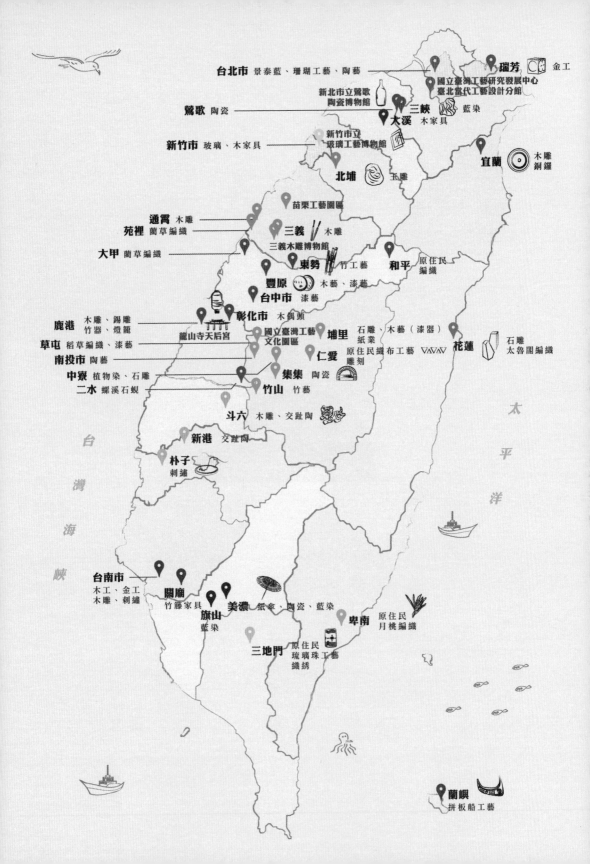

台北市　景泰藍、珊瑚工藝、陶藝　　　　　　　　　　　　瑞芳　金工

國立臺灣工藝研究發展中心
臺北當代工藝設計分館

新北市立鶯歌
陶瓷博物館

鶯歌　陶瓷

三峽　藍染

大溪　木家具

新竹市　玻璃、木家具

新竹市立
玻璃工藝博物館

宜蘭　木雕銅鑼

北埔　玉雕

苗栗工藝園區

通霄　木雕

苑裡　藺草編織

三義　木雕

三義木雕博物館

大甲　藺草編織

東勢　竹工藝

和平　原住民編織

豐原　木藝、漆藝

台中市　漆藝

彰化市　木偶頭

鹿港　木雕、錫雕
竹器、燈籠

龍山寺天后宮

國立臺灣工藝
文化園區

埔里　石雕、木藝（漆器）
紙業

花蓮　石雕
太魯閣編織

草屯　稻草編織、漆藝

仁愛　原住民織布工藝
雕刻

南投市　陶藝

中寮　植物染、石雕

集集　陶瓷

二水　螺溪石硯

竹山　竹藝

斗六　木雕、交趾陶

新港　交趾陶

朴子　刺繡

台南市　木工、金工
木雕、刺繡

關廟　竹藤家具

旗山　藍染

美濃　紙傘、陶瓷、藍染

卑南　原住民月桃編織

三地門　原住民琉璃珠工藝
織繡

蘭嶼　拼板船工藝

台灣海峽

太平洋

# 民藝匠心 × 在地職人

從臺灣工藝的材質與地域發展出發，我們一起來認識臺灣各地中堅世代的十二位工藝職人，深入探訪工藝家的工作室所在，透過直擊工藝創造生產的過程，欣賞這些融入創意巧思、淋漓發揮材質個性的精緻工藝，了解匠人匠心的獨到處。

# 燒出幻色釉彩
# 納須彌於一瓶
# 郭明慶

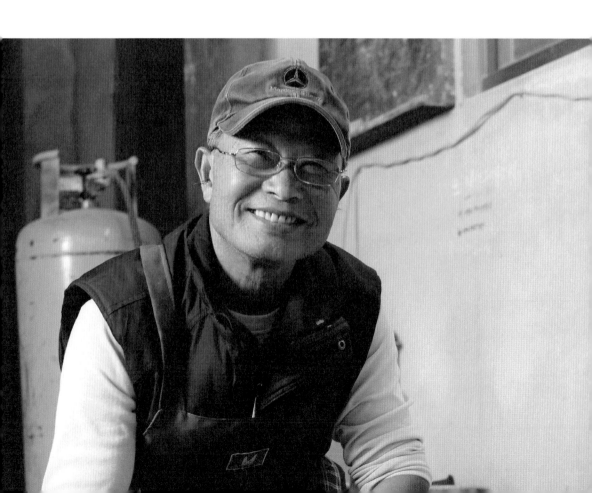

01 素燒陶杯噴釉之後，歷經火焰的洗禮，將幻化出美麗的色彩。

02 手拉坯而成的器形，不同於模造，使作品更加獨一無二。

03 一旁靜置風乾的素坯，成為工作室的美麗風景。

＂
不要害怕失敗與練習，
那是走向獨特的唯一道路。
＂

走進隱藏在民宅之中的陶作坊，巨大的瓦斯窯靜靜矗立，那是火與土交融焠煉，幻化神祕釉彩的創作之源。投入陶藝長達四十年，郭明慶由陶瓷工業奠定的基礎，潛心精進釉色燒製技術，他賦予質樸的陶瓷器物如寶石般瑰麗，並以釉彩展現繪彩，讓世人看見東方山水的氣勢萬鈞。

**從陶工到藝匠的蛻變**

現居鶯歌的郭明慶，是來自嘉義大林鎮的鄉下孩子，幼年因對繪畫興趣濃厚，畢業後熬。年輕時，他因經濟困頓，

曾投入出版社從事漫畫工作，由此奠定美學基礎。退伍後，郭明慶來到陶瓷工業重鎮的鶯歌，以其畫工長才投入仿古陶瓷工作，學習原型設計車模到配釉、燒窯等技術，歷經多年的基礎磨練，他從青花瓷、茶壺、抗熱震耐火壺的工業陶瓷，逐漸走進了現代拉坯陶藝花器的創作領域。

回首習藝之路，郭明慶最是感慨，早年資訊不發達，非科班出身的藝匠只能參考出版書籍，從不斷的試驗中摸索技法，那種艱苦心酸讓人飽受煎

買不起瓦斯窯，只得四處借窯試燒。郭明慶說：「每座窯的特性皆不同，每回燒製的經驗法則皆不同，要在變化之中掌握要領，更是難上加難。」

一九九二年，由和成文教基金會開辦的「第一屆陶藝金陶獎」，對陶藝界投下了激勵能量，而郭明慶等輩陶人也受到鼓舞，紛紛投入賽事切磋技藝。經過幾年歷練，郭明慶陸續斬獲各大陶藝、工藝類獎項，由陶工蛻變成一代釉彩藝師。

## 飄渺釉彩渲染山水妙境

郭明慶最初是以經營陶瓷工廠起家，後潛心研究油滴釉、天目釉、銅紅銅綠等技法，並以獨創的釉料噴施技法，將創作格局推升到藝術的領域。在作品「新天目油滴瓶」、「祕色天目系列」之中，礦物釉

在高溫燃燒焠煉下，產生的油滴、兔毫或曜變等，賦予黑釉茶碗斑斕炫目的金、銀、紫、橙、紅、藍、綠等，那寶石般的結晶色澤，令人讚嘆不已。

郭明慶以其知名的「釉色山水」技法聞名，特色是那漸層交疊的釉色，竟然產生如同中國山水畫的效果。郭明慶說：「色料本身的彩繪單薄，質感不如生料釉飽和，必須反覆噴灑才能展現出晶亮柔軟的質地，而釉色山水的技法難在掌握噴釉的厚薄與強度，那是決定色彩濃淡的關鍵。」

在代表作「青山雲影系列」之中，郭明慶使用加入氧化金屬物（例如氧化鐵、氧化鈦）與其他氧化礦物的色料，利用噴槍施釉上色，使得在一二八○度高溫燒製過程產生共熔效應，展現出墨色渲染的山水意境；而為了掌握中國山水

04

04 郭明慶近來也投入茶器創作，櫃中擺放各式茶器作品。

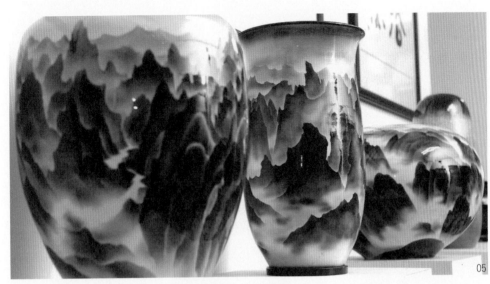

05 最知名的「釉色山水」技法，是用釉色表現中國山水潑墨。

風景的意境，郭明慶不僅參考了許多古典畫作，學習國畫的遠近技法，並多次親赴中國黃山取景，親身感受山水瑰麗之景。

**茶碗中窺見斑斕視界**

從釉色山水到祕色天目，郭明慶走過鶯歌陶瓷業的輝煌歲月，他對陶藝執著與理想卻不因為時代變遷而澆熄。擺放在工作室角落的無數色釉，每一桶的背後都有著漫長的研究歲月，從調釉、噴塗到燒製，終於完成的每一個茶碗，在光線之下幻化萬千的釉色。這迷人的色彩不僅是陶瓷技術的高度呈現，也隱喻著陶人的堅持與奮鬥。

**郭明慶**
1951 年生於嘉義縣大林鎮，自 1978 年投入陶瓷產業，至今已有三十年頭。曾獲第三屆金陶獎佳作獎、1996 年臺灣陶藝展優選獎、第五屆臺灣工藝設計競賽省政府獎、1997 年臺灣陶藝展特優首獎、第七屆陶藝雙年展特優首獎等，作品並獲國立臺灣工藝研究所、國立歷史博物館、新北市立鶯歌陶瓷博物館等單位典藏。

**明慶釉藝坊**
新北市鶯歌區鶯桃路 209 巷 9 號
（02）2678-4942

# 好 物 發 現 × 職 人 工 藝

釉色是陶燒最神祕的展現，為了掌握釉彩的變化，郭明慶長年專注於油滴、兔毫、曜變、天目等釉色研究，郭明慶透過不同材料的混合，以及噴塗的技巧、燒製火溫的掌控，在瓶身燒出中國潑墨山水，燒出繁星璀璨的夜幕，千變萬化而無一重複。

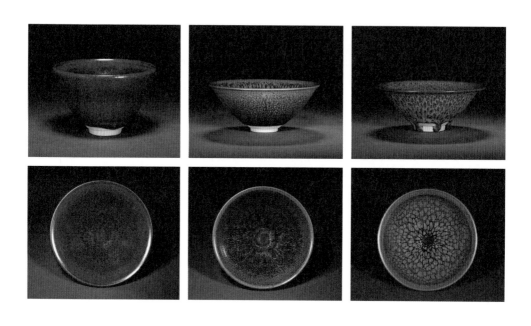

## 祕色天目系列

12%～16％氧化鐵釉方，氧化及還原焰兩種燒法，1300度燒成
2009～迄今

天目釉之所以迷人，在於釉面在高溫燒灼下所發展出的豐富紋理，在收斂的色彩之中隱藏著金、銀、紫、橙、紅、藍、綠等色彩，最讓人目眩神迷。

郭明慶認為，天目鐵釉最能表現釉色燒製技術的極致。他在釉藥中添加的銅、鐵等元素，以單掛或雙掛燒製出瑰麗斑斕的結晶色彩，賦予茶藝道具一番風貌。

## 新油滴瓶

8％氧化鐵釉方，以天目釉為底釉，加掛透明釉於上層，1280度氧化燒

1997

油滴釉為宋代獨具特色的釉種，特色在於表面形成的晶紋之美。獲得第五屆臺灣工藝設計競賽省政府獎的新油滴瓶，是郭明慶的代表作之一。以手拉坯成形的花瓶，造形圓滿高雅，黑釉之中散佈如繁星的油滴釉，完美和諧的釉紋呈現，展現出中國古典之美，在技巧與美感皆屬於上乘之作。

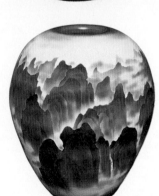

## 青山雲影系列

瓷土與含鐵鈦釉方，噴釉上色，1280度氧化燒

1996～2007

此系列為郭明慶最知名的釉色山水技法呈現，手拉坯成型的瓶體，利用噴釉的方式上色，由釉的厚薄程度來決定色彩濃淡，使燒製之後產生中國水墨畫的效果。此瓶遠景佈局協調，瓶身上綿延不斷的山巒，層次交疊出動人的立體感，此系列作品可說是不同時期釉色的代表呈現。

# 以舊料為底蘊
# 注入設計新生命
# 范揚田

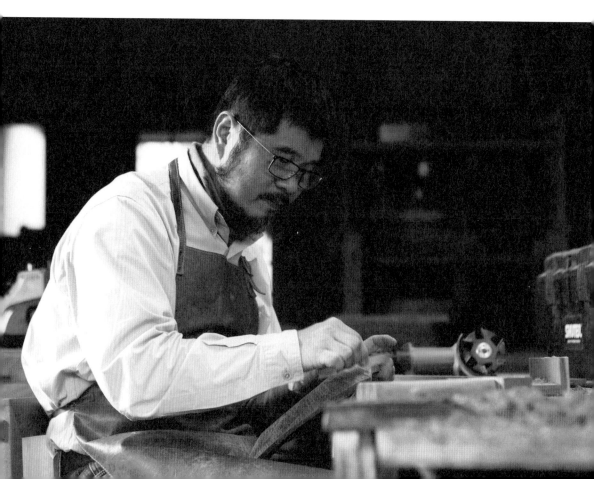

01　愛木惜木的精神無所不在，就連一小塊老料也用力思索著如何再利用。
02　陳放在倉庫裡的家具正等待最後打磨與上油。

"工藝是在日日使用當中，鍛鍊出來的智慧結晶。"

工藝家范揚田出生的新竹北埔山區，曾是臺灣重要的林場，住在山村的居民世代從事種茶與伐木，形成小小的產業聚落。然而，自從一九八七年頒布禁伐令後，當地林業逐漸式微，從小與木共長的范揚田，看著臺灣木藝面臨後繼無人的窘境，決心將父親一手打造的老工廠轉型，以符合當代常民生活的思維，為傳統家具投入新的意念，讓臺灣木藝有了新的傳遞。

范揚田出身在林業世家，在環境耳濡目染下，奠定了扎實的木工基礎。求學期間，他認為

在林業運銷過程中，機具扮演的角色將日益重要，於是選擇就讀汽修科，培養機械方面的第二專才，這使得日後他在從事木工藝創作上，使用傳統榫接技法並以電動工具輔助，開展出臺灣傳統木器現代之路。

### 新設計展現舊料獨特表情

蹲馬步、練功夫，是任何從事木工藝產業的人絕對少不了的基本功，而要能使用大型手持機具，更必須要有深厚的基礎。范揚田認為，創作和設計最大的不同，在於對圖面數據

03

之間的落實。他說：「工藝創作必須依據多年累積的經驗，並依照原料的特性加以隨機應變；而家具設計必須有設計的基礎，透過精細的運算、數字的組合，確實地依圖面製作，再加以調整細節。」

在家具製造上，一般多以板材的方式去製作；然而范揚田卻極為不同。范揚田早年因為隨著父親學習奇木家具製作，對於不規則木料的加工處理極為熟稔，這使得造形奇特的幹材、樹瘤，甚至是老屋拆卸的舊料，都成為他的創作素材。

他將大砧板變成客廳茶几，或是將帶有礦彩的老合院木門化做西式餐桌，使那臺灣從拓荒時期累積的歲月痕跡，變成家具上頭無可取代的獨一表情。

## 常民物件中窺見工匠手藝

工藝是在日日使用當中，鍛鍊

出來的智慧結晶，范揚田做為一名家具創作者，對於陶藝、盆栽、茶道、書法亦有涉獵，這些不僅是他汲取靈感的養分，同時也是生活的一部份。

承襲上一代的技藝，范揚田更希望為家具增添更多細節與內涵，因此投注不少心血研究。他觀察舊時早年臺灣早期家具，發現舊時的五斗櫃、棉被櫃、櫃仔、書桌、櫥櫃等鮮少使用五金零件，多是運用榫接來完成結構，那其中隱含的細節可見工匠的技法，從形制、繪彩到雕花，無不表達出臺灣的常民文化。

「常民不代表粗糙，只要細心對待，一樣可以很細膩。」端看應用在老家具上的榫，多達二十到三十種樣式，各具形式、各具功能、各有各的美。

03 承襲了父親對於奇木的審美觀，范揚田
　 也展現了獨特的家飾美學。
04 運用傳統榫接技法將不同木料拼接在一
　 起，是范揚田的絕活。
05 一只長凳下方的小小小抽屜，保留木料
　 的原始質地。

傳承讓多樣舊料再生

談及舊料的再利用，范揚田
表示那除了是出於情感因素，
也與臺灣木工產業的整體發展
有關。「過去做家具可有數
十種木料可選，現在只剩下角
料了，回頭看看老家具所用的木
料，才知道是如此珍貴。」在
臺灣林業轉型之後，木材加工
業也隨之沒落，而在當今要傳
承產業，所面臨的不只是技藝
的學習，天然木材的取材日益
困難，以往高級家具常用的木
材像是黑檀、紫檀、花梨等不
易尋得，成了匠人創作的一大
困難。

在同業棄離之際，范揚田選擇
傳承。他常說：「十個牛欄九
個空。」這句代代相傳的客家
俗諺，勉勵著必須勤奮上進、
努力工作，如此臺灣工藝產業
才會有豐收的一天。

**范揚田**

出生木業家族，1950 年代祖父在村落以製犁耙農具起家，
而父親范光明則創立了光明木藝社，從事奇木家具生產。
1982 年，范揚田在老木工廠成立「意念工房」，以「融入
自然」的精神，應用傳統與現代技法，創造符合當代的常
民家具。

**意念工房**
新竹縣竹東鎮中豐路 3 段 632 號
（03）594-2270

# 好物發現 × 職人工藝

一塊不起眼的老木料，一張簡單的老板凳，或是奇形怪狀的天然樹幹，這些材料通常不被用來製作家具，但在范揚田的眼裡卻是充滿了無限可能。范揚田以「常民美學」為出發，透過充滿變化性的榫接技巧，巧妙運用奇木與舊料，將傳統家具的思維與技法融入現代設計，提煉出台式生活的底蘊來。

## 三角飯糰椅

棟木、非洲紅木
2016

概念來自傳統椅凳的三角飯糰椅，椅腳使用特殊的三角搭接結構，木料與木料之間都用榫來銜接，發揮出三角形穩固的特點。椅面延續三角形的概念，採用整塊原木手工研磨而成，修飾的邊角質感圓潤，配合原木紋理的變化，提升木作的趣味性。整體造形相當精巧，不佔用空間，適合現代居家使用。

## 寶座型轉椅

黃梨木
2002

將傳統常民家具透過轉化，更加符合現代生活的便利性，是范揚田的創作原點。這款特別為當代居家空間所設計的椅子，具有如同臺灣早期醫生館所用的看診椅造型，穩度的四爪椅腳，搭配舒適的靠背，以及可360度旋轉的座面，方便使用者轉向使用，適合當成書桌椅或是工作椅使用。

## 山石流水玄關櫃

臺灣櫸木、臺灣檜木、非洲紅木
2016

山水流石系列的每一座玄關櫃型態皆不同，主要的設計概念在於將傳統奇木藝品與當代家具設計結合，運用天然樹身的造形姿態，與人為的木作結構緊扣為一體，巧妙結合使家具同時具有觀景功能與實用機能，使天趣與人趣展開一場有意思的對話。

# 打開記憶染坊
# 建構藍染新想像

# 鄭美淑

01　用偌大的水管進行綁紮染，是卓也染坊的獨門技法。

02　具有美術底子的工藝師在藍布上進行創作。

> "
> 布料裡千變萬化的漸層，
> 正是藍染最迷人的地方。
> "

包圍在青山裡的卓也藍染，晾曬在陽光下的布匹隨風飄逸，深藍、淺藍、湖水藍……勾勒出讓人迷醉夢幻場景；而誰能曉得家喻戶曉的藍染，卻一度消失於臺灣，只存在老一輩人的記憶裡。十幾年前，鄭美淑在《臺灣誌》記載裡發現了藍染的趣味之處，一頭栽進藍染研究。

找回失傳產業的上下游

臺灣氣候適宜藍草栽種，西部地區從大安溪以北海拔在四百公尺左右的淺山地區，幾

乎都可見藍草蹤影。臺灣種植藍草可追溯到十六世紀，到了十九世紀中葉發展鼎盛，甚至有記載曾為臺灣僅次於稻米與煤礦的出口貨品。一九四六年之後，受到廉價方便的化學染劑衝擊，藍靛產業一蹶不振，從此在臺灣消失。

一九九○年代國立臺灣工藝研究發展中心的馬芬妹老師開始推動藍染復興，而後來二○○七年任職農場藝老師的鄭美淑因為開設農場經營課程，對染料植物燃起興趣，授課之餘也跟著馬老師學習，甚至到北部取種回來，在苗栗開始種

蘭草、製藍靛，最後並成立藍染工坊，一頭栽入研究。

可是對於藍染，鄭美淑的夢想不只如此。她說：「藍染是一種染布方式，它無法像編織或刺繡，可以成為無比細緻的精品，又因為可以大量依賴手工，在產能與售價上不敵競爭。若想要這門工藝可以永續，不能只依賴手作族群來經營，勢必要重建上下游生產分工，讓藍染可以產業化。」

染布畢竟是辛苦活兒。她說：「一個人一天只能染兩碼布，累得手都快廢掉了，誰還有心情創作？」在耗損了無數新血之後，鄭美淑痛定思痛，決定來個徹底改變。為了改善傳統藍染技術，鄭美淑利用地形建置了機械管線系統，以機械取代人工打靛，減少搬運裝桶的勞力損耗。

最關鍵的是，她開始研究染布機器，從改良傳統吊染系統發出以母子發酵池循環性染的「全自動天然藍染連續性染整機」。她說：「這部機器可以讓布料反覆染三十次到兩百次以上，突破了素布的生產效能。」當設計師不必花費力氣在基本的製布上，而可以專注於更加細緻的紋布開發，將紫縫染、夾染、型染、蠟染、絞染等技法發揮極致，使藍染的圖像與漸層更加生動鮮活。

## 大刀闊斧投入機械研發

為了不讓心愛的藍染變成曇花一現，二○一五年鄭美淑成立縫布設計部門與商店，提供創作環境與資源，吸引不少具有美術或設計底子的年輕工藝師加入，使他們在學習的同時，也有機會試水溫，嘗試各種不同的藍染創作。

這個理想聽來美好，可是手工

03　從衣飾、配件到空間，藍染的優雅漸層很能帶給心靈平靜感。

04　以天然材料建築的工坊，呼應了藍染重視自然環保的意念。

05　鄭美淑嘗試跨領域合作，與服裝設計師開發系列產品。

## 培育當代藍染的設計基因

從建立一條龍產業，到扮演培育角色，鄭美淑帶領旗下工藝師開發出各式各樣的商品，從袋包、絲巾、布簾到居家用品，並與財團法人鞋技中心聯合開發布鞋。近來，鄭美淑也嘗試與外界設計師合作開發服飾，並預計未來將以春夏、秋冬發表會形式，每年提出不同的創作主題。

鄭美淑自身擔任產業復興者，但她始終認為工藝最終還是要與美學結合，她最大的冀盼就是藍染可以吸收當代美學因子，讓卓也藍染成為臺灣天然染的品牌代表。她從小小的染坊開始，並且一手建立起上下游，打開工藝的格局，希冀這一抹「臺灣藍」可以重回生活，再度成為臺灣的驕傲。

**鄭美淑**
國立中興大學農學士、農學碩士，曾任國立員林農工農場經營科休閒農業科教師兼科主任，以及雙潭休閒農業區主委。國立臺灣工藝研究所藍染工藝訓練班結業之後，成立「卓也藍染」負責人，積極投入研究推廣，現任臺灣藍四季研究會總幹事。

**卓也藍染**
苗栗縣三義鄉雙潭村 13 鄰崩山下 1-5 號
（03）787-9198

# 好物發現 × 職人工藝

藍染與化學染料最大不同，在於藍染成色依靠氧化還原反應，受到作物、氣候、技法等因素影響，藍染所展現的變化性，成了它最迷人的地方。鄭美淑為失落的藍靛產業重新建構上下游，把工藝與設計整合，發揮各種技法的特色，拓展藍染布品運用的廣度，從商品設計到量身打造布品，她把傳統工藝重新帶回生活，成為人人樂於使用的好物。

**輕柔圍巾**
烏干紗、絲綿、亞麻
2017

除了藍染之外，鄭美淑也使用福木、紫膠蟲、茜草、墨水樹等不同的天然染料。用茜草根染出粉紅春色、用福木染出明亮的鵝黃，用紫膠染出鮮豔的紫色，或是用大菁染出深層的藍綠色，透過交疊變化出的多采多姿，展現出臺灣土地的樣貌，而因為純天然素材染色，也更加呵護人們的肌膚。

## 蠟染手工扇

竹、布
2017

蠟染技法適合用於精緻的圖像設計，卓也藍染深受喜愛的手工扇商品，扇柄為臺灣老師傅手工製作，扇面由設計師所繪構的圖像裡頭，融入了客家山村文化的經典意象，像是「五月雪」桐花，以及鳥語、花草等。扇子象徵著人們與藍染美學「結善緣」，也是夏季實用的隨身配件。

## 袋包

布、皮革
2017

卓也藍染推出各式各樣的設計包款，從肩背包、斜背包、到手提包都有，這款包主要使用藍染素布縫製而成，並使用另一塊工藝師設計的染布做為裝飾，加上皮革的運用，使整體增添不少時尚感。

# 硬木化為繞指柔
# 與光影共舞的花窗

# 陳正忠、
# 陳建利

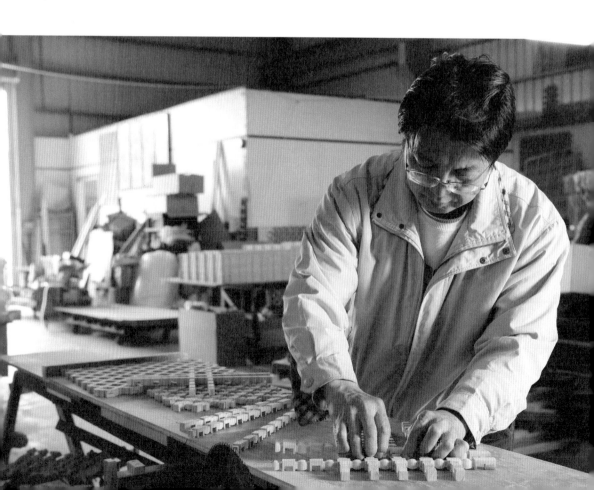

01 正利木器第一代陳煌輝創廠時拍下照片，當時陳正忠（左）年紀尚小。

02 各式各樣不同圖樣的鏤空花窗，都是由一根根木條拼接而成，而愈是幾何、愈多直角轉折的，做起來愈是困難。

"
藏在花窗裡的吉祥圖騰，
代表著獻上祝福的意涵。
"

在一九七〇年代，花窗曾經是鹿港引以為傲的產業，在國內住宅需求之外，更多訂單是來自日本，而正利木器就在潮流下順勢成長。走過一甲子歲月，臺灣花窗木藝由盛轉衰，當老廠選擇轉型或歇業之際，正利木器第二代陳正忠與陳建利兩兄弟卻選擇接棒傳承，他們將父親苦心研發的木藝工法延伸到生活器物，讓花窗之美可以持續被看見。

不做其他，就只專注於花窗工藝。正利木器的創始人陳煌輝現年八十一歲，他自少年時期便到鹿港學習家具雕刻與門窗工程，偶然受到日治時代木造宿舍的啟發，因而投入研究花窗製作。

在一九七〇年代花窗木藝式微之際，正利木器卻依舊生意不墜，而三十多年前兩位兒子回家傳承衣缽，哥哥陳正忠負責海外行銷推廣，弟弟陳建利負責工廠生產管理，而父親陳煌輝老當益壯，持續研究開發新款，讓花窗木藝精益求精。

日式窗花嵌合 展現木窗之美

來到鹿港偏郊的海埔里，隱身在此的正利木器自創立以來，

站在花窗前，這細緻複雜的圖案究竟是怎麼完成的，往往令人百思不得其解。陳正忠表示，許多人以為花窗上的鏤空是用機械壓型，但其實這些圖案完全是用木條組合而成。

騰。而那師傅所操作的機台底下，所用的不過都是傳統的刀具而已，這些設備都是陳家父子三人自行買鋼刀與鋸樁改裝而成。在這裡，你見不到任何高科技設備，所依賴的技術全靠師傅經年累月鍛練出來。

除了製作日式花窗，正利木器也研究發展中式花窗，把中國祝福意涵圖像也放進創作，讓一片看似簡單的花窗，富含了許多吉祥寓意。

在引以為傲的「天官賜福」花窗作品中，以圓圈、如意、葫蘆組成的紋樣，在圓圈裡包含了四個葫蘆，象徵著「天官賜福」；而葫蘆中間又有錢紋，則象徵著「福在眼前」：若是換個角度看，還可發現其中隱藏了四個如意，正是「事事如意」的意涵。

## 沒有高科技全憑真功夫

拿起數根木條，那元件之間看似毫無關聯，但在師傅的組裝之下，窗花漸漸成形，簡直魔術一般！陳正忠說：「在設計之初，師傅必須將圖案拆解成幾個連續性的線條，再將木條切割加工成元件，而這些就是拼成窗花的重要關鍵。」

木工廠裡被劃分為數個加工區，木料必須經過整平、切割、洗溝、打型等工序，完成的組件必須尺寸均一，才能夠精準對位，呈現出方形、菱形、圓形，甚至更加複雜的圖

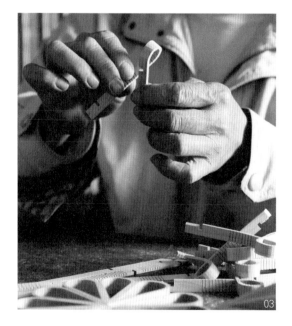

03 能夠將木條彎折 360 度的關節絕活是正利木器的得意技法。

04　銅錢、葫蘆、如意等不同吉祥圖騰交錯出美麗的圖騰，也賦予花窗祝福人生的吉祥意涵。

## 獨家技法讓木頭會轉彎

在沒有電腦繪圖的輔助之下，師傅們光靠手畫草稿，就能將藍圖化為實體，而利用洗溝做為卡榫，木條與木條精準鑲嵌，絲毫沒有縫隙，宛如一體成型，這就是正利木器的絕活。陳正忠秀出正利木器獨家開發的曲木技法，那細木條上被劃了無數刀痕，而那每一刀的深淺與密度，都控制了木條的轉彎程度，從九十度、一百八十度到三百六十度，甚至還可以打結！

正利木器挑戰花窗的千姿萬態，把硬木變成繞指柔。「什麼花樣都可以做！」陳家父子三人語帶驕傲，誰說老木藝沒有新把戲？

陳正忠、陳建利
陳正忠與陳建利兄弟兩人出生鹿港，為正利木器第二代傳人，兩兄弟自小耳濡目染，跟著父親陳煌輝學習花窗木藝，並積極將花窗木藝應用於現代生活。兩兄弟除了傳承傳統技術之外，更積極將傳統工藝拓展至海外市場，吸引不少來自日本的客製訂單。

正利木器
彰化鹿港彰濱五路一段 139 巷 6 號
（04）776-2970

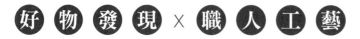
# 好物發現 ✕ 職人工藝

仔細欣賞和室建築，障子門裝飾著的花窗，鏤空交疊的細緻紋樣，在榻榻米上映出生動的光影，添增了空間的細膩優雅。陳家兄弟聯手傳承父親的技藝，將引以為傲的工藝融入日常生活，把花窗工藝應用於書架、木盒與禮品包裝上，讓失傳的花窗工藝再次復活，展現美麗的光影姿態。

### 儲物木盒

加拿大檜木、美國檜木
2016

將兩種不同木料拼接成圖騰，也是正利木器的絕活之一，像這樣的拼接而成的木條，通常會削切成薄片，做為天花板的線板或是牆壁的腰帶裝飾，而老師傅發揮創意將此手法應用於木盒，使全然都用木料打造的盒子也能有如同印刷般的漂亮紋路。

## 看書架

加拿大檜木、美國檜木
2016

全然使用木料打造的看書架，在背板部分結合了花窗木藝的工法，鏤空設計可讓光線穿透，映照在書桌上形成美麗的光影，增添閱讀的浪漫氣氛，也讓平凡的看書架多了份觀賞趣味。此外，在書架底座加入了可調式設計，可隨個人使用習慣調整斜度。

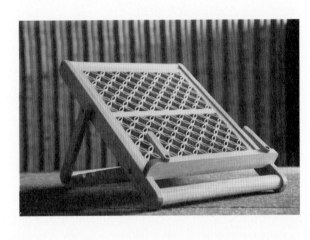

## 禮品包裝

加拿大檜木、美國檜木
2016

花窗木藝不只可以應用於空間，也可以變成十分創意的禮品包裝。這款臺東池上米特別訂製的冠軍米禮盒，整體採用木盒設計，委託正利木器設計鏤空裝飾。正利木器將傳統木窗工藝運用其上，只不過把整體尺寸縮小為迷你版本，選用圓圈交疊的圖案，象徵著「錢幣」的吉祥意涵，讓人在送禮之時也得到祝福。

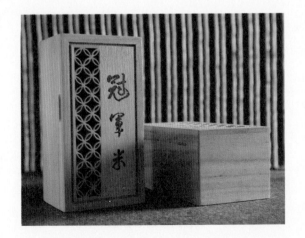

# 火與土構築的
# 茶器裏空間
# 吳偉丞

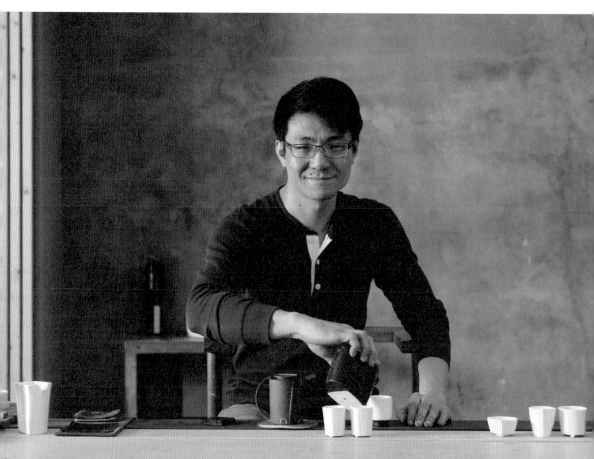

01 冶陶塑形主要仰賴雙手，器具反倒相對簡單。

02 從一塊陶土到成為陶盤的過程，手工反覆刨刷修整形狀，必須經過漫長時間。

> "無語之中卻能讀出人的思維，那才是工藝最具挑戰的部分。"

拉開舊倉庫的大門，陡然出現眼前的空間，陶作家吳偉丞以老料舊物打造的無為陶房，有著清冷的禪意。未經粉光的原始水泥空間裡，老木料層板堆疊成的展台上，吳偉丞創作的器物們，以簡潔的幾何塑形、充滿質感的釉面，在桌上建造起一座微型都市，吸引著茶人漫步探索，甚而著迷其中。

### 燻燒出的細膩素樸

出生於臺中烏日的吳偉丞，中學時期受到工藝老師何榮亮的啟發，對於陶藝產生濃厚興趣。學校畢業後，他索性購入一座瓦斯窯以及一些老設備，靠著陶藝書籍領入門，在家自學鑽研起陶作。

一路走來，吳偉丞從未正式拜師學藝，他的陶藝之路是在反反覆覆的失敗中「捏造」出來。回憶起首次開窯，吳偉丞形容那慘不忍睹的一幕，「一打開窯門，整個慘烈的流釉……」吳偉丞笑笑說，「我大概是從把東西弄壞中學習的吧。」

摸索時期，吳偉丞因為無法掌握技巧，心中所想的無法付

諸實現，總感到驅之不散的焦慮。經過幾年下來，吳偉丞從賴高山學習漆藝、隨著林錦鐘學習釉藥，系統知識逐漸與實務經驗結合，使他逐漸能掌握冶陶技巧，也慢慢建構起自己的風格。

吳偉丞最為人所熟知的「燻燒」，是奠定往後創作的重要技巧。所謂燻燒，是指在窯裡加入木材或木屑等燃料，讓坯體吸附煙燻中的碳素來上色。吳偉丞說：「一般燻燒多運用於低溫陶，但我想讓燻黑色澤多一點細膩質感，因此試著把燒製溫度提升到1100度以上。」吳偉丞的燻燒溫度幾乎到達陶土燒結的溫度，使得表面釉藥些微結晶化，表面自然素樸，手感卻細膩溫潤，兼具了兩種不同性格。

## 細節中的造形微空間

受到茶道的影響，茶器自然而然成為吳偉丞的創作主軸。從早期著重創意表現，到了近幾年逐漸能夠兼具機能與美感，吳偉丞的創作賦予茶道具更多細部趣味。或許是因為自學背景，吳偉丞並未受到早年臺灣陶藝教育影響，不側重於工筆、化妝土裝飾與釉藥，反而對於造形特別有著濃厚興趣。

在工作室牆面，壁掛的黑板留著他的粉筆勾勒，一筆一畫逐漸蘊生的器形，解構重組的簡約幾何，每個面向皆有不同細節，像是凹凸、勾勒、斜角、退縮、懸空等，常讓人誤以為是建築草圖。近作「共構系列」以瓷與黑陶在一二五○度還原燒成，拓印自紙張的表面紋理，以及捲曲、折疊、褶皺……所構築的「空間」，使壁掛器物如一座模型，擁有許多可被深入的細節，吸引目光遊賞。

03 先用草稿構思器形，接著再思索材料表現，創作過程很類似建築設計。

04 黑板上的手繪圖案可見創意發展的過程。

05　不同系列作品並置，可見陶藝家不同時期的創作風格。

技術是歸納美感的工具

被形容為「陶土建築師」的吳偉丞，他擅長從現代建築找尋創作靈感，而他的創作方式也如同建築設計那般，在著手動工之前，必須先擬定施工計畫，依照拍板決定的外形，反推該選用何種陶土、何種釉藥，以及燒製的方式。

「創作來自於歸納，」吳偉丞說：「所謂工藝是除了擁有純熟的技術之外，創作者還必須賦予美學觀點與審美品味才行。」平心觀器，在無語之中卻能讀出人的思維，那才是工藝家在技術之外，最具挑戰的部分。

吳偉承
1976 年生，畢業於明道中學工藝科、國立臺中商專商業設計畢業，在無為陶房擔任冶陶人。1996 年成立「無為陶房」工作室，作品曾獲大墩美展工藝部優選、南投縣陶藝獎優選、臺中縣美展工藝部第二名。

無為陶房
臺中市南屯區黎明路一段 480 號
0921-325-121

專注於器物造形創作，吳偉丞的陶作具有無法被複製的特性，加以燻燒技法的自然變化，使得每一只陶作皆是獨一無二。吳偉丞的作品經常以灰、黑、銀、白為主色調，但在這冷冽的色彩當中，那器物造形卻如同現代清水模建築那般，以光影替代色彩，展現出千變萬化的曼妙之姿。

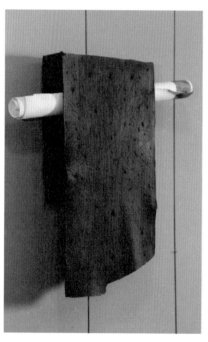

## 共構系列
加拿大檜木、美國檜木
2016

在此系列創作的掛飾器物，主要以「拓印」來表現出陶板表情。吳偉丞將各種不同特質的紙材拓印在石膏模上，並利用來灌製成陶板，使陶器也能展現出紙張的柔軟、彎曲與褶痕等表情，甚至架構出如同現代建築般的空間感。此外，陶板上的釉彩如書法墨色暈染，展現出自由線條，回應卷軸與書寫的關係。

## 荒墨系列

黑土、瓷土、鋼把、銀釉、拉坯成型
2016

一黑一白的提樑壺，分別出自吳偉丞的「荒墨系列」與「白金流墨系列」。荒墨系列可見陶藝家最為知名的無釉裸燒（燻燒）技法，燻黑的釉面可見高溫燒結的金屬光澤，以及自然形成的火痕，這些賦予壺面更多細節。另一把白金流墨系列，則是運用的滴流技法，白釉與金屬釉的對比，彰顯出況味。

## 白釉茶杯

瓷土、白釉、1280度燒成
2016

單純的白釉呈現，也是吳偉丞相當知名的創作系列。這幾只形狀相異的小茶杯，雖然只用了清一色的白，但坯體的雕塑功力可見一斑，由塊面與分置線製造出戲劇性表情，當中融入了建築學的減法概念，像是圈足設計、塊面的內凹等，使得純粹無機質的白釉，具有力量，顯得鮮活。

# 讓漆藝顛覆傳統
# 展現現代感的新風格
# 廖勝文

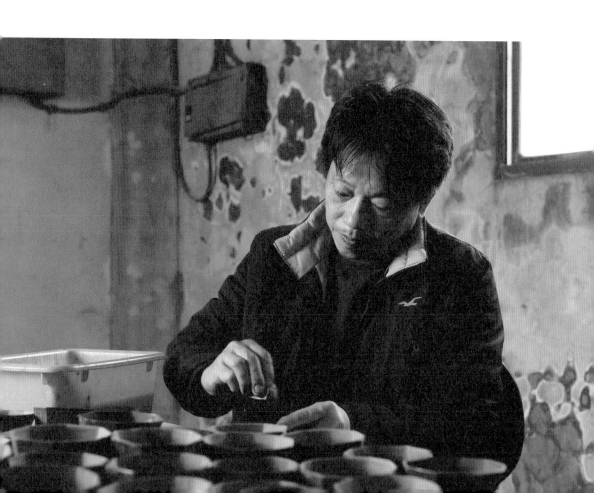

01 各種不同顏色的漆料，這些都是
廖勝文自行調製的，由此也可見
每位藝術家的用色特徵。

02 臺灣漆藝逐漸失傳，所用工具都
必須特地尋覓，或由國外進口。

"打破既定傳統，找出「漆」的獨立性與現代性。"

精巧技法幻化為迷離色彩

提到漆藝，不少人直接聯想到的日本「蒔繪」，早年臺灣有中國移民帶來的漆藝以及日本人山中公在當時的臺中州設立「山中工藝美術漆器製作所」，為臺灣奠下漆藝發展基礎。

漆藝師廖勝文說：「在所有工藝中，漆是少數必須與時間作用才能完成的作品。」而在這個歷史悠久且急不得的工藝技術中，他更投入研發新的技術，讓漆工藝可以有更多創新，得到未有的現代性。

自幼對美術懷抱著熱情的廖勝文，卻為了負擔家庭生計而無緣專攻領域，直到三十六歲參加漆器技藝傳習班，才以「高齡」重返藝途。在漆藝匠師的傳授下，廖勝文從木胎漆器、裝飾技法到漆畫，逐一奠下穩固基礎；而在傳習結束後，他回到故鄉大甲，在鐵砧山下的工作室埋首創作，並在國家工藝獎入選肯定的鼓舞下，從此確定了下半輩子的志業。

廖勝文表示，漆是一種極為特殊的材料，「漆是具有黏著

性的原料，可添加色料繪製圖畫，但漆又與油彩或水彩極為不同，不僅可以用來描繪色彩，更可與其他不同材質結合。」在古代，中國就有所謂「百寶嵌」技法，那是將漆器複合金、銀、象牙、寶石、貝殼、玳瑁等媒材，呈現出多樣風格來；然而去除了華麗裝飾，漆本身也可以藉由「雕漆」、「雕填」、「鑲嵌」等技法，來呈現出材料的質感與肌理，甚至描繪出圖像。「漆不只是一種塗料或黏著劑，如果把漆當成媒材來看待，它的運用範圍是可以無限寬廣的。」

觀賞廖勝文的漆畫，那層層疊疊上的漆必須經過緩慢的氧化結合作用才能乾燥，而廖勝文利用乾燥程度的差異，以樹葉等材質做為「引起物」，使畫作產生的拓印之中帶有不同

色彩變化。

## 傳統漆器脫胎換骨

除了漆畫，廖勝文的漆器更是獨特，其創作技法往往令人百思不得其解。原來，在各方面累積完整知識與技術後，廖勝文專攻臺灣罕見的「脫胎漆器」。一般來說，漆器多是先將木頭等材料雕刻成器物，接著再將漆塗佈表層，賦予表面裝飾。然而，廖勝文卻運用「夾紵技法」，讓漆脫離於器的限制，獨自展現質料美感。

廖勝文的「夾紵技法」不同於日本的乾漆和福州的陰模翻製，是以土坯經過打底後，再以紗布與生漆層層疊成堅固的胎體，最後再加水洗去土坯，直接在土坯上脫胎，使其「脫胎換骨」，留下極為輕盈的皮殼。而今這樣的技法經臺

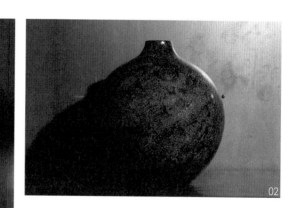

02 脫胎漆器結合漆繪技法，創造出迷幻斑斕的色彩變化。

03 廖勝文將脫胎漆器加入鏤空技法，創作出燈罩作品，開發出可運用於家飾領域的用途。

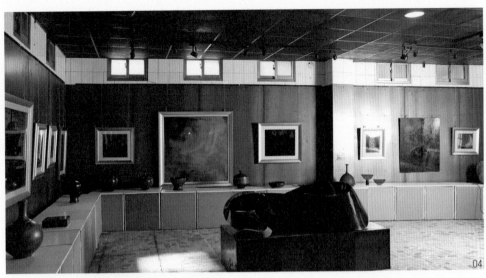

04　展示間可見各種漆畫與漆器創作，中間雕塑作品是廖勝文指導的學生創作，可見漆的運用領域廣泛。

中市文化資產處登錄為無形文化資產，可說是全世界較為罕見的漆藝。

在「山寨Ａ＋＋」系列，廖勝文使用塑膠盤當做胎體，並且脫胎完成質地輕盈、富有韌性，彷如免洗塑膠餐具的漆器作品。「以前人常說，漆是無胎不能成器，但是夾苧漆器卻大大顛覆了傳統。」從夾紵技法衍生的創作，除了瓶、壺、杯、盤、盅等器物，廖勝文更利用漆的防水性、延展性與韌性，使漆可以被廣泛運用於日常生活，甚至可運用於雕塑與家具創作上，「漆工藝的現代化，就從這裡開始。」

**廖勝文**
1962 年出生於臺中縣大甲鎮，畢業於大甲高中美工科。1996 年參加國立臺灣工藝研究發展中心（前身為臺灣省手工業研究所）開辦的漆器藝人陳火慶技藝傳習班，從此矢志投入漆藝，並成立「鐵山漆坊」投入創作。1997 年入選第五十二屆全省美展工藝類，並獲得臺中縣美展工藝類第二名，2009 年與設計師跨界合作，將漆藝結合家具，在米蘭國際家具展上獲得好評。

**鐵山漆坊**
臺中市大甲區頂店里成功路 16 號
（04）2686-4155
開放時間：週一至週五 9：00 ～ 17：00（需電話預約）

# 好 物 發 現 × 職 人 工 藝

漆藝師廖勝文把漆從顏料變成了材料,他顛覆傳統印象中厚實沈重的漆器,利用夾苧技法先塑形打底上漆,再逐層剝除不必要元素,只保留漆的纖薄質地,讓漆的延展性大開,可以自由表現,運用於多方領域,從此打開了人們對漆藝的想像力。

## 壺器、福氣
生漆、棉布
2013

近幾年來,廖勝文受到茶道文化的影響,潛心研究將漆藝運用於茶席,使成為畫龍點睛的壺器或花器。夾紵技法讓漆可以脫胎換骨,因此得以完成如此圓潤細緻的壺身造形,誇張的提樑設計與壺身比例相形成趣,用來盛水或是插花皆宜。

## 焰 (漆畫創作)
生漆、棉布
2015

廖勝文的漆畫創作富有盛名,他巧妙運用漆的材質特性,運用變塗、填色、堆漆、推光等手法,甚至以各種材質做為「引起物」,使漆可以自由塑形模擬各種材料;此外,他也巧妙運用漆的乾燥特性,例如使用軟式網球進行拍擊,展現出不同的流動效果。

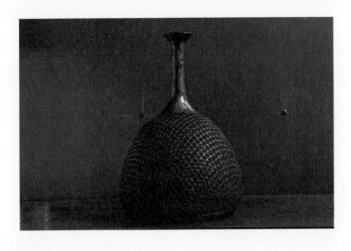

## 透視年代

生漆、棉布
2016

脱胎漆器打破了漆必
須依附於器的傳統，
而廖勝文更將脱胎技
法發揮淋漓盡致，這
只鏤空花瓶幾乎不見
夾苧，極致細膩的透
空效果，可讓漆的應
用領域更加廣泛。

## 黑漆漆

生漆、棉布
2005

利用夾紵技法完成的漆藝花瓶，瓶身極
為纖薄，曲線細緻，重量更是輕盈。表
層裝飾加入金粉，利用丸粉顆粒大小與
精湛的填漆手法，展現出充滿戲劇效果
的明暗變化。由於漆具有防水特性，使
得花瓶不只做為擺飾，也可以實際運用
於插花。

# 世代傳承
# 將錫打進當代生活
# 陳志揚

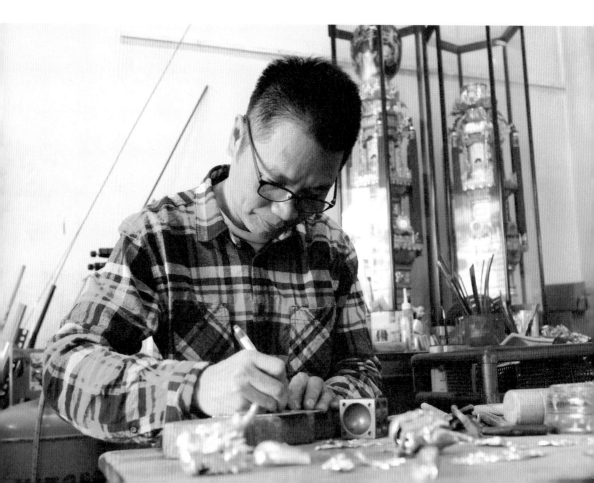

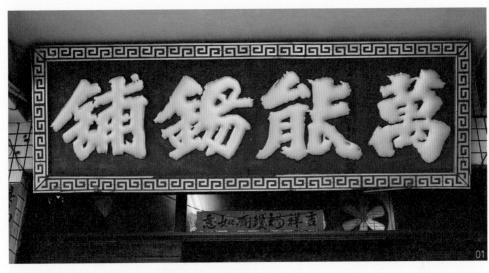

01　高掛的招牌可見歷史悠久，萬能錫舖至今已傳至四代。

"賦予器物當代生活實用性，才是工藝的價值所在。"

幼耳濡目染於家傳錫器製作，從高職美工畢業之後，便跟隨父親陳萬能習藝。傳統器物的創作上，由歷代祖先承襲下來的技法，更是精湛技術的根基，年紀輕輕即展露頭角。

有別於傳統錫藝師傅，陳志揚於一九九五年赴紐約學習藝術創作，二〇〇一年回臺又繼續攻讀應用藝術研究所，持續學習不同金屬產品的創作技法，讓他以更自由的概念拓展錫的運用領域，並嘗試複合多媒材，賦予錫藝新風貌。例如，他將繪畫得來的靈感運用於錫

在塑膠還沒有發明的年代，從日常生活的鍋碗瓢盆到傳統佛桌常見十二件，都可見錫的蹤影。錫曾經是極為普遍的材料，但在工業化產品大量普及之後，純手工敲打的錫製品逐漸消逝，出身鹿港錫藝世家第四代的陳志揚，不僅承襲了最傳統的錫藝，同時也將錫複合其他金屬，展現出現代工藝風華。

錫藝家族的世代藝承

一九七二年出生的陳志揚，自

藝，試圖在過去只有單色的錫器，加入金箔與顏料等，增加色彩的表現，甚至在錫器表面加入山水繪畫，展現出有別以往的瑰麗形象。

其實，陳志揚出國學習造形藝術，主要受到父親陳萬能的鼓勵。被文建會指定為「重要傳統藝術保存者」的陳萬能，打破傳統制式，為錫舖找出了活路，他也鼓勵陳志揚跨領域學習，讓錫藝可以與時俱進。

陳志揚從紐約帶回了創新思想，結合複合多媒材打造出的錫工藝品，色彩繽紛的外觀亮眼，且更強調器具的實用性，要讓錫藝融入日常生活。他的開創精神在傳統技藝中激盪出火花，賦予金屬新生命。

與時俱進才是創新

「錫金屬不同於銅，錫經鍛敲

後不需要退火，且材質愈敲打愈軟，倘若過度塑形便會斷裂，因此必須先仔細規劃再下刀。」陳志揚實際示範，一座精巧的龍鳳燈從零開始到完成創作，其中必須歷經無數繁瑣的工序過程。首先，要將錫塊融化成為錫板，再敲打成為較薄的錫片，而藝師在錫片上描繪各種的圖形，經過剪錫與敲打過程，使錫片由平面轉為立體，才能依照設計圖稿來焊接組裝。

一座精美的龍鳳燈製作起來曠日費時，許多工匠早已棄離堅守傳統，不再投心於創作精進。面對仿冒品來勢洶洶，陳家獨有的細膩形制明眼可辨，難以被模仿。提及家傳的錫藝技術，陳志揚拿出將近百歲年齡的石雕錫模，那是老祖先渡海來臺時，一併攜來的吃飯傢

02　近百年歷史的石板模具，為老錫舖保留珍貴的傳統紋樣。

03 石板模具的八仙像，姿態神韻栩栩如生。
04 傳統禮器不可或缺龍柱燈，第五代為其添金上彩，也是突破之一。

伙。儘管，那壽山石雕刻的模具被煤油煙脫模剷燻得黝黑，但隱約可見上頭雕刻的各種紋樣，像是卍字紋、八仙像、獅口紋等，當這些圖案在匠師的雙手中轉換成立體，於是賦予了錫器無比精緻華麗的外衣。

### 傳統與現代的媒合

老屋工坊內，此起彼落的打錫聲趕製著客訂的民俗禮器，光是龍鳳燈訂單就已排隊三、四年，顯示著傳統手工藝產業與時俱進，依舊相當活絡。

拿著祖傳的古董工具，繼承開創精神的陳志揚，也為當代錫藝開模製具。他說：「懂得刻模的工坊就會有創造力。」台灣的錫藝是否具有內涵，這些古老的模具就是最佳證明。

陳志揚
生於錫藝世家，1987 年跟隨父親陳萬能習藝，1995 年赴美國紐約視覺藝術學院就讀，爾後進入國立臺南藝術大學應用藝術研究所金屬產品創作組碩士修習畢業。由傳統錫藝投入現代創作，作品多次獲邀海外參展，並獲臺南縣美展工藝美術類桂花首獎、第十屆臺灣工藝競賽優選等成績。

萬能錫舖
門　市：鹿港鎮彰鹿路七段 635 號（04）777-7847
工作坊：彰化縣鹿港鎮龍山街 81 號（04）778-2877

宗教禮器不可缺少的錫器，曾經是臺灣引以為傲的工藝，為了讓這項傳統工藝與時俱進，陳志揚借鏡金工手法，將多種媒材與色彩結合錫藝，並發展出藝品擺件、生活器物等創作，打開錫的創作領域，賦予老工藝新價值，展現令人驚豔的風貌。

## 水果茶葉罐

錫、鍛敲
2011

以往錫器都只有銀色，鮮少有其他色彩想像。陳志揚因接受多種媒材訓練，嘗試將色彩加入錫器創作，改變錫器以往的單調，呈現出更多元的面貌。模擬臺灣水果形象的茶葉罐系列作品，以錫雕刻出表面肌理的真實感，加上色彩之後，更是栩栩如生。

這件作品的主要技法，是使用錫片先鍛敲出初步的水果形態，再用更細緻的鍛敲技法敲出紋樣及質感，表面再上色塗裝成仿真的水果色彩與型態。

## 錫盒

錫、手工鍛製

2008

為了讓錫器重新走進日常生活，陳志揚針對茶席設計一系列器物，像是茶罐、茶餅盒、茶倉等。這只專門用來收藏普洱茶茶餅的錫盒，具有良好的氣密效果，保存性良好，而側面可見立體圖紋展現山水意境，那是陳志揚將抹刀技法的創意運用，展現了錫的不同風貌。

## 公雞擺件

錫、手工裁剪、焊接

2016

錫器不只是運用於宗教禮俗，更可以運用在雕塑創作，成為藝品擺件。陳志揚以錫打造的動物藝品，除了比例造形模擬真實形象，在材質上更是表現細緻。最難表現的尾巴部位，陳志揚則是以一片片手工裁剪、製作紋路再焊接上去的羽毛，透過部份的化學染色，使其產生多元且擬真的視覺感受。

# 從小而美開始
# 用編竹與茶花對話
# 許秋霞

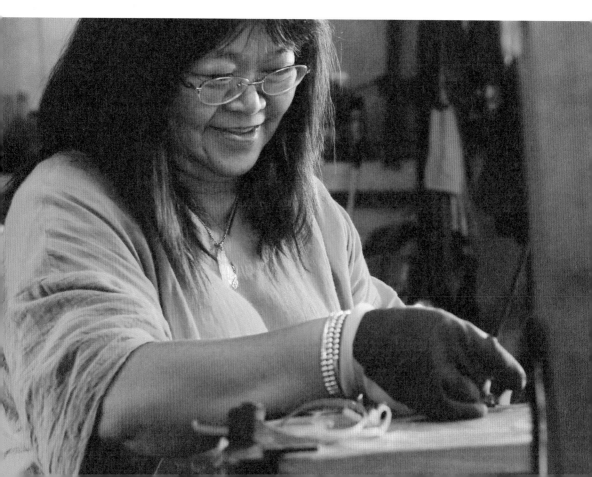

01 為了讓花器可以盛水，許秋霞想出加入玻璃瓶的點子。
02 每支竹篾的粗細大小一致，就是美感的基本功。

"
編竹可以鍛鍊美感，
為尋常事物找出新價值。
"

出生雲林麥寮的許秋霞，儘管從未接受過正式的美術教育，但憑藉著一股對美藝的熱誠，使她不放棄培養興趣。從早年接觸串珠、剪紙、紙雕、拼布、中國結、勾毛線等，一路累積的手藝技術讓她在竹編運用有著更寬廣的思維。從籃、袋到花器創作，許秋霞讓竹編不只是盛物所用，也可以是陶冶生活美感的媒介。

用「小而美」改變竹編印象

竹山具有豐富資源，曾擁有盛極的竹藝產業，但在工業製造當道的年代，產業不敵競爭而逐漸消逝。九二一大地震那年，南投竹山市區遭受重創，為了加速災區清理及復原工作，政府鼓勵以工代賑，而就在一群竹編愛好者的助催之下成立了鹿谷竹工藝協會，並邀請葉寶蓮老師前來授課，使得不少學員開始了創作之路，而許秋霞也是其一。

災變後的重新出發，也成了老工藝復甦的契機。當時，許秋霞正巧住在工作站對面，她日日看著編織工作，那由竹成器

的過程吸引著她。「怎麼可以把竹子變得這麼漂亮！」竹編的細膩優雅讓許秋霞忍不住讚嘆。在好奇心的驅策下，她也跟著加入行列，就此開啟人生的竹藝之路。

從學習模仿到創作自我風格，許秋霞思索竹編器物在當代生活的可能性。她觀察農業生活年代的傳統竹編器物，不外乎是用來製作米食、蒸籠、竹籠、畚箕等，這些物件在過去雖是極為實用的生活道具，但卻不適應現代生活，因此逐漸被淘汰。

她說：「人們喜歡竹編的東西，但傳統竹編器物的體積都很大，收藏起來困難，使用機會更是少之又少。」這使得許秋霞思索改變，竹編如果能朝著「小而美」的方向創作，或許是一塊可發揮的新領域。

## 始於材料的風格變化

所有工藝的美感皆是從材料開始。捏起一根細細的竹篾，許秋霞說編織的基礎就是從青竹處理開始。她說：「採收下來的桂竹竿必須經過煙燻，這樣的過程中可以讓竹皮著色，發出天然的亮澤，同時也利用塗上生漆，是竹編器具可以耐久的關鍵。」

從竹竿到竹篾，竹藝師拿到半成品時，還得依據作品的需求，以小型刀具進行對剖、削細、倒角等處理，使每支竹篾的粗細大小一致，表面平順細緻不扎手。不同粗細的竹篾，配合不同的編織手法，讓器物可有千變萬化的紋理表情。

許秋霞的創作風格跳躍，她活用菊花編、山道紋、梅花編、風車花、人字編等各種編織技法，配合布料、皮革、玻璃

03 利用雙色竹編手法，更加凸顯菊花編的特色。

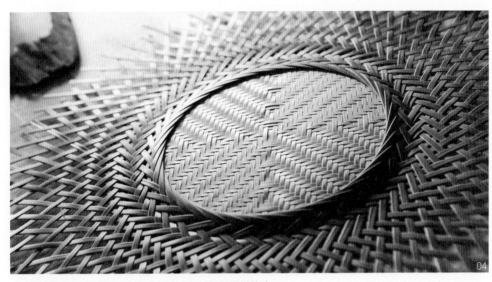

04　正在編織中的竹籃，光是底部就運用了數種編織技法。

瓶等運用，使傳統編織結合多媒材，開創出與時俱進的新產品。

受到茶道的薰陶，許秋霞以為茶席擺設何以非得都是盆栽，如果能將竹編器物運用於其中，自然素材的器物不僅能彰顯花藝之美，更能點綴出充滿季節感的茶席氛圍。

可以持續的關鍵。」誰也沒想到，昔日農家使用的生活器物，竟能成為充滿風情的茶席佈置。以貼近生活的創作節奏，許秋霞讓竹編再度進入日常，成了好美、好用、好看的器物。

回歸日常才是工藝生存之道

依照採茶籃為原型的花器創作、高實用性的手提包、小巧迷你的竹編玻璃花插……許秋霞讓濃濃復古風的竹編，添入了現代風情，原來，竹編也可以不老氣，也可以很時髦。

從小巧的竹編花瓶開始，許秋霞的一個轉念，讓竹編有了無限可能。她說：「創作應該與生活結合，那才是傳統工藝

**許秋霞**
生於雲林麥寮，嫁到南投鹿谷後，因緣際會接觸竹編工藝，於 2007 年參加國立臺灣工藝研究所創意加值竹藝產品開發研究班，並成立「璞竹工坊」。2006 年，首次以作品「姊妹」參加南投竹工藝競賽榮獲入選，2007 年「阿祖的春天」榮獲賽中編織獎入選、「蝶舞」榮獲臺灣工藝競賽入選，2008 年「潮流」榮獲臺灣工藝競賽佳作。

**璞竹工坊**
南投縣鹿谷鄉廣興村中正路一段 77 號
（049）275-2610

# 好物發現 × 職人工藝

從一支細細的竹篾開始，透過許秋霞的巧手編織，菊花編、山道紋、梅花編、風車花的華麗交織，一枚枚精巧的竹編花器、竹籃、竹袋，躍然成型。許秋霞不受拘束的巧思，將竹編與柔軟的布料、輕盈的玻璃、韌性的皮革做結合，改良竹編器物的缺點，展現質樸之器的另番風貌。

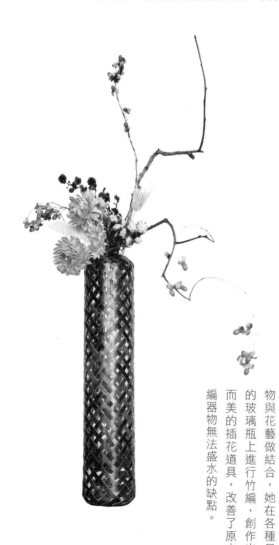

提籃：許秋霞在李榮烈老師授課指導的作品。

## 竹編花器

竹、玻璃
2007~2008

受到茶道的影響，花器是許秋霞最主要的創作類型。這只竹花籃創作是以山道紋編織的圓滿器形，搭配誇張放大的圓形把手，素材間融合得恰到好處。除此之外，許秋霞更思考如何將竹編器物與花藝做結合，她在各種尺寸的玻璃瓶上進行竹編，創作出小而美的插花道具，改善了原本竹編器物無法盛水的缺點。

## 菊花編手提袋

竹（雙色）
1999

竹編技法當中，造型有如花朵的「菊花編」，是一般常用的手法。許秋霞以細緻處理的竹篾，以不同粗細、不同色彩來交錯編織，使得紋理表情更加豐富精采，躍然立體的花朵形象，重新詮釋了「菊花編」的技巧應用，同時也讓傳統竹編展現出如同布料織品的纖細與現代感。

## 竹編花器

竹
2001

過去竹編器物多為實用而生，編織技法較為單一，許秋霞為了挑戰自我，將各種編織技法加以融合，在這一只器具的創作上展現出豐富精采的紋理走向。儘管整只花器純粹使用質樸的竹篾編織，但卻意外呈現出視覺的華麗感，透過創意與技法的結合，竹編器物也能展現另番風格。

# 從築家到植家
# 重返森林的擁抱
# 李文雄

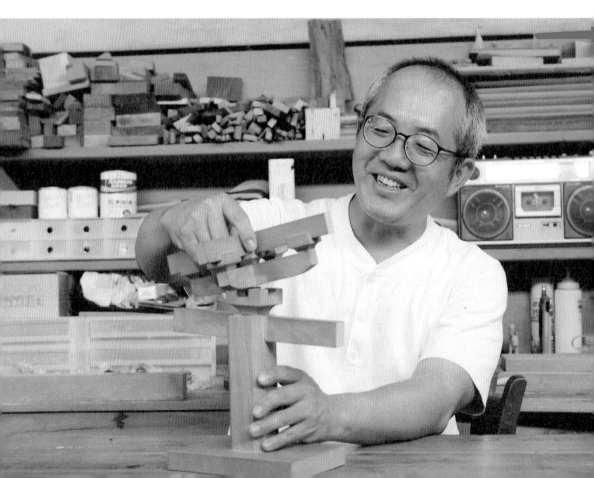

01 即便有機械可以代勞許多加工過程，但手刨的平整度仍然無法被取代。

02 打開隨身工具袋，各種刨刀與鑿刀都是手刻創作不可或缺的用具。

找回與木共存的生活

"
重新連結木業的上下游，
讓人回到有木材香的生活。
"

李文雄出身南投竹山，家中三代經營木業，從祖父李有德從事木屐製造，到父親李成宗成立德豐木業，投入竹木加工，以獨家真空減壓烘乾乾燥法與塑化木製造技術，使德豐木業發展成為臺灣屈指可數的木材廠。老產業交棒給李文雄之後，他所背負的任務不再是「開發」，而是「喚醒」，從上游的造林開始到創立品牌，希望將木材重新帶進臺灣人的生活之中。

九二一大地震後，李文雄為了重建家園，在當地耆老的指導下，模擬傳統工法，建造了人生的第一棟木屋；而這場災後重建使得他重新體認木業與現代生活的關係。他發現，木造建築曾經是臺灣住宅的主流，但這樣的生活空間卻被鋼筋混凝土取代，而逐漸被遺忘。

「臺灣人的生活已經離開木材太久，在一九七〇年代禁伐令之前木業曾是臺灣最重要經濟產業之一，在沒有經濟效益的照顧觀念之下，臺灣的森林其實緩慢在縮小，現在幾乎都

仰賴進口，這豈不是捨本逐末？」為了找回「與木共存」的生活方式，李文雄一步步向國外學習木建築技術，一方面也希望將木材導入現代生活，喚醒人們重新觸摸臺灣木材的溫度。

將家傳的木業從製造業轉型成為以生活為中心的產業，是一條既辛苦而漫長的路，而這個概念既抽象又難以說明，為此李文雄在二〇〇九年創立了「無名樹」品牌，藉由生活產品喚醒人們對木材的喜愛，漸進了解臺灣的林業。

## 復甦森林的祕密

以「植家」為概念發展的無名樹，主張回收建築或家具生產的剩餘木料，透過設計盡可能讓小木料發揮最大功效。透過分類撿選，李文雄讓建築剩餘的小木料也可以適材適用，並依照現代生活開發出各式各樣的商品，像是杯墊、名片夾、香盒、筷子等。

數年前，李文雄積極與社區、學校、小店合作，勤奮開班授課教導雕刻木湯匙與木盤，這項行動成功掀起一股風潮，而人們也逐漸由陌生而理解木材的本質，甚至產生喜愛。透過異業合作，下一代有了實作機會，而傳統木業得以接觸新思潮。

李文雄說：「無名樹的任務並非只在開發木製商品，它所要策動的是讓木業回到土地，並與生活環境結合。經過十六年的努力，無名樹未來甚至可能從小木作為主的『木產品』，拓展至以森林為核心價值的『林產品』，像是椴木香菇、蜂蜜、水果、林間種植的茶葉等，都有可能是林業經濟的一環。」

03　為了讓木業更靠近生活，早期也進行一連串的家具練習。

04　為了說明木構造原理，李文雄開發迷你模具說明傳統榫接技法。

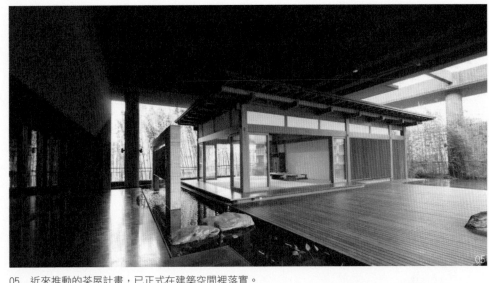

05　近來推動的茶屋計畫，已正式在建築空間裡落實。

## 用一坪茶屋推廣木空間

另一方面，李文雄也積極著手榫卯工藝技術與當代建築材料的結合，讓木走進生活之中。他在公司內部成立「木構造研究室」，積極引進各國工法，同時研究將傳統榫接轉變為金屬扣件組裝，提升工作效率與品質，降低人工成本支出，使得木建築可以更加親民，更加被廣泛運用。

他說：「林農的收入是推動造林的重要一環，我們正積極與林試所商討林間經濟的各種可能，希望找出產業、經濟、生態、環境的平衡。」在最新的試驗中，李文雄把木建築與茶生活結合，推動自己可以蓋的「一坪茶屋」。當擁有一棟木屋不再是遙遠的夢想，木材才算是真正走進了人們的生活。

**李文雄**
出生南投竹山，就讀淡江大學交通管理科學系，為德豐木業第三代接班人。積極推動傳統木業轉型，由木材加工處理產業跨足木構造設計，使木業進入空間領域，與生活緊密結合。2009 年成立無名樹品牌，推動木業生活。

**無名樹**
南投縣竹山鎮延平一路 2 號
（049）265-8287

# 好 物 發 現 × 職 人 工 藝

為了徹頭徹尾運用木料，李文雄成立了「無名樹」品牌，重新利用建築木構造剩下的廢木料，讓每一寸木料都能發揮價值，繼續延續森林的生命。此外，無名樹在產品設計當中融入了許多傳統榫接工法，當中隱藏的細節都具有教育意涵，希冀人們在把玩之際，更加理解木料多一點。

## 魯班榫燈

傳統榫接、LED燈、檜木、杉木

2015

這座造形相當特殊的燈具，是李文雄為了演示傳統「魯班榫」設計而開發的。他利用傳統榫接工法的原理，使用數個木材元件結合而成造形，木材元件當中藏有磁鐵與彈簧，當構件組裝正確的話，內部機關就會被啟動，燈泡就可以發亮。反之，當構件組裝錯誤，或是被拆解開來，燈泡就無法照明。

## 餐具

北美松木、黃檜、胡桃木等

2009

木材是可以重複利用的環保材料，製作木家具剩下的小片木料或木條，還可以刻成木餐盤或木湯匙，這就是「天生我材必有用」的觀念。無名樹曾經的階段任務在喚醒人們對木材的喜愛，李文雄開辦手刻餐具課程，藉此推廣理念，曾經引起一股風潮。

## 五木杯墊

野柏、白蠟木、杉木等

2011

建築木屋剩下來的大量餘料，還可以用來製作小件日用品。這款「五木杯墊」是無名樹極早提出的再利用法，木片透過削切造形，展現出輕薄質地。每一種杯墊都是使用不同的臺灣樹種，藉此可以認識不同木材的顏色與紋理，簡單而實用的生活器物，自然而然把林業知識灌輸腦海。

## 木盒

臺灣檜木、杉木

2011

這些木盒大多採用無釘設計，臺灣原生樹種材質，裡外展現出木料弦切面、徑切面的紋理變化，盒蓋利用簡單榫接與磁鐵做為開關吸引，設計相當精巧。

# 幻化材質自然
# 雕出竹姿百態
# 葉基祥

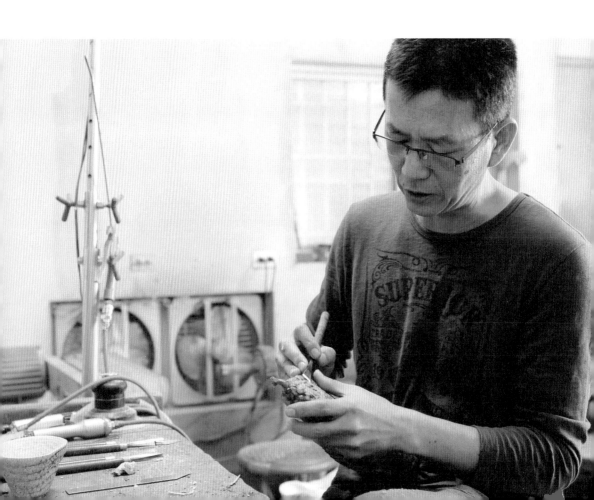

01　工作室內陳放著滿滿的竹材：芝麻竹、巨竹、四方竹、人面竹等，各式各樣的竹材令人大開眼界。

”
融會藝術價值的實用物件，
讓竹藝啟發現代人的美感生活。
“

走進隱密的工作室，首先映入眼簾的是，那室內陳放著滿滿的竹材：孟宗竹、桂竹、龜甲竹、芝麻竹、巨竹、四方竹、人面竹等，各式各樣的竹材令人大開眼界。這些竹子與生俱來的姿態，經由工藝師葉基祥的鑿刀施展下，融合生態之美的纖細曲線，更是勾勒出生活的細緻之美。

活關係緊密，是不可或缺的實用品。出生南投的竹藝師葉基祥，家中代代經營竹加工廠，在環境的耳濡目染下，自幼便奠立了加工技巧的基礎。對於創作抱持的熱誠，驅策葉基祥尋求學習對象。高三那年，他在材料商的引介之下，認識了竹藝師陳銘堂，並在竹山高中美工科畢業後拜入門下，從此開啟了藝術之路。

一九九一年，葉基祥在南投文化局首開人生第一場個展，承襲自陳銘堂雕琢自然萬物的技法，將竹材演繹得靈活生動，也奠定了往後「荷葉青蛙

**走一條不同的路**

早年，竹在臺灣人家生活極為常見，舉凡竹蓆、曬衣架、碗盤、竹編提籃等，竹與常民生

系列」與「人間系列」的創作基礎。由於首展迴響不斷，爾後他又與幾個師兄弟在北中南連續三年開展，帶動起臺灣竹雕工藝的新浪潮。

## 隨形創意雕出自然

葉基祥表示，竹子因有限的厚度、質地堅硬及中空有節的材質限制下，創作者必須熟稔材質的特性，在操刀力度的拿捏上更是重要。此外，竹子從竹頭、竹竿到尾梢所展現的樣態，則是隨形變化的創意來源。他使用竹竿創作的系列作品，像是「花青葉香」、「步步高升」等，以精湛雕琢鏤空技法，讓束直的竹竿浮現出塘水荷花等風景；而一般人看來長著根鬚、其貌醜怪的竹頭，在他雕琢之下反倒成了一隻隻生動有趣的青蛙。

九二一地震那年，他以人面竹

來創作的〈吶喊〉，是「人間系列」的第一件作品。人面竹的竹節變化多端，他將竹節部位裁切出漏斗造形，以局部小雕做出朝天張嘴的造形，那每一根竹子高矮胖瘦皆不同，就像世間人類各具有不同的長相樣貌，但群體命運卻是彼此相繫相依。

竹藝師葉基祥擅長描繪自然生態，常見創作主題出現花草植物與青蛙、蝸牛等，除了雕刻細緻生動之外，更表達了深厚的意境。例如以蝸牛爬過表達「凡走過必留下痕跡」的想法，或是以青蛙看月亮為主角的「聽月系列」與「人間系列」，則是表達了九二一地震後沉潛省思的心情。

此外，葉基祥也將創作概念延伸到生活層面，開發了不少生活器物，像是茶荷組、事柿如意竹杯等，利用各種不同的竹

02 工作室佈置流露出的一景一物，可見工藝家對於生活陶冶與創作的關係。

03　葉基祥在大學兼任講師，肩負起工藝傳承之責，工作室內除了自身創作，也可見學生作品，融合不同媒材的竹器創作，從欣賞的藝品到實用的茶具，顯現出竹的應用領域廣泛。

## 重振竹的美好年代

提及臺灣竹藝的近代發展，葉基祥感慨最大的困境，應是來自於產業鏈的斷層。一支竹子可以創造的經濟利益相當大，養活不同的加工產業。當人們不再使用竹器，產業蕭條沒落，生產效益降低，竹農寧願採筍而不願養竹，使得漂亮的竹子愈來愈難尋。

「竹子在臺灣不虞匱乏，品種多、易取得、又是環保素材，對創作者而言是可以一生相伴的永續材料。」為了推廣竹的美好，近年來葉基祥更將竹雕技巧運用於產品開發，他所設計的竹杯、水盂、竹罐、茶

材搭配，展現天然材料的原始之美，也讓純觀賞性質的藝術創作，可以放入實用物件，與生活產生共鳴。

則等，既風雅又實用，深受茶人所喜愛。透過這些生活竹器的使用，也讓人們與竹藝的關係更緊密。

**葉基祥**
一九六八年出生臺灣竹工藝重鎮南投，師承竹雕工藝師陳銘堂，一九九一年首開個展，爾後並入選北市美展，作品並獲得南投縣竹藝博物館典藏。一九八七年，葉基祥成立「葉基祥竹雕工作室」，於二〇〇五年獲選臺灣工藝之家，並曾參與「Yii 工藝時尚計劃」，將臺灣竹藝帶到國際參與米蘭家具展。

**良工美器**
南投縣竹山鎮東鄉路 5-68 號（週日公休）
（049）263-6399

# 好物發現 ⅹ 職人工藝

葉基祥利用竹子天然的造形趣味，發展出獨特奇妙的竹雕工藝，結合自然與巧思，或化為青蛙在實為茶器的池畔中低鳴，或變身花蟲自成一派婀娜，活靈活現，栩栩如生，彷彿賦予竹子另一個新生命，讓竹器不僅實用，還能提供生活中賞玩品吟的焦點。

## 絕代風華

孟宗竹、透雕
2013

此件作品是葉基祥應臺南文化局邀請所創作，靈感來自臺灣素有「蘭花王國」的雅稱，是以蘭花為主角，在竹竿上雕琢出攀附在蛇木上的蘭花姿態，而纖細的蘭莖上，還可見一隻徐徐爬行的小蝸牛。在這件作品中可見堅硬的竹子可以透過創作，表現出粗獷與纖細兩種不同的表情。

## 雅韻

孟宗竹、透雕
2016

葉基祥早年創作的傳統竹雕作品，使用竹竿部位雕刻出蓮花出淤泥的搖曳姿態，鏤空的荷葉桿以及細緻的葉脈紋理等，展現出精湛的技巧。

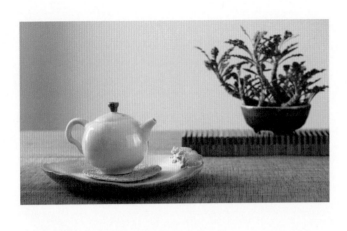

## 荷葉青蛙系列

孟宗竹、透雕
2017

荷葉與青蛙是葉基祥創作的一大主題，也是最為成熟的一系列創作。

荷葉青蛙系列從藝術品衍生出實用的生活器具，像是隨身竹杯、茶道具⋯⋯等。例如：利用竹子根部來創作的水盂（右圖）將內部挖空，而外層雕刻出荷葉包裹的形象，造形相當別緻；另外，壺承（左圖）創作則融會生活美學的概念，以雙層層疊的竹節以特殊的處理方式象徵荷葉做為放置茶壺處，盤緣（葉緣）上趴著的兩隻小蛙，自然之趣不禁流露，也顯現創意與材質之間的對話。

## 人間系列

人面竹、透雕
2016

葉基祥在九二一地震之後所創作的人間系列，此系列最大特色在於使用人面竹來創作。葉基祥利用人面竹的竹竿特性，運用天然竹節的奇特造形，將其斜向切口部位雕琢成衣領，塑造出張嘴仰天的人物表情。此系列以竹構成眾生群像，而每根竹子的高矮胖瘦皆不同，正是象徵著世間的每個人皆有獨特特樣貌，皆是獨特的個體。

# 從媽祖后冠到當代燈飾
# 銀帽工藝也能很時髦

# 蘇建安

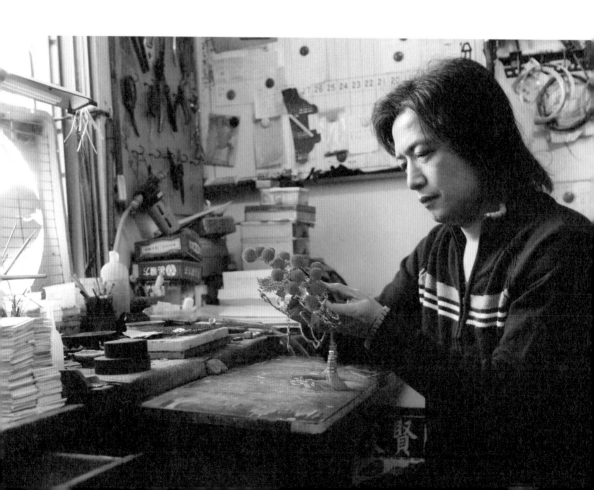

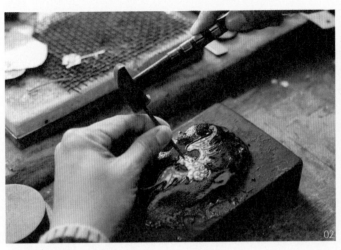

01 數十條銀絲麻花黏著成條彎折，最後再燒開來。
02 銀片製作必須利用瀝青，處理上相當繁瑣。

"
沒有被使用於生活，
工藝就不算是完成。
"

非出生在工藝世家的蘇建安，因為大哥蘇啟松拜入銀帽工坊的關係，受到影響也投入各家金工廠都想請的師傅，但是他卻一點都不想做銀帽，蘇建安搖頭苦笑說：「一隻龍要花上好幾個月，打死我也不想做！」

當兩兄弟在各自領域闖出名號之際，此時蘇建安的父親便力勸兩兄弟合夥。「我當時想，如果金銀可以共構結合，那就好像是如虎添翼，傳統金工也許可以變成一門很獨特的工藝。」為此，蘇建安才動

銀帽工藝師是神明專屬的造型師，他們打點神像一身行頭，小從鍊牌髮釵到佛塵扇刀，大至全套神衣與頂上冠帽，但你可知他們精巧的手藝不僅能烘托神威，也能成為引領潮流的前衛金工？臺南天冠銀帽工作室的工藝師蘇建安，他將銀帽工藝與金銀飾、家飾結合的嶄新概念，為傳統技法找到新的發揮，向眾人演示了老工藝如何新蛻變。

從金工走入傳統銀帽工藝

在技藝不外傳的保守年代，並

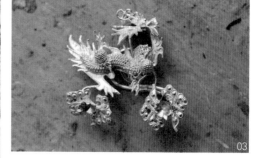

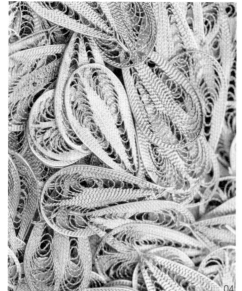

心起念，決定跟著大哥蘇啟松從頭學起。

從金工轉入銀工，由於銀片材質屬性特殊，所用技法也截然不同。蘇建安嘗試把金工技巧結合銀帽創作，交叉應用柳絲、鏨工、塌工、鏤空、鍍金與刮金雙色等技法，研究出更具精緻質感的銀冠設計。

柳絲技法的應用尤其精妙高超。所謂柳絲是將銀塊從條狀延展為細絲，再將兩條或數條銀絲揉合成麻花狀，再彎折成各種形狀做為銀帽細部的裝飾。他說：「柳絲雖然細膩優美，但卻高度依賴手工，無法被大量運用，是它最大的困難點。」

## 逆向思考挑戰工藝極致

他將平面的牡丹龍鳳圖騰變成立體，研究及龍球遮縫的方法，以及將塑膠珠串升級為鑲嵌的玉珠等，獲得各種工藝獎項肯定。終於，昔日被認為曲高和寡的頂級銀帽，一夕間成為各大廟宇搶訂的逸品，自此也打響了天冠銀帽的名號。

在種種技法當中，蘇建安在

為了突破技術瓶頸，蘇建安嘗試灌漿鑄造等各種方法，終於研究出將數十條銀絲麻花黏著成條，使一次彎折可以製作出數十片完全一模一樣的造形。爾後，蘇建安因為參與國立臺灣工藝研究發展中心推動的「Yii品牌計畫」，與設計師共同合作開發家飾，這使得他對柳絲技法的運用有了全然不同的想法。「原來金工也可以很時尚！」他說，這一次很特別的合作讓他真正啟動了思維，看見下一個挑戰。

03 打破過往表現形式，蘇建安將銀帽裝飾立體化，讓傳統工藝再上層樓。

04 蘇建安把高難度的銀絲麻花當成創作的基本素材。

05　蘇建安把高難度的銀絲麻花當成創作的基本素材。

創立蘇府柳銀邁入時尚金工

三十九歲那年，蘇建安成立自己的品牌「蘇府柳銀」，開始將傳統銀帽金工技法應用於飾品。他思考傳統金工與時尚、生活結合的可能，把傳統設計去繁為簡，創造出符合現代審美觀的金工飾品，使得具有吉祥意涵的鳳凰、牡丹、如意等圖騰，變成了優雅的墜飾與戒指，成為人們可隨身佩帶的物件。

「只有失去品質的工藝才會被時代淘汰。」蘇建安說，當眾多銀帽工坊落入削價競爭，為了搶快而選擇速成的同時，才是導致銀帽工藝式微的主因。

「持續創作的能量，就永遠有許多可能！」

**蘇建安**
一九六九年出生，嘉南藥理大學食品系畢業。自 19 歲即到黃金工廠當學徒，29 歲與大哥蘇啟松成立「天冠銀帽」，並參加金工比賽，陸續斬獲多項大獎。36 歲獲頒「臺灣工藝之家」，爾後並推出飾品品牌「蘇府柳銀」，其作品曾代表臺灣在巴黎羅浮宮展出，並參與臺灣工藝時尚法國巴黎家飾展、義大利米蘭國際家具展、德國法蘭克福消費用品展。

**天冠銀帽工作室（臺灣工藝之家）**
臺南市中西區文賢路 292 巷 75 號
（06）258 2686

蘇建安將傳統銀帽工藝與時尚金工結合，除了設計出適合時裝配搭的飾品之外，也運用柳絲、鏤空、塌金等技巧推出天光系列燈飾，那高超的銀帽工藝在燈光的映照下，更加展現出金光熠熠的氣勢。

## 人生幾何，何方

銀、陶、銅
2015

蘇建安將銀帽技法應用於燈具創作，例如運用塌工與鏨工的臥虎藏龍燈曾參展二〇一〇年米蘭國際家具展，而這款以無數純銀柳絲花片組合而成的燈罩，細緻鏤空具有華麗的透光效果，在底座與支架部分更是結合陶藝與銅藝，複合了多元技法。

## 風的線條

金、銀
2014

蘇建安將傳統金工技巧用在時尚精品上，將無數柳絲元件組合，打造出這只鏤空的花瓶，在瓶身與瓶內加入金色青蛙，攀附其上的生動模樣，使作品趣味橫生。這只作品獲頒二〇一四臺灣優良工藝品評鑑最佳造形獎，同時也獲得 C-Mark 臺灣優良工藝品認證。

## 飛翔

陶瓷、銀
2016

將傳統技法結合時尚金工，是蘇府柳銀飾品創作的一大特色。蘇建安將「蝴蝶」與「蘭花」的圖像結合，創作出翩翩飛翔的意象，完成這只適合晚宴裝扮配掛的飾品，顛覆了傳統金工給人的印象。此作品榮獲二〇一六年臺灣優良工藝品評鑑美質獎。

## 鳳凰于飛

金、銀
2014

蘇府柳銀的飾品創作系列，取自傳統吉祥圖騰：如意、鳳、鶴等，結合項鍊金工飾品設計，做為新娘嫁娶的貴重飾品。表面利用刮金技法，製造出髮絲紋的高貴質感，使銀展現出不同色彩表情。此作品獲得二〇一四年臺灣優良工藝品評鑑入圍。

# 重拾自然生活
# 用月桃編織美好
# 河蘭英

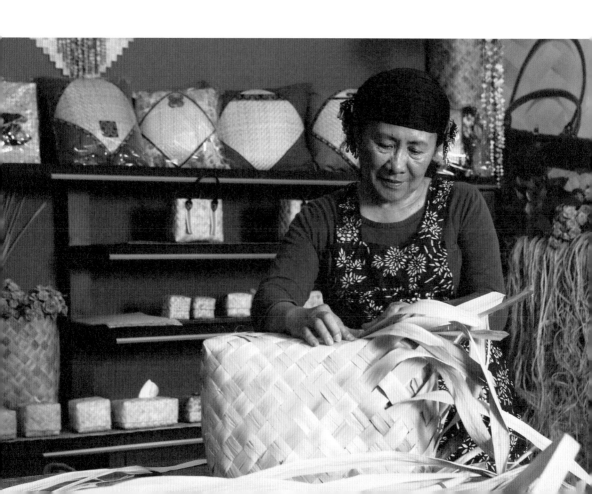

01　月桃編織是取月桃葉基部包圍莖部的葉鞘部分，圖左上角為處理過的葉鞘。

02　月桃葉鞘經過走水，接著用手撕開成片後，綁成圈狀曬乾處理，才能夠用來編織。

月桃是排灣族的精神象徵，從出生到死亡都離不開它。

來到臺灣最南端的屏東，隱藏在來義部落裡的原裳工作坊保存著一項原民部落代代相傳的工藝「月桃編織」。見著工坊主人河蘭英的一雙巧手，熟練穿梭著一條條的月桃葉鞘，一只月桃手袋逐漸成型，那淡淡的草香氣息，召喚著人們回歸純樸，找回自然的生活。

深入排灣族生活的月桃

「月桃是排灣族的精神象徵。」河蘭英說，那不僅是因

為月桃生長的區域從平地到海拔八百公尺左右，這淺山帶恰好是排灣族的活動範圍。

「排灣族人從出生到死亡都在月桃涼蓆上，家家戶戶都一定要有一張月桃涼蓆。」對排灣族人來說，月桃關係著排灣族人的食衣住行，也與排灣族人的生命禮俗息息相關。

在沒有塑膠的年代，月桃是臺灣人普遍使用的素材，從排灣族、阿美族到平地的漢人，多少都有使用月桃器物的文化。

排灣族人將月桃葉鞘乾燥處理過後，其質地堅韌耐潮，可

做為涼蓆、果盒、置物盒，甚至是獵人上山攜帶的便當盒、挑籃或背籃。河蘭英說：「不只是葉鞘，月桃從頭到尾都有用途。」例如，月桃葉是製作部落食物「阿拜」（A Bai）不可或缺的材料，而月桃根曬乾後還可以用來泡茶，月桃花瓣則可以當成香料，果實更是重要的中藥材，名叫「豔山薑」。

「月桃葉鞘具有正反面，這種材料特性限制了編織技巧，只能使用最單純的人字編與十字編，所以傳統月桃編織的花樣相當有限。」為了展現月桃編織的另一面，河蘭英思索將月桃編織與自身擅長的服飾創作結合，像是加入刺繡裝飾、織品滾邊或複合媒材等，讓單純素樸的月桃編織有了新的表情。

提起一只「不傳統」的月桃袋包，整體以細條編織成型，把手部分則結合了皮革，使得月桃袋包也能不失時髦，展現沉穩大器的質感。打破人們對月桃編織的既定印象，河蘭英更利用天然材料開發出一系列生活用品，舉凡拖鞋、燈具、書套、坐墊、袋包、抱枕等，都可用月桃葉鞘來編織製作。

## 新技法賦予月桃編織當代新表情

進入工業時代後，月桃編織逐漸退出日常生活，河蘭英原以傳統服飾創作來保存原住民文化，偶然深入部落搜集靈感時，發現仍有耆老保存了這項古老工藝。在情感與好奇的驅策下，河蘭英跟著耆老學習，逐漸領會月桃編織與當代生活之間仍有許多可能性。

從種植就開始的手工精神

每年十月至翌年二月進入月桃葉鞘收割季節，河蘭英必須趕在月桃開花之前上山，「月桃一旦開花，葉鞘就容易裂開，沒辦法完整加工。」她說。而收割下來的月桃不能立即處理，必須先放置在陰涼的林間，讓水分慢慢脫去之後，才能夠修剪枝葉。緊接著，將葉鞘一條條撕開，用手將葉鞘整平後，將其綁成圈狀定型之後，還得置於太陽底下曝曬一週時間，當葉鞘由鮮綠色全乾燥成淡褐色，這才算完成初步加工。

取來乾燥過後的月桃葉鞘，河蘭英一條一條仔細整理，依照所要編織的器物，將寬帶處理成不同粗細，細線可用來編織精巧袋面，而寬版則可以用來製作提籃或是蓆面，從材料處理到編織成

03 簡單的月桃編織可用來當成杯墊、鍋墊、餐墊。

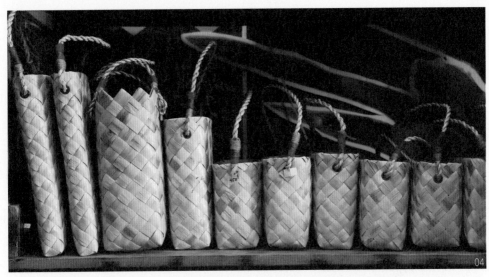

04　提袋創作結合原住民色彩，100% 純天然的手提袋 可說是最能代表臺灣的「國民包」。

器，全然依賴手工。

從投入月桃編織以來，河蘭英進一步投入培訓工作，號召當地婦女組成團隊，投入編織月桃器物。經過十多年的努力耕耘，來義部落至今已有十多位工藝師加入工坊，而月桃編織也從記憶中復甦，漸漸成了部落工藝的代表。

看著河蘭英一雙巧手細細編織，天然美好素材再次回到人們的生活，那一只月桃手袋裡裝著的不只是河蘭英的夢想，也承載著現代人回歸自然的渴望。

河蘭英
排灣族人，出生在屏東縣來義鄉義林村，從小跟著長輩學習編織及刺繡，二十多年前創立月桃工作坊，從原住民服飾創作到學習月桃編織，長久以來推動原鄉文化傳承，除了積極推廣教學之外，也鼓勵部落婦女創業，為傳統工藝找到新方向。

原裳工作坊
屏東縣來義鄉義林村義林 18 號
0963-146-916

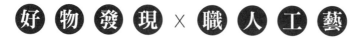
從材料處理到製作成器，月桃編織是部落手工藝的最佳代表。對於部落耆老來説，月桃編織是背籃、納物、食器，也是必備的生活傢俱。到了河蘭英手中，她讓月桃編織的應用領域擴大，變成時髦優雅的袋包、散發香氣的文房冊本等，讓天然素材融入現代生活，在工藝中置入友善地球的環保意念

果籃
月桃葉鞘
2017

最傳統的月桃編織，是盒、袋、籃為主，大多採用十字編織或人字形編織，整體風格素雅乾淨，使用起來充滿自然的氣息。這系列果盒變化自傳統月桃編織，不過在收邊上順應手法，設計成鋸齒形，增添造形上的變化。月桃器物用途廣泛，可當成菜籃、果籃、儲物籃，也可當成食器，裝盛料理上桌。

## 抱枕

月桃葉鞘、布料、刺繡
2017

傳統月桃編織在部落生活扮演重要角色，例如月桃涼蓆是家家戶戶必備的「家具」，而河蘭英將這個概念擴大應用於家飾領域，將月桃葉鞘細緻處理，以大約0・5公分的寬度來編織，使整體質感如同草編或是竹編那般細膩，加入日本布料與刺繡紋樣縫製成抱枕，風格新穎現代。

## 筆記本與文件套

月桃葉鞘、織品
2017

月桃葉鞘柔軟而堅韌，編織成器十分牢靠耐用，同時也具有可彎折的柔軟性，很適合用來做成書衣、文件夾或是筆記本等。河蘭英將月桃編織的蓆面，結合部落婦女的織品創作，幫月桃書衣加入色彩繽紛亮麗的布條裝飾、以及保護紙本的內襯，增添色彩表情之外，也展現出原民文化風采。

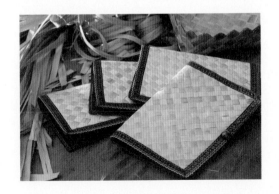

篇 貳

# 手感生活
# ×
# 日日擁抱
# 美好工藝

工藝源自於解決食衣住行各方面的生活需求，在日常生活中使用，更能透過五感體會其美好獨特之處。透過十位生活風格家的示範，從「餐桌風景」、「居家生活」、「文房道具」與「衣著時尚」等四個生活面相，我們學習如何在現代生活中融入工藝風格，發現揉合手感特色的現代生活工藝好物，你也可以每天與工藝好物一起過美好生活！

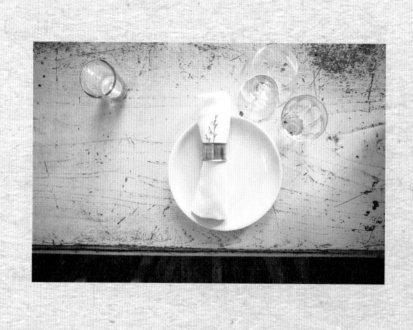

餐桌風景

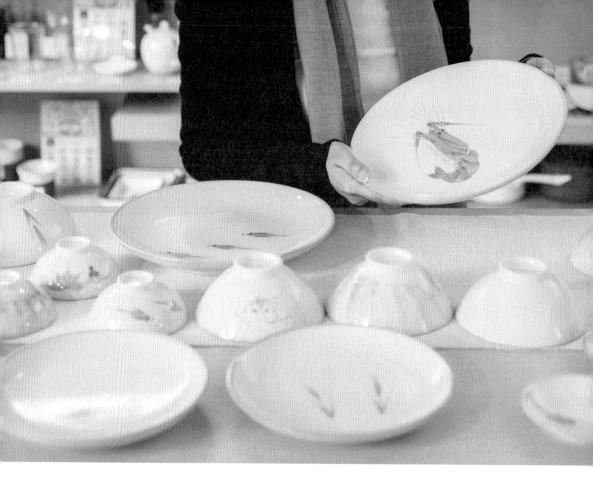

# 使用之美，
# 是永恆不變的真理

飲食生活
作家　｜葉怡蘭

**葉怡蘭**

飲食生活作家，是「Yilan 美食生活玩家」網站創辦人、自由心向公司創意出版部總編輯，同時開設「PEKOE 食品雜貨鋪」，引進國內外精選的食品與食器。從事飲食、旅遊、生活美學等課程與講座之教學與演講工作，著有《紅茶經》、《家的模樣》等 16 本書籍，專欄、文章與攝影亦散見於各大媒體，對於美食、美酒、生活與臺灣工藝皆有深刻的研究。

由臺北市敦化南路轉個彎進入巷內，PEKOE 食品雜貨鋪由木質與純白鋪陳的空間，低調卻顯眼地迎接著我們。低調與顯眼原本是兩個衝突的字句，然而卻十分適合形容 PEKOE 這家店及其主人葉怡蘭的風格，樸實、素雅，卻因內在美麗散發的光彩而引人注意。

店內不大，規劃卻十分精心，除了法國及義大利和日本的進口食材之外，這幾年 PEKOE 更將主力推展至臺灣在地特色美食，從臺灣各角落挖掘出農家及小工坊遵循古法製作的美味食材；不過，最讓人忍不住駐足流連的還是入門左方架上的臺灣陶盤及碗，簡單勾勒的魚蝦圖案，一瞬間帶著我們進入阿嬤家餐桌的回憶。

## 臺灣生活民藝的思考

葉怡蘭和臺灣工藝有著不可切割的緣分。本身是臺南人，對於臺灣早期的傳統器物、食器與家具在長年耳濡目染之下，既是生活中的一部分，也是密不可分的根源，不過這樣的體認，反倒是在她出社會之後才逐漸發現，從而更進一步透過書籍研究探尋臺灣工藝。

「這都要歸功於臺灣第一代藝術家顏水龍，把日本民藝的概念帶進臺灣，逐漸讓人們理解民間器物模實耐用的特質。古早年代的臺灣人以生存為前提，器物製作皆以實用為主，帶著堅固耐用的特性，當然也受到明治時期日本文化的影響，重視材質本身的表現，呈現簡約內斂的造形。」

葉怡蘭侃侃而談臺灣民藝的發展脈絡，「臺灣民藝的價值在當時並沒有興起太久，很快地就出現了斷層，或許這也是一種被殖民國家的宿命，不斷地重演歷史、摒棄過去，直到最近這二十年來，由於自我認同的覺醒，我們開始思考什麼是屬於臺灣人的風格？臺灣舊日的美好的模樣？臺灣人應有值得被保存下來。」

## 重拾古早食器的工藝魅力

葉怡蘭曾在中南半島、柬埔寨等國家旅行時，因當地市場常見的編織竹簍、堆疊的碗盤、陽光和微風中生動飄揚著的美麗布料，以及色彩繽紛且充滿南洋風格的日常物品而深受感動，那些舊日時光的美好

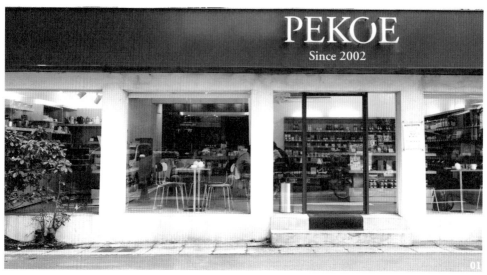

01　PEKOE 食品雜貨鋪由木質與純白鋪陳的空間，販售著葉怡蘭精選的各國食品與雜貨。

02　來自樹林玻璃廠第二代設計的紅琉璃品牌，展現時尚感的臺灣玻璃作品。

03　近幾年 PEKOE 更將主力推展至臺灣在地特色美食，從臺灣各角落挖掘出農家及小工坊遵循古法製作的美味食材。

早已經不復存於現今的臺灣，然而卻仍然長留於東南亞的國家，這倒底是什麼原因呢？葉怡蘭不急著找答案，卻在心底暗暗地許下一個心願——把臺灣曾經的民間飲食工藝找回來。

「我在越南的傳統菜市場看到大量的陶製碗盤，層層堆疊在路邊叫賣。厚實而樸質的做工，以及簡單卻具韻味的魚蝦圖案，彷彿讓我看見當年阿嬤菜櫥裡的碗盤！」葉怡蘭回憶道，一個南洋異地國度的市井風景，卻喚起她對於自己生長土地的記憶。

「所以我回到臺灣後，找到鶯歌的第四代陶瓷工坊，重新復刻一批我們傳統的陶製食器，由臺灣陶藝家以半手工成形方式塑造坯體，呈現自然古樸的線條

和手感，一筆一畫地繪製上臺灣傳統的圖紋裝飾。」

在這些碗盤上，純熟雅緻的筆觸落下，葡萄、櫻花、金針、赤蝦、鯉魚、蝴蝶、紅柿、竹籃各種圖繪活靈活現，重現臺灣古早社會的旺盛生命力，對於她來說，這些幽然樸拙的美感，讓每個器皿都是獨一無二。

這次的經驗，葉怡蘭雖然付出不小的代價，像是為了要求臺灣製造而有相對較高的成本，然而葉怡蘭卻欣然堅持下去，對她來說，這是一種源自於對臺灣早年陶瓷餐具工藝的懷念，也傳承了臺灣民藝之美的衷心祈望。

## 在使用工藝中實踐審美生活

經常在世界各地旅行的葉怡蘭，也分享一個關於「審美力」的有趣例子：「印度這個國家，每年十月都會舉辦排燈節，為了迎接女神的到訪，家家戶戶打掃居家內外並重新粉刷外牆，因此整個村莊五彩繽紛，自然而然年年維持簇新美麗且具有特色。」她說：「我舉這個例子是想說明所謂的審美力，是需要放在心上的，當你對於美這件事情感到在乎，你就會重視每個生活細節。」

工藝是需要與時俱進的，不實用的工藝最終只會存在於博物館，被拿來展示而非使用。正如日本民藝運動的思想家柳宗悅在他的著作中提到的「用之美」精髓，器物之於人，不是

只有消費性的、物質性的，還要透過「使用」才能看見美，而這樣的思想也影響至他的兒子——日本設計巨匠柳宗理，他的設計為傳統工藝找到解決的辦法，即追求務實和舒適，即便是一把湯匙厚薄都考量到舌頭與吞嚥的角度。

關於臺灣工藝存續的方法，葉怡蘭的建議只有一個：「用心去看、為舒適而買，並且要使用。當你用一個舒適的角度來看的時候，標準會是高的，所有感官會讓你覺得自在，使用起來順手好用，也因此會讓你做出正確的決定。」原來，當年柳宗悅提出的使用之美，至今仍是永恆不變的真理。

**PEKOE 食品雜貨鋪**
臺北市大安區敦化南路一段 295 巷 7 號
（02）2700-2602
www.yilan.com.tw
週一～週日，11:00 - 19:30

> “ 我心目中的臺灣工藝，
> 是生活中最強壯而踏實的美麗。 ”

## Q&A

### 採買工藝生活選物的時候，應該注意哪些重點？

美感的培養需要經過長時間去看、去了解，以及做功課。以下提供幾個點子讓大家參考：1. 購買之前可以思考這樣東西是否能融入生活？是否確切需要？是否能日日使用？ 2. 量力而為，不要購買超出能力範圍外的東西，因為超出能力範圍便會捨不得使用，當無常而失去的時候，會造成自己心情上的負擔。畢竟工藝品是要以使用為主要訴求。 3. 持續的關注與支持工藝品的創作者，透過購買可以讓這個創作者或這項工藝被維繫著。

### 關於臺灣工藝之美，該如何欣賞與品味？

找出有創意的使用方式。很多人覺得臺灣工藝很難搭配，其實用一點創意便能讓這些美好的古早工藝品有更實用的使用方式，比如我家有一個糖果玻璃罐（柑仔店常見的儲藏糖果的大玻璃罐），我把它拿來當成大型花器使用；還有老樟木箱能防潮防蛀蟲，但我把它拿來裝書，也非常好用；中型的復古臺灣盤拿來做

為西餐的骨盤使用也別有意趣。我從不買成套的食器，才能豐富餐桌上的風景。

### 工藝選物如何在餐桌上運用？如何搭配才能更富有層次？

我通常會挑選淡雅的顏色，意思是顏色不要突兀的器物，畢竟是生活上使用，盡量選擇簡單、耐看的款式或造形。比如茶杯，我會盡量選擇內壁為白色的杯款，因為白色最能看清楚茶湯的色澤，能輕易地品味茶色茶香。此外，餐桌上我也習慣搭配花材，花的種類不超過兩種。千利休的茶道七則對我影響很深，其中一則提到花要插得如同在原野中綻放，所以我用自己的觀點插花，盡可能維持花材本身自然的模樣。我通常不買太華麗的花材，大多是低調的花種，樸素的白色為主，如此才能凸顯桌上的食物與食器之美。

葉怡蘭認為，多練習、多看、多做功課，皆是審美力養成的不二法則。那麼要怎麼選購或收藏工藝品呢？葉怡蘭提出了「少即是多」的主張，在還沒學會如何駕馭與搭配工藝之前，就遵循「寧少不多」這個原則。事實上，這麼多年的購買、收藏經驗，簡約風格至今依舊是她心目中的首選。

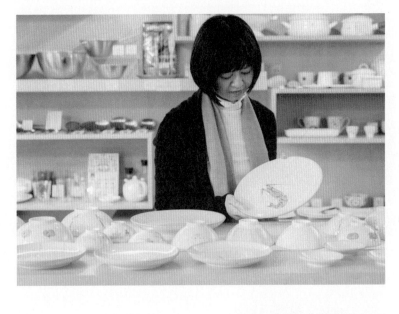

葉怡蘭's

# 工藝風
# 美好生活實踐法則

Tip 1

古樸線條和手感，添加記憶滋味

由臺灣陶藝家以半手工成形方式塑造坏體，呈現自然古樸的線條和手感，一筆一畫的繪製上臺灣傳統的圖紋裝飾，是葉怡蘭特別請鶯歌陶瓷工坊復刻的古早味餐盤。

家常的香菇蘿蔔葉鹹粿湯，裝盛進繪有竹籬和金針花的碗裡，不僅舌間上的美食帶來「comfort food」的療慰力，手心捧著的餐碗厚實感也讓人回憶起家的安心與溫暖。

## Tip 2

### 手感物件的對話

帶有手感、略帶拙氣的手作陶瓷餐具，其樸實的特質更能襯托出食物。用餐時，一邊品嚐、一邊欣賞、觸摸它們不規則的輪廓，也成為餐桌上的樂趣。各樣獨一無二的餐具湊在一起，像是一場幽默對話，就連旁邊 Biagio Cisotti 設計的經典開瓶器也笑得開心！

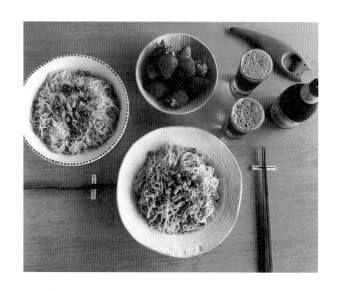

## Tip 3

### 擺盤的材質運用

草編的餐墊是陶瓷碗的好朋友，除了保護桌面、隔絕食物的熱度或冰品的水氣之外，視覺上與觸覺上的體驗，也讓人覺得舒心愉快。而手繪的食器，也成為擺盤上的神來一筆，讓這道簡單的三明治的視覺滋味也變得繽紛。

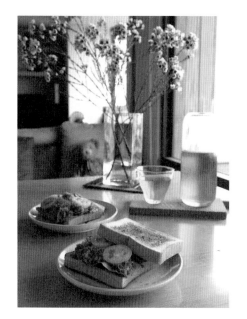

*Tip 4*

**植物與天然材質**
**點綴生活氛圍**

葉怡蘭的餐桌是家的中心，也是視野最佳處。透明玻璃花器突顯紅花的豔麗，妝點出用餐的美麗心情。身為飲食作家，書架自然也是餐桌風景的一部分，而老件椅凳與全新的北歐家具，也擁有相同的木質溫暖感受。

*Tip 5*

**簡單、耐看為優先**

陶器「片口」，由於形狀優美也能當成碗使用，古樸的顏色與造形，是餐桌上美麗的搭配，葉怡蘭也建議顏色或造形以簡單而耐看為優先選擇。

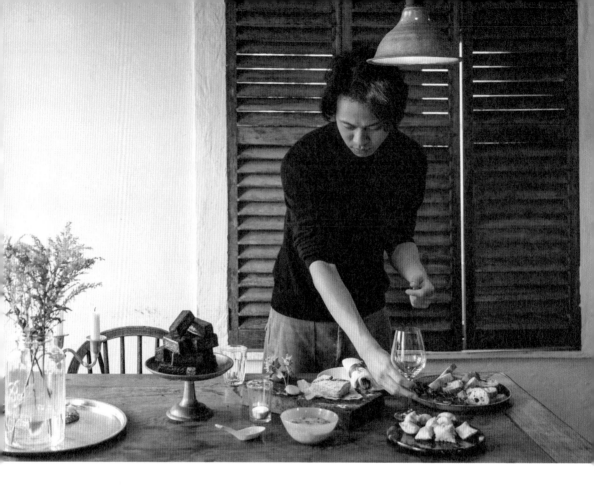

# 運用想像力顛覆使用習慣
# 工藝老件塑造個人生活風格

香色、delicate antique
店主 　｜**陳啟樂**

陳啟樂（JIN）

「delicate antique」店主，收藏古物近十年，崇尚佗寂美學，行跡踏遍至日本、法國與比利時。曾從事音樂創作，為多位歌手譜曲，現專事古物蒐藏、室內設計、軟裝設計（deco）。2015 年開設餐廳——香色，揉合古物、餐點與空間布置。

初入香色，不像在臺北，反倒像進入另一個時空，像是穿越至法國百年前的鄉村老房子裡，但斑駁的薄荷綠門卻來自印尼，一旁滿佈鐵鏽的是臺灣老信箱，日本車站燈、法國穀倉門、英國燙衣板、義大利古砧板……。時間為這些物件披上一層沉靜內斂的氣息，再通過人稱 JIN 的店主陳啟樂的奇想，為它們找到屬於自己的美，像幅立體畫，既魔幻也自然，揉合撲鼻而來的食物香氣，帶來多層次的感官體驗。

探求物的本質 對美的堅持

喜歡老件為時間淬煉出的皮殼、欣賞老工藝飽含手工的質氣，將悉心從世界各地挑選回來的古物，安放到最適位置，讓看似平凡的舊物都

01　香色戶外餐桌使用的寬板凳，來自臺南老廟，材質為龍眼木，椅面較一般民間的大上兩倍。

散發出獨一無二的光譜，而這背後隱含的是陳啟樂對美的堅持。其實，從餐廳「香色」原為日本古老色譜中形容「膚色」的店名，便能窺知陳啟樂對美的想像，探求本質、原始、樸拙，更是與人相關的溫度。

是他涉獵的範圍，每一次的累積都離美更近一點點。

「這可能是我的謬論，但我堅信美是客觀的，當美到達一種程度，便會被所有的人認定。」

從事室內設計，從小細節到大方向，需要做上千個決定，陳啟樂說：「將每件事情做到完美，事情的結果就會完美，而如何在有限的時間做好，也取決於平時的累積，以及對自己的認識，才能有自信做出判斷。」因此，已經持續五、六年的時間，每天會看十五本書和雜誌自我充實，「我覺得美感就像儲蓄，需要慢慢培養，透過生活一點一滴地累積。」

只要與人相關，不論當代藝術、室內設計，甚至時尚都

餐桌風景
104

## 運用想像力
## 成就老工藝獨特的價值

「我想透過展示老物的新用途，向大眾傳遞它們的美。」

因為看見老件、老工藝的美，願意做一些改造、搭配，陳啟樂說這其實是一件很費心的事：「需要運用豐富的想像力。」經過一次又一次的思考、想像，翻轉老物件原有的功能，進而用裝飾的手法創造獨特氛圍。

選擇物件時，陳啟樂也會從整體空間思考：「不能以單一物件的邏輯挑選，要去想

02　骨架纖細的臺灣老凳，外型古典優雅受到很多外國人的喜愛，也是構成 delicate antique 庭院風景的一員。

03　看似法國鄉村圓桌，其實是臺灣的老供桌，龍眼木材質，保有漂亮的原色，桌腳細緻的雕刻、可拆式桌面則是它的特色。

04　喜歡老物的 Jin，不論對生活或者工作都有一套自己的見解。

04

像這樣東西在整個環境呈現出的樣子。」他舉香色店內的甜點盤為例，原來是一百多年前的臺灣外牆黑磚，被它的陳跡和厚實的外形所吸引，剛找到的時候比現在還要髒好幾倍，幾經刷洗、思量，鋪墊一張烘焙紙、擺盤、搬至餐桌成了新風景，出自廟裡的錫製供盤，者，出自廟裡的錫製供盤，銀灰色沉著質地與漂亮剛好的高度，陳啟樂笑說，它天生就該是裝蛋糕的樣子，此堆上了長方形的可麗露，成了優雅的景緻，每每都讓人驚呼不已，想知道它們的身世。

除了實際使用老工藝，再更進階的是從裝飾著手。陳啟樂說其實很多臺灣的工藝，像是農具、茶具，以及老廟宇裡的物件，與傳統文化和歷史高度相關，不僅有質樸

的氣息，外形也是獨一無二，雖然未必能為他們找到實際用途，但若能使用為空間妝點，掛在門上、牆上，都會很有意思。

## 有靈魂的生活

從興趣到事業，一直以來都喜歡能與個人產生連結的物件，陳啟樂說雖然自己運用老件的方式創造了很多不方便，但這樣的不方便是希望很多心理層面的物件感受可以更被突顯出來，「讓物件本身為空間帶來靈魂。」他說，如果整個空間的物件都是為了功能所存在，那生活會變得很空洞，沒有感情、靈魂，也沒有辦法一個人很自在、舒服地與空間相處和對話了。

香色
臺北市中正區湖口街 1-2 號 1 樓
(02) 2358-1819
www.facebook.com/xiangse
週二～週日 晚餐 17:30 - 22:00
週六、週日 中餐 11:30 -15:00

"臺灣傳統工藝所散發出的美，來自土地的質樸。"

## 臺灣生活工藝的魅力？

臺灣生活工藝給人很質樸的感覺。不同於有貴族、君王制度的國家，工藝發展相對成熟，會走向高端、精緻，而臺灣工藝和我們的歷史、傳統文化非常緊密地連在一起；在迪化街走一趟，幾乎就能看盡臺灣工藝的發展，品項單一、以實用為主題製造。若要看到更多有意思的東西，則可以到傳統的廟裡，那裡有臺灣工藝最輝煌的時期、最 fancy 的東西，像是供盤、供桌、長板凳等，品項做得最足，用料和做工相對也都是最好的。

## 欣賞、挑選的法則？

我覺得首先要對工藝的內在文化有所認同，再來是需要堅持，堅持找到適合的東西。乍聽之下很奇怪，但其實堅持隱含的是對自己的認識，透過認識自己，與自己相處、對話，從而用物件表達自我，自己喜歡的材質、比例、顏色，在購買之前便有想像，讓這樣的東西一起生活。另外，也建議初期還在找尋自我風格的新手，不妨挑選信任的店家，慢慢建立起屬於自己的樣子。

## 喜歡的臺灣工藝類型？

我喜歡農具和茶類相關的工藝。雖然農具在一般人的現在生活中很難找到新的用途，但它們有很獨特的外形，可以做為裝飾使用，更重要的是，我覺得那個東西是非常純粹的，不受外來文化影響，是應需求而生的工藝。而鋁製柱狀茶罐也是我非常喜歡的一項工藝品，除了材質的質感、簡單俐落的外形，這種用途多元的東西也容易使用。

臺灣人的飲食習慣多數仍保留至今，因此選擇臺灣的老工藝食器，除了實用，也能夠為生活創造風格。而對美有獨到見解的陳啟樂，運用搭配技巧突顯食器的個性，並用想像力顛覆原有思維，提供我們不同於以往的使用方式。

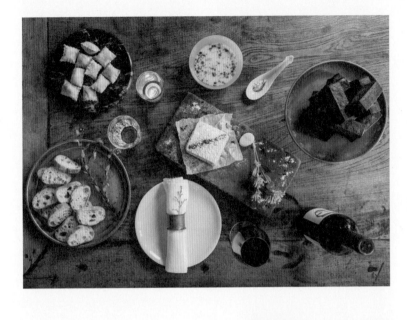

工藝風
美好生活實踐法則

Tip 1

## 食器造形所構成的畫面平衡

以圓滿、團圓為餐桌文化的臺灣，不論是桌面或者食器多為圓形，因此當放在西式方桌時，會加上一長方盤在中間，打散以圓為主的盤面，讓整體看起來更有重點；再來則是將直徑相當的圓盤錯開，平衡畫面。一般來說臺灣老工藝的食器，皆能保有原來的用途，唯要注意的是，若食器為老件，或使用其他轉換用途的容器時，需要仔細清洗、保養，避免食物沾染污垢。

## Tip 2

### 以質感搭配

出自廟裡的錫製供盤，將黑磚可麗露堆疊成塔，漸層濃黑而有光澤的焦色，以及凹凸不平的表面，與供盤的質感很相襯。

花蓮蛇紋石盤，自然的黑綠色和白色絲狀紋路，辨識度極高的大理石材質，過去以外銷為主，並常見於老房子的地磚，現今在臺灣所剩不多。在其光滑俐落的表面，適合放上造型小巧口感酥脆的脆枕頭，方便拿取，強烈對比的花樣和色調，也增添了獨特的視覺印象。

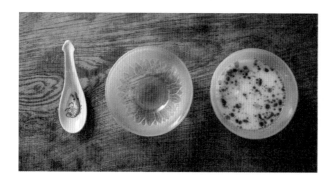

## Tip 3

### 延續食器原有功能

JIN從鶯歌老先生那買來的手工老碗，霧面玻璃與透明玻璃，簡單清爽的太陽花花紋與細緻立體的格菱紋，兩兩相接，有粉、紫、黃、綠、藍等各色，盛裝花椰菜白濃湯，搭配鑲有金邊尖尾蝦湯匙，不同於西餐常見的純白瓷器，富含老臺灣純樸氣息的食器，為餐點多添了一絲溫暖。

尖尾蝦湯匙，匙面一隻橘紅色大蝦子、鑲上金邊，有著中國文化喜氣、豐盛的象徵，底部印著「MADE IN CHINA」、「PEACE CHINA」透露其身世，是來自日治時期的燒陶工法，尾部線條呈現水滴狀，至今還是好好扮演著湯匙的角色。

### 翻轉原有思維

一百多年前的臺灣外牆黑磚，沉甸、佈滿裂痕與污漬，因為喜歡它有歷練的樣子，幾經刷洗、處理才變成目前的狀態。發揮想像用來擺放甜點，但因擔心表面的毛細孔仍會積垢，因此鋪墊一層烘焙紙，確保食物不受污染。

### 注意老件清潔

過去廟裡使用的供茶拖盤，鋁製材質紮實有厚度，偏大的直徑，改用來裝多人份的烤麵包片。要特別注意因盤面與食物直接接觸，使用老件前需確實清潔污垢和鏽。

### 轉換用途

臺灣熱炒店、辦桌經典的玻璃啤酒杯，不論是高度或線條都很耐看，可以延續本來的用途，換個方式，也能變為西餐廳必備的餐桌蠟燭，通透的材質和簡單外形搭配性高。

簡單的美、普通的美
就是屬於生活的美

種籽設計
總監　｜淦克萍

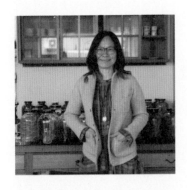

**洪克萍**

種籽設計總監，有感於華人節氣飲食生活文化浩瀚，2012 年成立節氣飲食研究室，已出版八本與節氣相關書籍，並曾參與策劃「2012 臺北設計城市展・二十四節氣的物產設計」、「2015 食物母語論壇」、「2015 米蘭世博 OPTOGO・食物設計」、「2015TEDxTaipei，食物設計」，設計作品曾獲 iF 包裝設計獎、金鼎獎、亞洲最具影響力設計獎、金點設計獎。

研究節氣飲食超過十年的洪克萍，在家與辦公室以外，建置了第三空間；這個名為「節氣飲食廚房」的地方，是她與食物交談的所在。進到這個老房子整修而成的空間裡，首先見到擺滿玻璃瓶罐的大桌，有糖漬的、醃漬的、乾燥的，食材的形狀、色彩、與時間的作用變化，皆透過器物顯現無疑。器皿在此不只是一種載體，也是一種被選擇的表達方式。

「容器就像食物的代言人，扮演著替料理說話的角色。」洪克萍說。雙手捧著心愛的陶碗，湯的熱度從指尖傳遞，在臉上氲起溫暖的笑。如果，食物是料理人的母語，那麼器皿就是他們的

捧在手心的敦厚溫潤
就像臺灣人

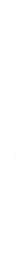

01 老房子改造而成的節氣廚房，散發著古樸的民居味道。

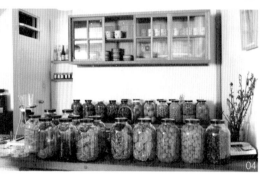

02 藺草編杯套兼具機能與美感，何不用之？

03 古早年代的碗盤，質地雖不細緻，卻別有種溫暖的感覺。

04 空間隨處可見「老件新用」的概念。

第二語言吧。

淦克萍熱愛料理，創作料理，同時也把料理延伸到設計工作。關於器皿與食物的關係，她認為可區分成兩種不同思考面向：一是為了表達食物，一是為了表達或取悅自我；而前者關乎設計，後者則關乎生活。

在工作上，器皿的運用是以「凸顯」為主，幫助內容物更加出色，利用器傳達出來的語言，為產品創造出獨特感。相反地，淦克萍認為日常生活中的器皿運用，應是以「情感」為主要考量，讓人在尚未品嚐之前，透過器皿先感受到料理者的情意。

打開她的私人食器棚，裡頭有年代不知的臺灣老陶器、出自木雕師傅的手刻湯匙、當代陶作家的手捏之作等，這些器物型制風格皆不同，

混雜古早與當代的工藝觀點。「我愛陶器勝過瓷器，愛舊物勝於新器。」瓷器給人太過聰明的感覺，而陶器給卻獨有一股傻氣。它也許沒有很完美的形狀、沒有很炫目的釉色，但卻很能凸顯食物。那種捧在掌心的敦厚溫潤，卻給人無比的安心感。

工藝就是一種地方物產為了體驗物產的樣貌，於是有了製器的需求，而地方工藝就近取材，最能反映一地的特色。「物產、職人、工藝是交織不可分的。」淦克萍舉例說明，譬如臺灣陶土取得容易，早期生活器皿多以陶製器，而為了切合湯湯水水的料理，於是發展出許多不同型制的「斗碗」。從小吃碗、飯碗、菜碗、茶碗到大碗公，這些器皿的發

明都與常民生活息息相關，而這也是西式餐具所難以表達的。

## 愛惜咱的普通美

「我喜歡老的器、人做的器，因為這些器認得你，而你也認得它，這種彼此熟悉的感覺，讓料理變成了一種交流。」愈是古老、愈是手感的工藝製品，它雖然不如當代工業製品來得乾淨俐落，但卻往往更加能夠喚醒情感。有時它瑕疵得可愛，你也就不覺得那一點點的缺陷是個罪過了。

臺灣工藝在演化過程中，也有追求精品化的過程，但淦克萍認為「工藝本是為生活而存在的創作」，終有一天還是要回到平常。她表示，現代人或許都太過執著於「創新」兩字，但臺灣也存在著許多經典產品，所用的材料與技術都非常成熟，即使放到現代生活，仍然是非常實用。

「關於創新，我們已經練習很多了，但剩下的就是在自信裡培養自在。」透過這樣的器物練習，也許有一天臺灣人可以更大方的接受，簡單的美、普通的美，就是屬於我們的美。

「年輕人認為傳統工藝很老氣，但換個角度想，如果能為這些老器物找到新的使用方法，那會不會是一件很潮、很酷的事情？」老碗公除了裝雞湯，能不能用來拌沙拉？小吃碟除了吃肉圓，用來吃馬卡龍行不行？當工藝被交付到使用之際，創作的棒子就交付到使用者手上，食物與容器是密不可分的共同創作。

「直接使用成套的餐具固然方便，但那也剝奪了額外的樂趣；不同器物可以幫助使用者思考集體呈現的感覺，如同想像力的練習。」只要這些器皿的氣息相通，不論是用來舉辦宴席、或是簡單的三菜一湯，都能展現出不同的餐桌風情。

種籽節氣飲食廚房
臺中市北區梅亭街 428 號
（04）2208-5548
www.seedsight.com/
週一～週日，9:00 - 18:30

" 關於創新，我們已經練習很多了，剩下的就是在自信裡培養自在。"

## Q&A

### 傳統工藝可以怎麼與現代生活結合？

傳統工藝有時並不那麼適合現代生活，不過只要加入一點巧思稍加調整，稍微改良不舒適的地方，就可以很好用。像是選一塊喜歡的布料，幫老凳子加上軟墊，不僅用起來舒適，且新舊對話也會產生好玩的關係。

### 生活美感經驗是怎麼養成？

不論工藝或設計，發展過程中難免會學習別人，但經過一段時間的外求之後，我們的內在就會被喚醒，希望能夠建立屬於自己的系統。去逛菜市場、去逛五金行、去發現最平常的生活，人一定要夠了解自己才會覺得自在，自在之後才會產生自信，那時候就可以提煉出自己的樣子。

### 生活工藝的挑選關鍵，以及觀察的角度？

我所購買的器皿都與自己的飲食習慣有關，挑選的第一步驟就是先用手捧看看，感受那觸感、重量、色彩是不是喜愛，再思考裝盛食物的實用性，並想像它與家中其他器皿擺在一起的樣子。通常我不會購買不瞭解或不欣賞的創作家作品，其次我也不會選用太過俐落的線條或是太明亮的顏色，主要是因為我認為器皿是為了展現食物，而非自身成為主角。

我時常想，能否為傳統工藝找到新的表現法？像是「農地農用」的概念不只可以適用產地，也適用於在地創作，我期待有天「食物」與「容器」可以共同創作，用屬於在地的工藝來替在地的食物說話」，由此建立起這塊土地的辨識性，那不僅讓臺灣飲食有了清楚自己的語言，更會是一件很美的事情。

淦克萍's

## 工藝風 美好生活實踐法則

Tip 1

**樸素陶器凸顯食物色彩**

臺中科技大學教授趙樹人創作的大陶缽與手刻木湯匙，這樣一只厚實沉穩的器皿，外表拓印了麵包樹的葉片紋路，陶器的土色與天然的紋理結合，十分具有自然的想像，很適合用來裝綠色蔬菜，拌入沙拉、穀物等，十分凸顯食材的色彩。

## 特殊比例的趣味

淦克萍喜歡有人味的器物，像是「陳雕刻處」的碗，這些創作者是「童伊種人」的碗、「童伊種人」的湯匙、都是彼此照過面的，使用起來就像是在跟朋友對話。不管是比例很逗的湯匙，還是口徑寬寬的碗，這些器物給人一種很年輕的感覺，當中帶有一絲淘氣。

## 木與陶的溫暖搭配

春天的筍湯裝在陶藝家羅翌慎的白碗裡，質樸的器物沒有明顯符號，格外凸顯食物的繽紛；配上一支曾文生所雕刻的湯匙，木頭與陶的搭配，給人一種溫暖的感覺。淦克萍說，有時候那是一只看來很普通的碗，但料理人可以透過食材比例的改變，讓碗裡的風景變得有趣，像是家宴必上的爌肉飯、臺灣老碗堆疊著飯、爌肉、迷你鵪鶉煎蛋，傳統中有新意。

## Tip 4

### 木盤盛放煎炸物

舉辦家宴的時候，淦克萍必定會包鍋貼，因為鍋貼可以把所有時令蔬菜都放進去，那就像是個載體，一口滿喫季節的味道。為了溝通這樣一個概念，選擇了比較西式的麵包木盤，可以展現鍋貼冰花般的美麗。

## Tip 5

### 堆疊組成新意

仔細發現，臺灣有許多「經典」設計到現在還是好用，而這些器物都具有純熟的工藝，很能夠耐久尋味。

有些人以為傳統工藝與現代家居不搭，但只要發揮一點巧思，就能適合現代生活。像是長板凳堆疊可以變成有趣的櫃子，而錢幣椅繃上新的布料之後，是不是感覺就不同了？新與舊對話，有一點衝突，反而會很有趣。

餐桌風景 selection

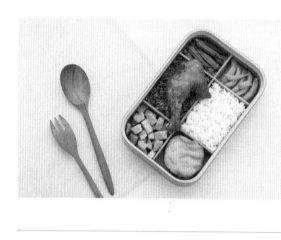

生活工藝
選品

民以食為天，日日感受臺灣工藝好物，不如就從用餐開始！手捧工藝家精心捏製出的陶杯啜飲一杯好茶，或是用一個手工漆碗裝盛美好滋味，餐桌上的工藝食器不僅具有實用的功能性，更讓每一餐的餐桌都成為一幅美麗風景！

01 野餐泡茶組
—— 大肯曲木 Kenstar

曲木（bent plywood）的技術使原本厚重、堅硬的實木，外形上具有優美流暢的線條、輕薄以及完整的木頭紋理。而其製作結構，是利用多層削薄的實木板，佈膠貼合後，採用熱壓彎曲成型、冷卻脫膠定型，不破壞木材纖維的做法，使其有抗潮、抗裂、經久不變形等優點。

多功能的野餐泡茶組，曾獲選二〇一六年的臺灣優良工藝品評鑑機能獎，全組包含隔層木板、分離式茶座、木盒、上蓋，下層盒子可自行拆除、更換成四格或六格，上層茶座為分離式便於清洗、收納容易，淺色木紋搭配曲木工藝，柔和的線條散發質樸溫暖的氣息。

## 02 ── 墨金茶具
── 良品坊

因為喜愛老器物陳舊的樣貌，陶藝家康嘉良以手拉坯成形後再雕塑，選擇釉藥錳銅結晶金屬釉、還原釉燒1235度，自然的墨金色釉衣為陶器披上鐵器獨有的光澤、斑駁、鏽蝕，以及金屬焊接留下的痕跡，展露內斂沉著的氣韻。

墨金系列組共二十三件，曾獲得二○一六年臺灣工藝競賽美術工藝組一等獎以及二○一六年陶瓷新品獎年度新品獎，包含各項茶具：則置、喝杯、杯托、茶盅、茶壺、壺承、酒精爐座；各類大小裝茶葉的茶倉：二兩小茶倉、小茶倉、一斤茶倉、普洱茶倉；裝飾搭配的小花器。

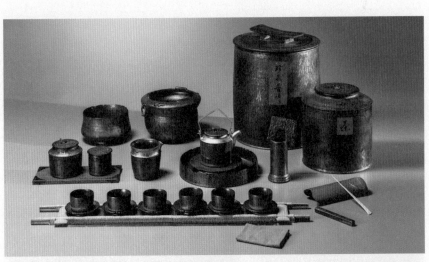

「雀悅—Taiwan Tit」以臺灣特有種鳥類「黃山雀」為主題，陶瓷全組包含茶壺、茶杯、勻杯、茶倉、水盂五項，造形渾圓生動，色彩和觸感似黃山雀羽毛般柔軟、優雅。茶壺的壺鈕如小鳥頭頂翹起的羽毛，當壺蓋擺放方向的改變時，便似小鳥四處張望，而壺把的設計除了像鳥尾巴般翹起，倒把也能方便拿取。勻杯則與茶壺的提把方向相互呼應，如同一對活潑的黃山雀。

茶杯造形同樣圓潤，握取手感佳，內縮的杯口設計可有效聚集茶香，杯緣弧線一端微尖如雛鳥的嘴巴。水盂的壺嘴造形，是為了清洗時方便傾倒。茶倉塑造為

蛋形，增添整體作品的趣味性。

壺承、杯托以三毛櫸為材質，壺承厚實寬大，有著如鳥巢穴的外形，中央以陶瓷鑲嵌方便清洗，自然的木頭質感搭配鵝黃白釉色茶壺，便是一隻躍然於枝頭的黃山雀，小巧的茶杯圍繞是成群的雛鳥，以此傳達生態保育的理念，同時象徵大自然的日常情景，賦予茶具生命延續與傳承故事的意寓。

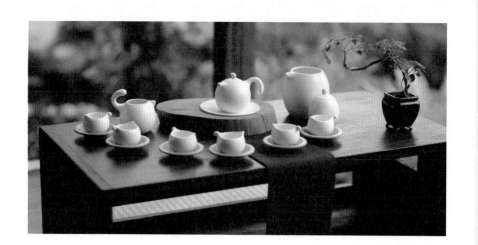

## 04 新古早味食器系列
—— 立晶窯

「新古早味食器系列」起源於向大眾傳遞臺灣早期純樸美的心意，工序繁複，粗碗坯體改良自立晶窯創辦人蘇正立父親的窯廠，並研發出混合日本瓷土和臺灣陶的「黃金比例」，帶有淡淡土黃色，外型則延續傳統瓷器厚實的特色。簡樸自然的食器，透過最生活和日常的方式，同時保留了老工藝，也傳承臺灣文化。

傳承自陶藝世家的厚實工夫，蘇正立的父母用三十年的畫工，以淡藍色勾勒出外緣，再於素坯畫上諸如蝦子、公雞、螃蟹、牡丹、水果等古早味意象的釉下彩，再上一層的透明釉，保護釉彩千年也不掉色。

## 05 小紅龜粿盤
—— 厝內 TZULAÏ

厝內 TZULAÏ 最經典的「小紅龜粿盤」，以製作紅龜粿的模板為靈感，雙面刻紋設計，其中一面為傳統紅龜粿模板的縮小圖樣，另一面則為滿版臺灣老磁磚紋。製作紅龜粿的模板是厚實的長方形直角木板，中間有大大的、寫著壽字的烏龜狀立體凹痕，再接上同為木質的把手，方便拿取並手工壓製紅龜粿，「小紅龜粿盤」便以此造形保留傳統意象，用櫸木材質製作，四邊採圓角設計，再加上小隻的紅龜，有了更親近可愛的形象。

## 06 ── 獨茶
玩美文創工作室

工業設計師連國輝以「茶」為主題研發相關產品，嘗試將東方傳統工藝、意象結合西方設計，工法細膩、線條簡練。其中個人茶具「獨茶」，濾器和杯蓋延續傳統茶壺的陶土材質和顏色，霧面的深褐、棕橘和淺咖啡色，老工藝帶有古樸氣質，加上造形現代的玻璃馬克杯，同時是茶壺也是茶杯，除了符合現代人講求方便、個人飲茶的習慣，泡茶時還能清楚看到玻璃杯中的茶色，控制茶湯的濃淡深淺，而杯蓋則具有防塵效果，並能盛放濾器，防止濾出的茶水溢流。

## 07 ── 渡水船頭
春池玻璃

玻璃盤「渡水船頭」，曾入選臺灣工藝研究發展中心二○一二年的臺灣優良工藝品評鑑造形獎，以窯爐吹製、由25％回收玻璃中再生。渡水船頭的盤緣向外延伸如一葉扁舟，線條自然典雅，精純透亮的質地，表現出老師傅掌握火侯的精湛工藝。在光線穿透翠綠、藤黃、猩紅三種傳統色彩時，倒映的影子恍若行船過湖的陣陣漣漪，搖動虛實之間的想像。

08 磨石子杯墊
—— MOREZ 磨石

磨石子（terrazzo）是臺灣早期常見的建材，也是很多人的童年回憶，多見於地板、牆面和樓梯間等大片平面，原本是做為替代大理石等天然石材所衍生的複合材，將石子、石粉、水泥混合後加水抹於地面，待數天乾燥硬化，再用重機械大面積施工將其表面磨平，露出石子截面，形成大小不一的碎石花紋。而此項技術，最初是在日治時期引進臺灣，臺灣的工匠再發展出特有的銅條鑲嵌裝飾和複雜的染色構圖，尤其盛行於六〇年代末期臺灣南部的廟宇，以及六〇年代至九〇年代的房屋建材，後因耗工耗時的缺點逐漸被新技術取代，熟知工法的師傅也日漸減少。

「磨石子杯墊」及其他家飾如高腳桌、邊桌、工作桌和一輪花器，便是以磨石子的老工法所製成，延續復古懷舊的配色，再加上以五金行金屬條重現傳統的裝飾手法，透過現代常用的器物讓老工藝重新回到生活中。

## 09 漆器印葉茶盤
—— 漆道坊

漆器的做工繁複，主要分為「胎體」和「漆」兩部分，胎體即被天然漆所依附塗抹的本體，而梁晔瑋的作品主要以「脫胎」技法進行創作。脫胎首先將胎體黏上薄麻布，再補土後用硬物敲擊震落內胎，留下薄麻布空胎與漆，取胎、上漆過程難度高且費時，但作品能有輕盈、堅韌、歷久、易於造形等特色。

漆器印葉茶盤不同於梁晔瑋的其他作品，使用腰果漆搭配木質胎體，透過簡單的印葉技法，同時體驗漆藝也不用忍受過敏不適。葉印紋路取自天然葉子貼金箔，在表面光潔、色調內斂的木漆茶盤上，對比之下彷彿秋天一地落葉的自然景致。

10 青瓷餐具
—— 安達窯

被譽為「瓷中極品」的
青瓷，外型典雅、線
條優美，最早出現於商
朝，在光線下會透出晶
瑩、溫潤的色澤，是透
過氧化鐵做發色劑，經
還原焰燒造而呈現青綠
釉色的瓷器。安達窯的
餐具系列，包含經典的
花形小碟、俏皮的吉祥
小碟，以及東方人崇尚
圓滿精神的平盤三種組
合，雕紋、造形簡單，
小巧的容量適合現代個
人飲食的習慣，並通過
ＳＧＳ檢測無重金屬，
微波爐、烤箱、電鍋、
洗碗機、烘碗機皆可使
用。

## 11 椰殼餐具組
—— 活石生活創意工坊

椰殼餐具組以環保為訴求，包含杯子、碗、水瓢，取材臺灣屏東的椰子。然過去臺灣的椰子多以食用為目的，除了無椰殼工藝，取得完好原料更是不容易，原因在於，用來製作椰殼工藝的椰子必須等到完全成熟，一年採收一次，再者，近年椰農改種六年生的椰樹，採收容易，果實卻相對

小，製作規格受限。

張亦霖從去除纖維、取椰子水、挖椰仁，到最後製成各種容器皆從頭摸索，自己設計、製作挖椰仁的工具，並堅持使用完好的原料、不上彩繪漆，確保器皿最終能被生物完全分解。

## 12 小憩。茶壺
—— 品研文創—咕嚕 CUCKOO

「小憩。茶壺」有三種顏色，分別為白瓷、陶土、灰瓷不同材質，中間搭配竹環，予以多層次的外型和觸感。壺身的陶瓷材質能留住熱茶的原味，外部不上釉料，保留燒製的原色和質樸觸感，內部則上透明釉，表面光滑方便清洗，而彎曲的橡膠木護套能防止陶瓷燙手。外型設計一體成型、圓潤小巧，不同於傳統茶具，結合茶壺和杯子，便於旅行、野餐攜帶和收納，不大的容量也能做為個人使用。

漆器過去在日本為相當常見的生活用品,日治時期為發展漆工事業,便將此技術傳入臺灣,從此奠定臺灣漆藝基礎。漆器質地光滑,並具有防水、隔熱、絕緣、耐酸鹼等特性,透過反覆髹塗形成漂亮的表面。

而木語漆的「漆盅」使用堅硬、好上色的栲木為胎體,做成輕薄、沒有把手的小杯子,擦拭天然漆六次後,內部蒔下地固胎,內層和外層分別髹塗黑漆和紅漆,再推光、摺漆,杯底烏黑透亮,外層則有明顯而自然的朱紅木紋,適合做為茶杯或清酒杯,裝熱茶不燙手、裝冰酒不結露,輕巧又雅緻。

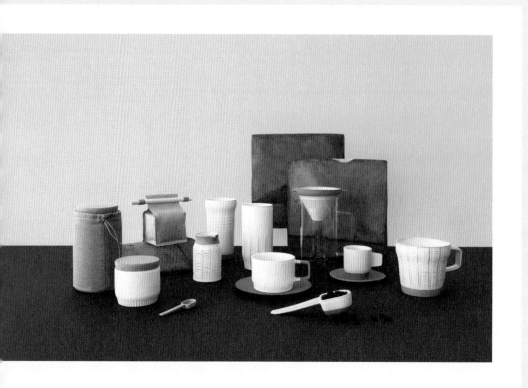

## 14 線水杯 銀河款
── 線加工 PUNNDLE

一綑綑的紗線，原為成衣加工的重要材料，是葉浩宇在把玩家中早期纏繞紗線的工廠機具時，發現繃緊後其具有特殊光澤的特性，以及色彩線條在設計上的多元性，而開發出的創作元素。線水杯製作過程，首先會將器皿固定在機具上，透過細膩手工和多樣的手法，再加上諸如「彩虹」、「銀河系」、「調色盤」、「臺南繁花」等天馬行空的主題。「銀河」款採內外兩層顏色，讓內層的螢光色透出，一圈一圈纏繞打造猶如銀河星空旋繞的效果，為單調冰冷的玻璃妝點。除了視覺效果，握在手掌時也能感受到紗線的紋理，並具有隔熱的功能，表層紗線則做過防水處理，皆能以清水沖洗。

## 15 籬下四季
—— 兩個八月 biaugust —— 大好吉日

「籬下四季」系列咖啡器具，籬下即家的空間，四季不間斷的日子。從冷熱各款咖啡，至手沖器皿、周邊配件，包括拿鐵咖啡杯、卡布奇諾專用杯、濃縮咖啡杯、錐型濾杯、咖啡豆匙、牛奶盅、糖罐的七項組合。

咖啡文化從西方而來，在臺灣落地生根，悄悄長成在地的樣貌，已然成為許多臺灣人的日常調劑。以陶製成的「籬下四季」，結合粗糙的陶質表面與光滑釉面兩種不同觸感，器身刻以似屋簷、舊厝牆瓦的紋理意象，增添老臺灣復古親切、質樸溫暖的生活感，揉和咖啡香氣，詮釋出屬於臺灣人的咖啡文化。

## 16 豐與收——福祿壽喜
—— 集瓷 cocera

陶瓷茶壺組「豐與收——福祿壽喜」，以傳統中華文化中，幸福美滿的四大象徵為圖騰，配合鶯歌的小型家庭工廠精雕於杯底，「福」、「祿」、「壽」、「喜」分別指「人有福氣」、「奉祿豐富」、「生命長壽」且「家有喜事」，像傳統糕餅的外形，不使用時可做為家中擺飾，予以吉祥的祝福，泡茶時則翻面使用。

材質上選用仿紫砂的全瓷染色土，器皿外表仿造傳統紫砂壺常見的深褐色，內部則保留細膩純白的陶瓷。

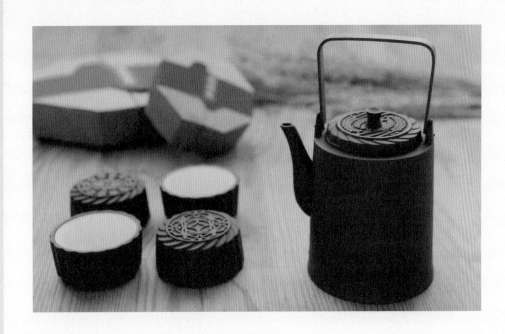

## 17　臺灣檜木手工製筷架
—— 不差店手工木食器 Notbadshop

這些由彭元均以雙手一刀一刀慢慢鑿出來的手工精神，如同其店名「不差店」所暗示的諧音「不插電」，希望能呈現材質本身獨特木紋和色澤，沒有多餘雕琢的樸拙原味。不差店的食器使用臺灣檜木的原因在於，臺灣檜木因為氣候關係，位於高海拔四季分明，木頭紋理細膩，相較於其他國家有檜木醇含量高、收縮率穩定的特性。檜木醇會散發出檜木香氣，能夠舒緩情緒和壓力，而穩定的收縮率則能讓檜木泡水後不易變型、龜裂。食器外層則使用核桃油混蜂蠟製成

的防水保養油，方便清洗、保養。

不以「心橋」為名的筷架，希望藉由吊橋外在意象，暗示餐桌做為人與人之間溝通的橋樑，傳遞幸福的滋味；而「迷幻」筷架則有著變形蟲般的柔軟線條，凸顯一圈又一圈的天然木紋，扁平圓滑地溜進餐桌，提供多樣的視覺享受。

## 18 櫻桃木手雕菊皿
── 木質線

由林貴生與余宛庭共同組成的「木質線」工作室，既手刻木質生活用具，也鉤織棉麻生活織物，也有結合兩種媒材的複合式創作。他們認為雕刻木器的過程就像是在與自己對話，是一種修練。製作這件「櫻桃木手雕菊皿」契機，是整理工作室時，剛好找到一年多前為了刻盤而車製的櫻桃木圓碟，想起時常看到日本職人的手刻櫻花木大菊皿。設計師拿起自己最銳利的丸刀，隨意畫下大約等距的線，再小心動手刻下，到最後再均分空間即可。不需刻意量測的隨性，讓製作過

程的心情愉悅不已，更令他們想起製作木器的初心，就只是這樣簡單的快樂，希望透過作品，能將這份心情能延續到使用者的生活裡。

## 19
## ── 水果叉
## ── 少的：生活器物

選用紋理豐富的臺灣櫸木，使用鉋刀和斜口刀做表面成形，再以雕刻刀修飾凹面，最後一道工序是以天然的生漆拭漆，製作出一支支日常生活天天都用得到的「水果叉」。臺灣櫸木除了硬度強，還帶有一點韌性，因此在叉子的前端可以削到一定的細度又不容易斷裂。當叉子平放在桌面上，前端用來接觸食物的「叉齒」卻不會碰到桌子，細看側面巧妙微微上升的弧度，正是功力所在。

## 20
## ── 百變人面
## ── 賞茶茶則
陳穎賢竹藝雕刻陶瓷工藝工作室

稀少的人面竹，原產於中國華南一帶，也見於臺灣南投，特色在於其突變後的奇特外型，竹節短且扭曲、歪斜、膨大，似相連的龜甲，也似一張張人臉，製作茶則之前，首先會將竹材經高壓爐炭化處理，表裡皆燻成有光澤的褐色，並降低竹子的彈性，助於防蟲、防霉，接著取出需要的部份、切出開口，最後再以手工去皮、拋光、雕刻的方式完成。陳穎賢製作長短、口徑大小各不相同的人面竹系列，曾入選國立臺灣工藝研究發展中心二〇一六年的臺灣優良工藝品評鑑，有著沉穩色澤的茶則，再加上手工磨礪的溫潤表面，以及刻至極薄的細膩，完美突顯人面竹立體如麻花辮的竹紋，展現材質美。

## 21 無我系列茶具組
—— 上作美器

「無我系列」茶具組為曾靖驍的陶藝創作，以佛教根本思想之一「無我」的概念，引至器物的靈魂，主張「匠心烙在無我的作器，用我執活出自己的道」，工藝家、設計師的思想鑄成器物的形體、框架，留下空間使未來使用者的習慣如茶漬、握痕等，仍能為器物活出獨有性格。因此設計上採用純粹、不多餘的黑白兩色呼應，原礦黑泥上定白釉，以1250度燒製，適合沖泡普洱茶、烏龍茶、紅茶等中重度烘焙的茶葉，器皿的線條簡單、窯燒肌理粗獷，散發出自然樸實的味道。

## 22 時食
― 木城工坊 KIJO Studio

這套木食器系列「時食」，曾入選國立臺灣工藝研究發展中心二〇一六年的臺灣優良工藝品評鑑，包含不同大小、深淺色的杯、碗、盤、碟、皿。製作使用數位木作流程，先以3D繪圖設計外形、掃描器皿，連接數控工具機，鑽頭在接受電腦指令後，利用減材制造技術，把多餘的素材去除、雕刻成型，保留原木一體成型，再手工打磨、上天然生漆。

原木獨一無二的紋路和色澤，而天然漆的使用則確保安心食用，讓木作品也能簡單地融入日常生活。

簡樸而自然的設計，保留

居家生活

# 回歸生活的本質
# 選擇實用的工藝

眉角生活
雜貨店主 ｜ 王聲沛

**王聲沛**

眉角生活雜貨店店主，臺灣工藝文化愛好者，也是專業室內設計師。大學時念的是社會系，後因興趣轉而攻讀室內設計。曾擔任過廣告製片，走遍臺灣各個角落，擅長使用道具營造生活場景，更喜歡老東西，向老師傅拜師學木工榫接家具，此後便一頭栽進臺灣工藝的博大精深，孜孜不倦為臺灣風格的設計尋求一條適合的道路。

眉角生活，店名眉角二字，具有發音的地域性，也蘊含工藝的本質，臺語唸「mega」，短促有力，像老師傅敲敲打打也叮叮絮絮，來自人與人之間的傳承與交流，真誠得很深刻，一如人稱阿沛的店主王聲沛給人的感覺。

他與老婆銀花兩人的工作室位在桃園的透天老厝，陽台地板是馬賽克花磚，手工毛刷隨性散落一地，一踏進屋內，老門片搭配鵝綠玻璃杯，旁邊是傳統小藤椅，空間結構與物件散發出質樸而溫暖的老臺灣味。

**手把手**
**揭開工藝背後的文化意義**

「知道什麼是木工嗎？」阿沛說，這是第一天拜家具老師學做榫接家具時，問他的第一句話。顯見的知識理論可以上網查詢，做足功課便答得容易。接著師傅又問：「知道什麼是《魯班經》嗎？」「知道什麼是文公尺嗎？」老師傅問的問題都很大，幾

句提問，得花數十年的時間來回答。

「在外面的木工教室，可以學到怎麼操作機器，修邊機、車床，按照華格納或北歐家具等各種歐美國家流行的造形與美感，不論尺寸，都可做出純粹外形好看的家具。但它背後代表的是什麼？屬於我們臺灣的設計風格又是什麼？」日治時代文公尺刻

01　將舊門片做為雜誌收藏的展示架。

02 鍍鋅鐵板做成的茶罐，盛行於不鏽鋼還未
　　發明的年代，材質軟延展性高，側邊的接
　　縫折線是它的特色。

03 臺灣的老收納櫃，有著古早式的花紋毛玻璃。

04 舊抽屜換上收集來的不同樣式但材質相近的
　　把手，也有另一種變化趣味。

度上隱含時間和空間的意
義、魯班留下關於建築與家
具近似哲學理論的經典操作
指南，想做為一個能夠傳承
臺灣傳統文化的室內設計
師，阿沛說：「這些都是在
我真正親身接觸過後才能體
會的。」

臺灣長時間美學教育斷層，
課本上大大小小的理論，卻
離生活、離土地太遠。「文
化是一群人約定成俗下的產
物，透過教育、透過手與手
之間的交流和體驗，我們才
有辦法真正了解工藝外表下
的文化意義，乃至於它的
美。」阿沛說。

出於生活需求的選擇，工藝
定義工藝價值
以生活為依據

對阿沛來說是「很實用的東

西」，他認為不論是美感或風格都是很主觀的一件事情，重要的是去定義它對自己的價值；理性的價值是金錢上的考量，負不負擔得起、適不適用，情感上的價值則是這件東西對自己的意義，想像與器物生活的未來，以及對它的文化期待，「要知道怎麼生活，才知道要用什麼樣的東西。」阿沛說。

而從臺灣風格的空間出發，他以大型家具為例，現代人居住空間狹小、格局各異，多採訂製家具，然過去的手工家具則為固定尺寸，延續舊有功能便會有難度，因此不妨改變用途，欣賞其具老臺灣味的造形，讓空間風格不再只有單一樣貌。

另外一種則是選擇臺灣傳統建材，像是老房子常見的磨

石子地板，過去要由老師傅才能完成的舊工法，現在也有重新改良為「磨石子磁磚」的規格品，打破格局限制，又能符合現代使用。

年，如果不去想辦法保存，這些工藝可能就消失了。」阿沛反覆強調，希望透過了解這些工藝背後的文化意義，找到屬於臺灣獨有的風格，以簡單日常的形式重新回到生活中，自然而然地成為實際需求。

## 在傳統工藝消失之前

「臺灣現在的生活習慣已經改變許多，要思考能用的該如何留下，不適用的又要怎麼轉化。」相較於目前市面上的產品，阿沛認為傳統工藝其實有很多我們看不見的優點。譬如以竹蒸籠來說，蒸煮過程中水蒸氣被竹子吸收，食物的溼度、口感會比現代材質的鐵蒸籠更好。但他也強調：「前提是要先對這些工藝有所認識。」認識之後，才會在購買時納入選項。

「還是那一句，要好好了解我們的文化，再十年、二十

篇 貳——手感生活 × 日日擁抱美好工藝 141

眉角生活 memegaga

memegaga.tw

" 對我來說，
工藝就是生活的一部分，而不是
在博物館、束之高閣的藝術品。"

## 臺灣傳統工藝的魅力是什麼？

我認為是差異化，來自於地域性，來自我們歷史文化的差異。在臺灣，我們談的工藝，常常都是明清以來所謂漢人的工藝，但其實忽略了臺灣還有原住民、日治時期的工藝，Artdeco、裝飾主義、巴洛克風、和洋風等等的多元的風格和老工法。再加上因氣候和宗教而產生的代表性材質，比方說竹子和錫，不論在造形、圖案、製成都是臺灣工藝特別的所在，是來自文化的魅力。

## 欣賞工藝的方法和角度？

以客觀的角度去欣賞手工產物獨有的特質。首先，做工是一件很實際的事情，師傅花了多少時間刨好一塊木頭、吹好一組玻璃。不同於大量製造的商品，每一次的製作要重頭來過，所耗費的時間都是成本，而與耗費時間相應的，則是師傅運用的技術。舉例來說：麵包籃用的是簡單的竹編，而龍鳳蟠瓶則是高超的編織手藝，不論是相比下的複雜程度，或者個別的品質層次，都足見師傅本身的功力。最後則是回

歸材質本身，一個顯而易見的判斷標準，金、銀、銅、鋁、錫、木等，用料有其客觀的條件，這些都會反映在工藝品的價值上。

## 從設計師的角度看臺灣工藝？

過去的工藝和設計是綁在一起的，目前設計師們對於臺灣工藝文化，還在了解的階段，該如何統整，成為現在設計師可以使用的語彙非常重要。因為環境的關係，大部份的設計師很難投入大量時間鑽研，但要知道怎麼做，才知道怎麼去設計，還有像是什麼樣的功能是臺灣人現在的使用習慣，有持續性的發展，創新工藝才有延續的可能。以日本設計師大治將典的作品為例，這樣一個富日本意象的產品，又有單純美的特質，本身具有強大的產品力，其實未必需要培養鑑賞力，而是衝動性的購買，反過來讓大家更去關注工藝，藉由工藝品連接過去與未來。

眉角指拿捏事物的竅門、祕訣、關鍵，是那些透過經驗傳承，長時間累積而來細瑣的、內隱的、情境式的知識，是師徒制下，師傅多出一道看似微不足道的工序、信任之後才願透露的「留一手」。

就讓住在老房子裡的阿沛，為我們揭開如何與老工藝一起生活的眉眉角角。

王聲沛's

工藝風
美好生活實踐法則

**根據格局選擇尺寸**

運用傳統工藝品做居家空間擺設時，要特別注意格局，現代居家環境的格局與過去傳統的空間大不相同，因此大型家具的尺寸也不同，延續傳統用途可能會遇到尺寸不合的難題，可以藉由轉換大型物件的功能使用，或者拆解組裝，做為裝飾、營造懷舊氛圍。

Tip 1

## Tip 2

### 造形裝飾延續功能

古早玻璃瓶線條典雅、色彩多樣，簡單的裝飾就能為室內空間帶來生氣。居家使用的生活工藝除了外形設計，一直以來都有不變的功能性，過了數十年仍做為花器使用，過去流行的飽和色彩、裝飾性花紋，插上幾束小花，增添生活的情趣。

## Tip 3

### 老件再利用

宿舍用老掛衣架，長度比起一般長，木色陳跡質感溫潤，除了保留原功能，也為空間帶來多一分的溫度。

## Tip 4

### 改變大型家具適合現代場所

日治時期臺日 Artdeco 混合風，牛樟實木材質、曲線優美隔板貼皮，這座原來該在臥室的衣櫃，被放到工作室進門的左手邊，做為儲物用，運用原有的隔間收納雜物，化解尺寸與使用習慣不合的困境，同時為空間創造全新的視覺體驗。

## Tip 5

### 拆解後的物件新面貌

鏡子取自原生於結構已毀損的衣櫃,保留原有功能。留下的門把、傳統線條成了造形裝飾,放在大門口做為出門時的穿衣鏡,既實用也富時代感趣味。

## Tip 6

### 組合搭配色彩、質感相同的物件

兩只阿沛在大學時期收集的裁縫機腳,搭上深褐色老門片成了客廳的工作桌。另一個則是結合裁縫機的腳和歌仔戲用工作箱。歌仔戲演員表演時身著的立體配件,需要外殼堅硬的手提箱來避免碰磕毀損,從箱子的收邊方式,也能推測為當時用手工機器滾出來的。

而 EISIN 縫紉機是早期祖父母家中的常見物件,古典的鏤空線條,與工作箱斑駁卻復古的孔雀綠很契合,成了工作室美麗的一角。

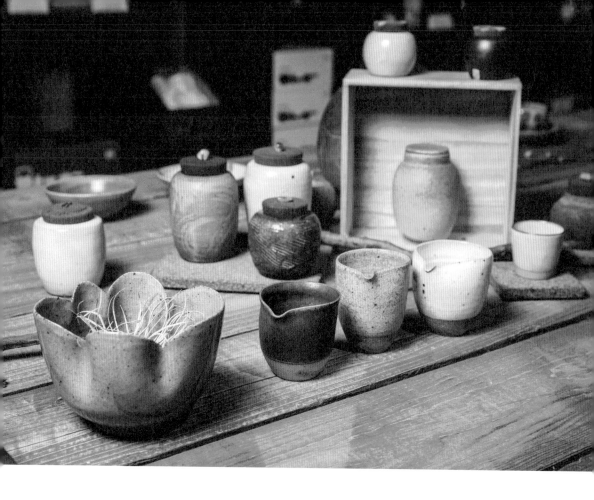

# 新舊物、東西方混搭
# 衝突感也可以帶出獨特之美

世代群
營運長 ｜ 林曉雯

**林曉雯**

曾任職新聞媒體，2008 年轉入文化創業領域，建立陶瓷品牌——台客藍，包含通路、設計研發、製造與銷售，一路建立微型創業管理知識工具。2011 年帶領年輕創業者及創作者共同投入大稻埕文化街屋區，育成及導入 30 多個微型創業體，成為小、民、眾、學、合藝埕的創業夥伴，形成大稻埕產業聚落，推動文化運動。

熙來人往的迪化街上，百年老店手工製茶的焙茶室傳來陣陣茶香，隔壁是販售乾貨雜糧及蜜餞的店家，民藝埕就坐落在這個傳統街區，陽光灑進店門口的騎樓，入口處是一個小小的展區，展示著年輕一代臺灣陶瓷作家的作品。

進門的時候耳邊傳來此起彼落的日文、中文及臺語，和傳統三進式店屋以及店內的臺灣元素，形成既對比又和諧的風景。這幢一九二○年代建物是世代群在迪化街打造的第一座文化街屋，採訪這天，和煦的陽光與微風在傳統建築中形成溫和的對流，讓人感受老房子及天井設計的古人智慧，這就是大稻埕街廓的原始模樣，令人忍不住想好好一探究竟。

01　和煦的陽光與微風在傳統建築中形成溫和的對流，讓人感受老房子及天井設計的古人智慧。

## 深入社區的民藝復興

小、民、眾、學、合藝等一系列文化街屋的幕後推手之一，正是世代群營運長林曉雯，由早期的新聞媒體出身，二〇〇八年擔任「台客藍」品牌總監，而後有計畫、有規模的經營大稻埕文化街屋並成為創業夥伴及營運長，將近十個年頭推動街區與文化復興的工作，林曉雯深切明白大稻埕的民藝精神。

「臺灣的民藝覆蓋了食衣住行，當時的人們憑藉的是一股打拚的精神，是為了生活而工作，透過日復一日勤奮練習而成的技藝，熟能生巧，因而創造的許多生活必需品，這就是工藝與美術的差別；工藝講的是平等性與普及性，經得起考驗同時具備實用價值，不像美術是偏向獨特性與英雄主義。」

這些美好的工藝對林曉雯來說都是生活中元素，而她與創業夥伴建立的品牌，就是將客家的元素融入陶瓷，創造一個兼具本土、人文與時尚的臺灣在地生活風格。

「民藝埕是繼小藝埕之後的第二棟街屋，開張的時候難免引來不少左鄰右舍的好奇，我們秉持著做生意的原則，購買鄰居的原物料，比如用臺灣布料做包裝，或是購買蒸籠店的材料做布置，甚至主動推行義務掃街等活動，透過這些敦親睦鄰的行動，和鄰里街坊互動互助。」

慢慢地附近的店家開始注重衛生，也學習包裝與行銷，街區產業過去都以批發為主，現在漸漸轉型，開始嘗試做零售，吸引觀光客。

02　二樓的茶館以臺灣老家具為布置重點，老木窗旁的位置讓人感受大稻埕的思古幽情。

03　由臺灣工藝師創作的陶瓷作品，充滿古樸內斂的風格，卻不失創新元素。

04　台客藍品牌，是將客家的元素融入陶瓷，兼具本土、人文與時尚三個面向的臺灣在地品牌。

04

從老物鑑賞
培養美感的敏銳度

林曉雯說自己最喜歡的還是臺灣傳統的老東西，「老房子裡有很多材質，工法都很好的老家具，過去大家並不重視，喜歡現代新家具，可是當我們將屋主留下來的老家具混搭佈置後，大家發現原來老家具如此有魅力，很多人說：進入民藝埕南街得意茶屋，就像進入百年前大稻埕東西文化交流繁盛，儒雅茶商的私人廳堂，這個空間，不是只凝結在過去時光的某一個點上，而像是曝光一百年的超長時間快門，不同時代不同風格的家具，在同一幅影像上，記錄著臺灣歷史的美麗與滄桑。」

由於喜愛老家具的溫度，加上長年累積的深厚美學鑑賞力，林曉雯的家中也收藏了不少古董家具，「家具大都

是新舊混搭著用，少部分收藏的是明代家具，因為當時的設計多為簡單實用、功能性佳，並且有種內斂的人文感。」

林曉雯認為，許多人不懂得如何搭配傳統家具，是由於美學鑑賞力不夠豐厚，因此民藝埕也曾經開過美學鑑賞的課程，透過專家解說讓大家了解大稻埕的臺式巴洛克建築之美。手執著「小籠包」造形調味罐的林曉雯笑著說：「這代表著臺灣的傳統工藝不死，今日的臺灣工藝不但擁有傳統內涵，在外形上充滿新意，並且經得起時間的考驗。」

民藝埕 Art Yard
臺北市迪化街一段 67 號
（02）2552-1367
www.facebook.com/artyard67
週一～週日，10:00 - 19:00

" 大稻埕存在的使命與價值，
是要提醒大家，臺灣工藝的精神
最終是要服務人們。"

# Q&A

## 你認為最吸引人的臺灣工藝之美是什麼？一般人可以從那些細節欣賞與品味？

當初民藝埕的標語就是「百年民藝與當代設計」，並曾舉辦日本民藝之父柳宗悅展，我們尊崇柳宗悅的思想：保存時代的精髓與自己的傳統文化。事實上臺灣的工藝之美，也同樣藏於常民文化之中，早期的製造都是具備專業知識，並且在不斷地手工製造生產中，熟能生巧，運用技術和智慧製造的。當我們討論到究竟什麼是臺灣工藝，必須要回歸到本質思考，真正的好東西，是要能夠好好的服務人的（而非迷信品牌），同時必須具有平等性、普及化、實用且經得起考驗，這些都是臺灣工藝之美的印記。

## 傳統工藝如何與現代生活結合？

我反倒認為不一定要融合，有的時候傳統文化的美就在於衝突感，比如一條現代建築的街道藏著一家烘焙茶葉的傳統老店，不也是很有趣，很有獨特的美感？傳統工藝當然能與現代生活融合，但這種融合並非刻意，而是自然而然地共存並行，而且與時俱進的成長及進步。

## 工藝品的挑選關鍵？應該注意哪些重點？

臺灣工藝品的特性基本上是普及化的，因此我認為好用是最重要的，握在手中能感受到它的溫度。此外，就是造形與實用性，功能與細節，平價的地方也能購買到好東西。比如我曾經發現大同的瓷碗相當好用，握在手中的手感很好，重點是很平價，對我來說就是一個很棒的食器了！

「你有沒有注意到一些經典的西方老電影居家場景，常常是氣派的洋式裝潢搭配一只青花瓷？這就是西方人對於居家空間的美學觀點，混搭一點東方風格的花紋或裝飾可以提升空間的整體品味。」林曉雯認為，就像是大稻埕的台式巴洛克建築，透過東西方的混搭，可以激盪出獨特甚至帶著衝突感的美麗結果。

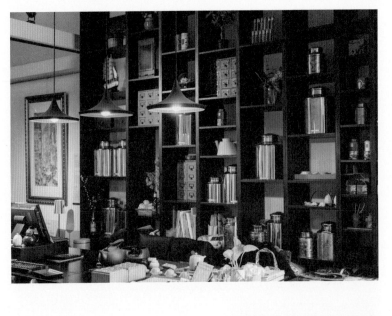

### 新舊戶混搭之美

民藝埕二樓的茶館是臺灣工藝的體現，美麗的木頭櫃放置著品茶道具，混搭現代感的黑色燈具，表現空間的低調之美，也形塑整體優雅的氛圍。書架旁的牆壁上懸掛著臺灣藝術家郭雪湖早期繪製的著名作品〈南街殷賑〉複製畫，點出大稻埕由古至今的精采街廓。

Tip 1

## 造形食器裝點生活

「小籠包」是台客藍品牌近年最受歡迎的作品之一，布置上大稻埕的手工製傳統蒸籠，栩栩如生，既是實用的調味料罐，也是餽贈親朋好友的臺灣設計好禮選項之一。

## 不拘單一功能

延續小籠包概念的新品「桃喜杯」，造形相當可愛討喜，白嫩桃子渲染喜氣粉彩，象徵長壽如意，上蓋為小點心皿，下蓋為茶杯。擁有多樣功能，既可成為美麗的茶杯，也是裝茶點及茶食的實用道具。

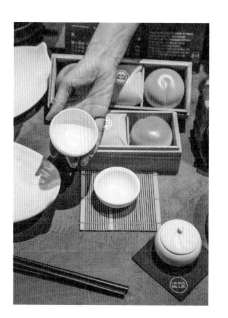

## 枯枝營造
## 整體氛圍

臺灣資深職人工藝家的作品，顏色繽紛雅致的醬料罐，在乾燥花的裝飾下，也能成為居家最美的風景。搭配上可選擇顏色相近的花材或枯枝，營造樸實雅致的風格。

## 不同材質的搭配

由臺灣年輕職人設計的杯盤系列，經典的藍白色系表現臺灣經典的印象與風格，成為民藝埕的入門展區項目，與客家藍染布搭配，帶來優雅而迷人的整體感。

# 不追求流行的永續使用
# 勾起記憶的生活老工藝

叁拾選物　　　　究方社

# ISSA x 方序中

陳彥鳴（ISSA）
平面設計師、街頭服裝品牌設計起家，現為「叁拾選物」主理人，身兼復古單車品牌「Sense 30」總監、皮革品牌「Fragile」負責人。時常在美感、功能、價格三大原則之間取得平衡，選擇具有態度的日常用品，期盼打造有質感的好生活。

方序中
資深唱片設計師，作品以具強烈故事感為特色，曾多次入圍金曲獎「最佳專輯包裝獎」，同時也是復古單車品牌「Sense 30」視覺總監。2013年成立設計團隊「究方社」，共同創作、發想音樂相關設計，並跨足活動策展、品牌規劃、裝置藝術。2015 年開始，「小花」計畫展以保存文化與「家」為主要概念，聯合各界創意人長期為土地發聲。

不若印象中似乎總帶點居家雜誌冷冰感的生活選物店，隱身在住宅區的叁拾選物，散發出親切的日常氛圍，客人隨手拾起來自日本的藤編購物籃，裝進一支紐西蘭小羊毛撢子，一旁則是各種造形與功能的清潔刷具，有的印上德國品牌商標，有的則是臺灣老師傅手工製作，來自世界各地的質感選物，再加上實惠的價格，店主 ISSA 帶來屬於每日的質感生活。

不忍丟棄的好東西，也是種環保

充滿店主個人品味的店內，販賣的物件新舊風格兼具，ISSA 說，他不會刻意追捧傳統或反對現代。做為商品，實用性一直是生活選物的必要條件，「為了設計而

01 主張選擇實用、耐用的生活選物，販賣來自世界各地的好物。

02 「小花·時差紀錄展」找來正宗啤酒廠製作的傳統厚緣啤酒杯，加上設計師聶永真的設計，添上「福利」、「增產」兩組耐人尋味的復古手寫字。

03 茶葉品牌「琅茶」，插畫加上鮮豔的茶罐包裝設計，顛覆老派印象。

04 隱身在住宅社區的叁拾選物，讓家與在地的概念結合。

「設計，就失去了做為商品本質的意義。」

傳統工藝多是使用天然材質、手工製造，因此方序中也認為選擇使用傳統工藝的商品，不僅僅是材質上的環保，更是永續使用的概念，「這是另一種新型態的環保，是因為東西好，就會讓人捨不得丟。」

其中展覽一隅販售的台式生活選物，是與 ISSA 共同策劃。「當初在溝通時，我們希望找出曾經停留在大家記憶中，並且現階段仍有生產、仍能使用的物件。」

ISSA 說，喜歡老工藝不僅僅因為實用，更深一層是與家鄉記憶的連結，期盼在使用之時，思考屬於這片土地的文化。

鍾愛琺瑯材質的方序中說：「我們家是眷村家庭，小時候的碗跟盤子，都是琺瑯的，其實是很代表老眷村的使用記憶。」他也提到，現在回到老家都還是會拿幾個琺瑯盤到臺北，好用之外，也有

現，試圖以實際感受的方式，喚起民眾對於土地改造、傳統生活文化保存等議題最直接的共鳴。

## 勾起記憶的老工藝

二〇一五年的秋天，因有感於家鄉屏東東港新村面臨拆遷，設計師方序中發起「小花計畫」，透過攝影寫真，紀錄老屋改造的過程，同時探討「家」與個人情感之間的關係。隔年夏天更擴大規模，展覽「小花·時差紀錄展」與各領域合作，將空間意象、立體影像、老物件再

裝飾性的功能，「放了一些

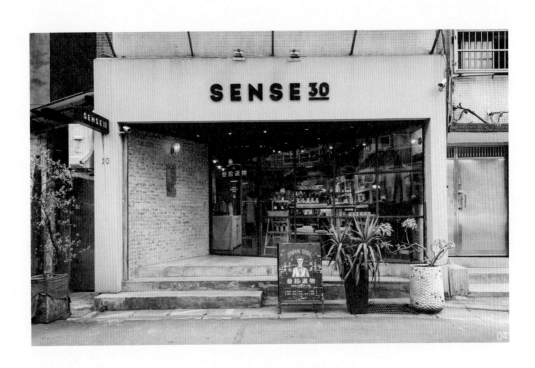

04

石頭跟乾燥植物，就是很好的裝飾品。」

**包裝設計維持新鮮感**

ISSA 和方序中時常會為了某些市集或主題性的販售空間出國，藉此實際使用、看看國外的商品，他們發現很多日本或歐洲的商品，都強調傳統的製法，公司動輒百年，卻會用現代角度、包裝設計詮釋商品。「傳統的東西，假如到現在還可以繼續被使用，就代表著這個設計是完美的。」

ISSA 認為經歷過一些長時間的使用，融入當地生活習慣，經歷過眾人評鑑之後還能留存下來的東西，一定有它的優勢，是屬於地域性、臺灣人的設計，這些傳統東西在使用上已經被肯定，若能有現代的包裝設計維持新鮮感，便能夠隨著時光的流逝，仍好好地被保留下來。

**叁拾選物 30Select**
臺北市中正區羅斯福路三段 210 巷 10 號
（02）2367-3398
www.30select.com
週三～週一 13:00 - 21:00　定休日：週二

> " 方序中：
> 臺灣工藝就像值得珍惜的老朋友。
> ISSA：
> 臺灣工藝是身在臺灣，與我們生活最貼近的物品，是無可取代的地域性。"

## 臺灣工藝的魅力？

ISSA：我覺得是和我們生活息息相關的東西。我店裡有很多其他國家的東西，但在我們店裡比例比較大的臺灣商品，其實是跟我們生活、使用習慣關係最密切的，也是他國產品比較難做到的。像小花展中大受歡迎的竹編「菜罩」，這其實是因應臺灣人的生活需求與邏輯才有的產品。

方序中：回憶就是一種很好的連結，有時候會喜歡國外的東西，是因為好看的外形，可是若多了一些記憶的連結，就有很獨特的魅力；會好奇、會因為是小時候使用過的，或是發現是老家現在還有的，而想起很多畫面。所以我覺得臺灣工藝是它散發出來的老味道、熟悉的溫度，或許跟別的東西比起來不見得那麼好用，或是包裝沒這麼漂亮，但就是有一種情感上的連結。

## 自己都如何挑選生活工藝用品？

ISSA：最基本的方向就是好用，第二個是質感與美感。另一方面，有一種商品我不會選，就是一個有十個功能或多功能的東西；因為可以想像的是它每一件事應該都做不好，沒有辦法把一件事情做到極致。

方序中：有時會是因為欣賞包裝，也會因為使用過類似的物件。一件商品被包裝的不只是外表，還有氣氛的包裝、介紹的包裝，甚至可能音樂的包裝等。在挑選的時候，在看到商品之前，會先看到包裝，因此若能夠藉由包裝認識商品，彼此產生關係，才是最好的包裝，是能夠襯托出主角的最佳配角。

ISSA建議在購買生活用品時，不妨將兩個功能相同的現代製品和傳統工藝做比較，會發現傳統工藝不僅材質天然、符合在地使用習慣，價格也相當實惠，也如方序中說的，放在一旁就會勾起小時候的回憶。

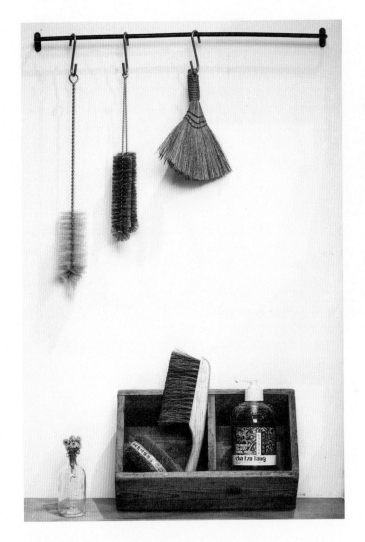

工藝風
美好生活實踐法則

Tip 1

自然色系營造舒適感

造形樸實、以天然材質製成的刷具，像是手工編織棕梠刷、洗碗槽刷、馬毛杯刷、豬毛瓶刷、衣物刷、手編迷你桌用掃帚，簡單地掛著，或是放在舊木盒裡，搭配馬栗樹茶苷洗手露，自然大地色系不僅有舒服的視覺，也能有健康環保的生活。

## 古早道具的另種使用

鋼材製造、手把部分塗黑，對稱圓弧的手把，與比例略小的剪嘴，讓這把小剪刀看似一隻小黑燕般地可愛。這個造形看起來有點古拙的小剪刀，對於許多臺灣人應該不陌生，它可說是臺灣早期生活中必備的定番道具，由於純手工打造，在這自動化的年代，這樣的剪刀已經來愈少見了。原先是設計用來剪指甲的指甲剪，鋒利的刀片配上小巧的設計，使用上著實方便。即使現在人不習慣用這類刀剪來剪指甲，也可用做為一般剪刀來剪布或剪紙，尤其小尺寸的刀剪特別適合處理較細的部分。

## 選擇實用設計

冷熱兩用的雙層杯，耐熱達一百二十度，可以直接裝熱水，雙層設計使杯身不燙手，簡單的造形，是每日皆會使用的日常用品。

## Tip 4

### 材質與觸感的搭配

豬毛製成的隙縫清潔刷，除了能夠清潔電風扇、冷氣口、電腦風扇、鍵盤等的灰塵，小巧的長度也能深入清理磨豆機。無垢材木把的霧面設計、溫潤觸感，再加上簡潔的線條，與各種材質的咖啡器具皆能任意搭配，散發出溫暖的土地氣息。

### 機動性的功能置換

摺疊木椅或是小板凳，具有很好的機動性，可以依據需求擺置商品、花盆，當然也可以回歸它原本坐的功能。而有別於一般商店使用塑膠或是金屬材質的購物籃，參拾選物店內用的是竹編的購物籃，手工編織保有緊密的結構，更有耐用的實際特色。各種不同的尺寸的購物籃，疊放在一張老舊的摺疊木椅上，也構成一個賞心悅目的店內景致。

## Tip 5

生活工藝
選品

生活空間中，選用以自然材質、手工打造的桌椅，或是富含職人精神、充滿趣味趣思的設計，讓充滿臺灣工藝精神的舒適家具、燈光與家飾，營造出美好生活的情境關鍵。

01 軟花瓶系列
—— 樂玻璃

這組不規則的「軟花瓶」系列，看起來像是緩緩流動的玻璃，出自臺灣新銳品牌「樂玻璃」之手。

它以吹製玻璃搭配鑄造水泥，不僅讓固態玻璃表現流動的美感，更以水泥的堅硬厚實對比玻璃的輕盈脆弱，巧妙地以異材質營造出剛柔、動靜間的張力，將材質對話所帶來的豐富語彙，展露無遺。而插上碧綠枝枒後，則多了趣味與生機。

居家生活

162

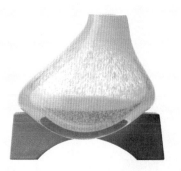

「間關」，是中國古代用以描述黃鶯啼叫的優美聲音。在傳統東方養鳥文化裡，文人雅士喜歡在清晨時遛鳥，在作詩時賞鳥聞啼。生活家用品牌「大器」結合傳統工藝技術及現代科技，打造出一款可透過藍牙無線播放音樂的LED燈飾「JinGoo 間關」，希望透過家飾概念與氣氛燈光、音響的結合，也能為居家找回一處溫暖悠閒的角落。設計師在鳥腹與金屬籠架結合木框的底座中，分別放入高音與中低音的喇叭單體，加上鳥身的陶瓷外殼，形成導音的效果，讓音響能傳出充滿層次樂音。

但手工燒製的陶瓷鳥如何與精密的電子結構結合？除了量身打造

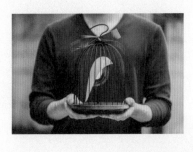

的模具，設計團隊更與鶯歌製陶的老師傅合作燒製，將每隻鳥兒的公差降至最小。除此之外，釉藥的發色或底座木材的穩定性、金屬籠的外觀曲線控制更是難以掌控，每一個製作環節都是臺灣工藝與設計攜手合作，跨越無數次的難關，才得以實現量產的現代工藝之作。

03 「靜」防風燭臺
—— no.30

為延續傳承兩代的鑄鋅工藝，二〇一三年由原本國際品牌的代工工廠，轉型創辦家飾品牌「no.30」，以原本就擅長的鋅做為主要素材，與國際設計師合作，鑄造工藝加上設計師們對生活的觀點，琢磨出專屬「no.30」的生活物件。

「靜」防風燭臺，概念來自圓潤的燈籠，由口吹玻璃罩、鋅座及塑膠底座三物件組成。玻璃罩由新竹師傅手工口吹製成，細節處的不同痕跡造就了每個產品的獨特性；鋅座則是由「no.30」位於彰化母工廠的鑄鋅工藝製成。推開底蓋，將蠟燭隱置於鋅座內，

蓋上防風玻璃罩，只露出燭火微微搖曳；因罩頂開口及底蓋對流孔的設計，可保持空氣流通順暢，使用空間可從室內延伸到戶外，無論是置放於客廳、餐桌、露臺或庭院，寧靜安心的氛圍自然浮現。

## 04
## —— 玻璃鑲嵌燭臺
### LUMIROOMI 璃光之間

璃光之間的創作作品，每片玻璃皆由設計師Jany特別挑選而來，玻璃的色彩及花紋並非每件作品都相同，也因每件作品皆為純手工製作，其玻璃鑲嵌技術與工序繁複，因此，目前無法量產，極具其獨特性。其玻璃鑲嵌燭臺作品「光紋燭臺」、「光盒」等創作，運用立體鑲嵌的拼接手法，當光透過特色紋路的玻璃片，或是進入花板與彩色玻璃時，所放射出復古紋路的細緻美感，隨光線變化，光影恣意地舞動起，散發出繽紛、絢爛的光芒，讓空間的表情也隨之不同，溫暖又新奇浪漫。

## 05
## —— 窗燈
### 木匠兄妹

「窗燈」作品採取窗格設計，一格格的木窗彷彿五○年代的精細窗雕，採用日本傳統木工技術組子欄間，呈現木作的細膩與精緻。組件以原木搭配染料，共有二十四片四種天然蠟色的木片，使用者能自由在窗格中拼貼出專屬自己的色彩風格，設計者運用色塊與光線的折射，交疊出不同的光影，讓窗燈隨木塊位置的交替呈現出不同的韻味，讓繽紛的暖暖黃光照亮居家空間，用木材的天然之美豐富我們的生活。

## 06 臺灣童玩百變樂高系列
—— 大木文創

以現代設計手法理念注入新思維來探索古早的童玩，大木文創「玩聚鄉」品牌讓原本為臺灣庶民把玩的生活童玩，昇華為深具臺灣特色與工藝收藏價值的文創商品。「臺灣童玩百變樂高」系列童玩作品，以半圓球與圓環為主體，竹棒與圓珠為結構，運用「栓接工法」可以自由組合成各種好玩的造形童玩，承襲臺灣童玩自由創作的精神，讓孩子可以發揮想像力，創造出可動可轉的趣味童玩。

為了二〇一八年登場的國際花卉博覽會，所開發出的「花飛花舞」新系列，則是轉化人們所熟悉的「竹蜻蜓」，運用離心力的原理，透過旋轉，讓花朵會呼吸開合或是飛旋上天。

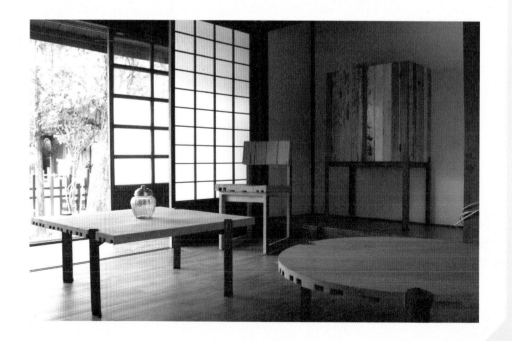

## 07 檜樂椅

「果＋」／李果樺工作室

對李果樺而言每樣材料都有它自己的生命，設計者只是喚醒它的靈魂，順應它本身的特性去發展功能及造型。退休的老檜木承載了臺灣許多的記憶，包括顏色和氣味，李果樺將收集到的老檜木，重新設計製造，賦予新的生命。

新與舊，內與外，貫穿在李果樺所有作品當中。他在會接觸使用的地方，將木頭處理平整乾淨，而不會碰觸的位置則保有舊料原貌，例如「檜樂椅」系列，椅子的側面可以看到刻意被保留下來的斑斕漆面；此外，老木頭像是身經百戰的老戰士，過去所留下釘痕和榫孔都是戰士

的勳章，李果樺也透過設計將這些勳章彰顯出來，將缺點變成亮點。在製作工法上，採用傳統工藝技法，讓家具能適應臺灣海島型氣候，面對濕氣變化，依然歷久彌新。

## 08 桐花雨 Tung Flower
—— 有情門

靈感來自臺灣春夏之際油桐花開時的「五月雪」，設計師藉用隱藏式的榫接工法，與簡單的幾何圖形排列，勾勒出油桐花瓣的意象。

3D花瓣與光影交錯為一個六面立方體，單個時，它是居家空間中隨手可及的凳子或小邊几，也可依使用者需求，藉由排列組合或色彩變化型塑出想要的空間風景：數個堆疊在一起，可做為屏風或隔間矮牆，平放排列又是一張桌几。充滿變化性的使用方式，輕鬆達到豐富居家空間的表情與獨特性的使用目的。

## 09 THE CLOUD 雲端衣帽架
—— even studio

吳宜紋將藝術結合功能性進行木質藝術創作，二〇一〇年她以「記憶的滋味」餅乾木凳獲得臺灣工藝競賽首獎，受到國內外媒體好評報導，自此開始木作創作之路。品牌「even」意指「萬物平等」，基於友善、尊重自然環境的理念，以回收木作為創作媒材，比起新材需要投入更多人力及時間。每一件作品都是藝術品，也是帶著詼諧幽默概念的實用設計家具，作品「THE CLOUD 雲端衣帽架」靈感來自對天空、白雲的想像——悠閒午後總想躺在軟綿綿的白雲上睡覺。一座可以攀上雲端的梯子，下方梯子造形可以懸掛雜誌或衣物，藝術品多了實用功能，更貼近生活。

## 10 The V 唯 V 餐椅
—— viithe 樂閣

延續家族木製手工技藝，並以貼近人性化的實用，簡潔洗練的曲線美學做為設計基礎，將木製家具的美好傳遞到更多人手中。樂閣「The V 唯 V 餐椅」有著海灣式的椅背設計，流暢的圓弧讓靠背與扶手融為一體；設計概念中融入使用者經驗與巧思，選用硬質地的木種，並大量採用傳統木榫接技法以增加產品結構強度與穩定性。在製造過程中師傅以手工精心琢磨出乾淨俐落且準確的眉角，奠定了質感的基礎；在最後一道的塗裝工序中，特別採用歐洲天然植物塗料，讓家具質感提升之外，也使生活空間增添自然溫潤的感受。

## 11
### —— 鹿燈
## 金錢樹

「簡約，溫馨」是「鹿燈」創作燈具的理念，盼望以一道道細膩的極簡線條，溫馨舒適的產品設計，帶進每個人的生活空間，為居住氛圍帶來更好的加分。「金錢樹」作品以茂盛的枝葉和豐滿的果實代表豐收，呈現出「富」的隱含意義，在夜晚點亮小燈時，細膩的光源設計配置，將完美流光延伸到各個枝葉角落，宛如一顆結滿黃澄澄果實的大樹，在夜裡散發著溫暖雅緻的氣息。

## 12
### —— HO MOOD
## 天際線系列

HO MOOD 品牌設計師以自然和諧共生的態度，希望透過設計，善用木頭資源，讓產品的生命週期能無限延伸。在「天際線」系列創作中，利用錯落長短的木條，經由二次拼接，構成跌宕起伏的曲線變化，於平整的桌面下展開寬闊的城市天際線。系列中的「天際琴臺」是專為古琴彈奏而設計的演奏桌椅，桌體選用淡色系的貝殼杉，讓天際線條看起來更輕盈，桌腳則選用深色系的桃花心木，讓桌椅同時保有視覺上的穩定感。「城市長凳」是放置於玄關的穿鞋長凳，選用紅柳安與白柳安的回收木料，使用拼接工法，顯現出木材較不為人所見的端面紋理，也讓椅面產生饒富趣味的視覺感受。

「柴屋」以美學的思維大膽地運用材質的特性，開拓先例，將手工包縫製技法，移植到家具設計，將皮革縫至木材，讓兩個材質有了新的可能。

「家凳」系列透過皮革襯托木材的堅硬，藉由木材凸顯皮革的韌性，讓傳統的圓凳有了不同的風貌，讓家具不只舒適，同時是視覺上的享受。幾何多變的凳面形狀，述說著每張家凳自己獨特的性格，凳腳擺脫傳統圓滾滾的樣子，細膩的線條、修長的身影。底部的皮革，讓凳子變的優雅有形，自己也免於傷害地板，移動

時那令人不悅的摩擦聲，從此不再出現。對「柴屋」而言，一針一線，縫製的不僅是一張凳子、一件作品，同時是人與人之間的情感。「家凳」是家中的必需，是情感的牽絆，就像家人一樣對彼此的不離不棄，無論過了多久時間，它還是「底加等」（臺語發音似家凳）著你回來。

## 14 水管燈具
—— 愛迪生工業

從過往的工作生活經驗著手，素人設計師古墨憑藉著純熟的工藝技術，利用水管、金屬配件、復古燈泡等元素，手作打造出充滿現代風格的手感燈具。看似有點粗獷不羈，但其實其細膩之處，從素材開始，設計師改變了以往水管既定的使用方式，直接從製造商採購鐵管、管件及其他原材料，經由手製加工，將金屬製品，重新鑽孔、磨合、拋光，並傳統水龍頭的開關，設計為控制燈座開啟的「開關」，加入了創新、獨特的元素，水電重新完

美結合，也讓燈具的使用方式樂趣加倍！而金屬材質除了能展現的獨特工業風格，最珍貴的地方也在於其手工製作，使用愈久愈有價值，使用者能看到每個燈具伴隨你所留下的時間的痕跡。

## 15 靜觀系列椅凳
—— 青築設計

在「靜觀系列」作品中，設計師透過簡約俐落、流暢舒展的水平線條，與不假裝飾的設計手法，帶給使用者平和沉靜的感受。椅凳作品以質紋細膩的硬木類花梨木為材，運用傳統的「榫卯工法」接合，將翹首、承托、搭崁等造形機能與榫卯結構，轉化為產品的設計語彙，藉由長方扁材兩個向度的寬窄面的交錯搭接及組構，呈現不同層次與空間的秩序美感。椅凳兩側緩緩上揚的椅面，可溫柔貼合人體坐下時的身形；四邊分別斜傾內削，柔化了椅身的邊角，同時也能防止碰撞。椅腳與前

檔則採「十字搭接」的結構承托座面，並順勢提供了雙手提取拿放的位置，提高空間使用的靈活度與機動性。是看似簡單，卻深具機能性思考的現代極簡工藝美作。

## 16 自然——理畫系列
—— 青木堂

如果說「太師椅」的形態是借張飛之猛，以顯權威之勢，那麼「自然——理畫」系列就是如孔明之姿，那般從容自在瀟灑。設計師以人體工學原理為核心，將東方文化的精粹與現代生活的簡約相結合，重新塑造花梨木厚重、天然、洗練的家具藝術質感。希望產品在滿足生活實用之外，同時探索西方設計技術與東方意境的融合。

道法自然，是東方哲學的真諦。「自然——理畫」系列每一個部件都帶有優雅的弧度，如自然生成般的曲線，將多年生天然花梨木材的質地呈現至最佳狀態，伸手觸摸，手感如玉石般圓潤細膩，渾然天成。此系列也將江南文化中的建築語彙，淬煉融入於椅背造型的設計，配合含蓄收斂的榫接工法，以及俐落的椅腳工藝技術，處處可見設計師和工藝師們情感智慧的結晶。

## 17 茶食器

### —— 之間

位於淡水老街街底的「之間」茶屋,實則為一間奠基於淡水在地過往歷史文化,以工藝美學和設計創新重新演繹茶與器物的所在。

除了多次舉辦的實體展覽或茶席花會,主人以工藝生活化實踐於整體空間中,抬頭四望,每一個角落無不展現了傳統工藝技術的精湛結晶,諸如金工、紅磚、水泥燈、蘑蓆、陶瓷器等。

每一件都是主人親手製作或工藝家朋友為這裡量身訂做的獨特作品:茶室空間的壁面是由一張張臺灣的手抄紙所貼製而成;座位區上方藝術家手作的水泥餐燈、以鍛敲手法鍛冶

的銅製吊燈;主人也特別邀請陶瓷工藝家朋友製作了多款茶碗與盤皿,以碗泡茶的方式,讓客人可以輕鬆地碰觸、使用裝盛茶品及食物的工藝品,感受那份手作的溫度與觸感,讓品茗更貼近生活,更重要的是將工藝器物在生活裡實際被使用。

文房道具

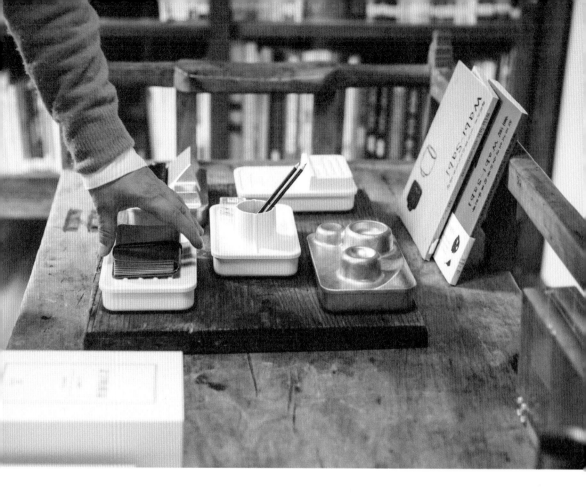

# 美的傳承來自體驗生活
# 「使用」讓工藝成為日常

好樣集團
未來企劃社社長 | 汪麗琴

**汪麗琴**

好樣集團未來企劃社社長，美好生活的實踐者，畢業於師範大學家政系，曾有五年的國中教職生涯，而後擔任法國頂級寢具法蝶、家居精品寬庭的國際採購，2002 年加入好樣餐廳。於工作時旅行各國，看遍世界美好事物，十多年的美學品味歷練，打造好樣獨有的風格與理念，旗下有書店、選物店、圖書館、旅館、餐廳等十幾間店，其中書店「好樣本事」更獲選為全球最美的二十間書店之一。

位於臺北市臨沂街巷內的好樣文房，木造的日式建築，是由文化局「老房子文化運動」復興計劃下，委託打造的公益圖書館。入口處大大寫上書法家董陽孜老師所題「文房」二字，外圍庭院掩映、草地延伸往入口與馬賽克磁磚相接，一進門便是高低錯落的印尼老瓷碗吊燈，定睛於染上深黃光暈、躺在木塊上的大開本精裝書，像電影開始前暗下的燈光，安定身心調整呼吸，將前來的人帶入閱讀主題，而背後的美學推手，是好樣集團執行長汪麗琴。

信手捻來的生活工藝
選擇過有情趣的生活
長年因工作旅行各地，看盡世界最美事物的汪麗琴，對於商業空間的陳設與物件挑

01

01 青色花紋、透光米粒燒工法、粗糙質地、手工歪斜，材質色調各異的印尼瓷碗吊燈，質樸地垂在好樣文房進門處。

選有一套自己的見解，「很難理解臺灣人常強調的『全新』觀念。我喜歡的空間是很 homey、很有溫度的，我常想，如果這些東西是做為個人使用，它該是什麼樣子？」生活可以過得很湊合，也可以過得很有味道，而怎麼選擇、用物件表達自我風格，汪麗琴說第一步便是品味的養成以及對生活的感知。

喜歡老東西使用過的痕跡，也喜歡手工縫製和工藝編織的質感，「選擇工藝品或老件過生活，聊聊這些各具文化歷史意義的器物，會讓生活更有情趣。」汪麗琴強調，不管是收藏的工藝品，或是信手捻來的生活工藝，時間留下的痕跡、肌理述說的故事、實在且耐用的材質與結構，都是它們美好的地方。

### 日日使用
### 賦予老工藝新生命

談到傳統工藝，汪麗琴說以精緻程度可以區分為三個階段：荒物、民藝、工藝品。所謂「荒物」一詞源自日文，又可稱為粗糙、原始、未經琢磨的生活道具，產於最初的手工年代，是為了生活而生，像是為採收蘋果編織的籐籃、為清掃所削綁的掃帚，它們簡單平凡，並具實用功能。再進階到下一個階段，則被稱為「民藝」，民間的工藝，除了做為一般日用工藝，幾經琢磨，強調從實用產生的美的價值，也是傳承的關鍵。最終的階段，則是大眾一般認知的「工藝」，近似於藝術的層次，這時，欣賞工藝師手藝之精湛大於實用價值，是為工藝的頂峰。

02 好樣文房入口處的書法字，為書法家董陽孜老師所題。

03 在選擇不同的工藝品時擺設搭配時，最重要的是觀察空間，以及思考想要呈現的氛圍，溫暖的淺色調，或者沉著的深色調，使其整體性能夠更明確。

04 老上海 Artdeco 風格的古典朱紅屏風，銅色花紋精緻而優雅。

日本自柳宗悅發起民藝運動以來，在臺灣亦有顏水龍的推動，兩地皆有表現精湛的工藝家，但是汪麗琴認為，若這些不同年代所產的老工藝，在造形或功能上與現代生活脫節，便很難繼續傳承下去。

因此，如何讓臺灣工藝重新回到現代生活，汪麗琴提供兩個思考方向。第一是製造端的創新，透過設計師的現代思維，結合工藝師長年磨練的深厚技術，跨界合作讓老工藝新生。舉例來說，設計師駱毓芬，孟宗竹交錯鏤空編織的手提竹桌燈；又或者藝術家張簡士揚，將傳統青瓷畫轉為現代生活元素的杯盤，讓工藝美得以傳承，又不失現代使用習慣。第二種則是使用端的重新思考，透過小部分的使用，保留老工藝的原貌，裝飾、擺設、

## 回歸自然
## 不插電的生活哲學

這些老工藝，產於沒有電、非工業製造的年代，現代生活講求方便快速，「或許我們可以換一個角度思考，回歸自然重拾生活的體驗。」汪麗琴笑說，不用電扇，用手工扇子搧風，為地球多想一點，試著慢慢回到那個用土地與自然生活的年代，透過體驗、使用讓工藝得以傳承。

製造懷舊氛圍，以圖案自然脫俗的臺灣原住民織布做為桌巾，或嘗試轉換新用途，將漂亮的古熨斗當作紙鎮。

改用編織掃把：不吹電風

**好樣文房 VVG Chapter**
臺北市中正區臨沂街 27 巷 1 號
（02）2341-9662
www.vvgchapter.com.tw
週二～週日，10:00 - 18:00
採預約制，定休日：週一

" 傳統工藝的美，源自土地和大自然，那是與人相關也最有溫度的文化價值。"

## 生活中，如何尋找美好臺灣工藝？

工藝之美乃源於手工，手工便與人和土地相關，應當時代人民生活而生，而臺灣工藝與產業發展息息相關，像是南投的竹、鶯歌的陶瓷等，有著歷史走過的痕跡，當工藝來到現代生活時，除了實用價值，也讓生活的每個角落多了文化意涵。

## 生活工藝的挑選關鍵，以及觀察的角度？

在挑選工藝時，要注意的是它的使用精神，其中也隱含了「耐用」的特色，再者則是從材質的角度觀察，單一物件的技術便需要多年，甚至一生的磨鍊，可想而知，異材質結合的器物最是困難。以一個最明顯、極致的例子來說，一把「劍」，構造包含刀身、握柄、飾紋、佩帶、刀鞘，需要鑄鐵、鍛造、木工、竹編、皮件、編織等技術，而所有的這些細節都是工藝的價值。

## 推薦的「傳統工藝 × 現代設計」新型態作品？

印象最深刻的是，工藝家李存仁與東海醫院設計師徐景亭合作的「蕾絲碗」，高超的工藝技術，打造薄如蛋殼的碗壁與細緻的雕紋，美得讓人目不轉睛，還有 **office for product** 的「蒸鍋蒸籠」，保留傳統蒸籠的竹編，以陶瓷材質替換加熱底部和上蓋，讓一般家庭也能自如使用，再來就是新生代設計師吳孝儒的「四季套組」，傳統食器組合：春碟、夏杯、秋碗、冬盅，將木漆改為玻璃材質，刻上四旬景緻，符合現代使用。除了上述，其實還有更多尚待挖掘的新型態工藝，需要有好的平臺讓大家認識。

如同文字的力量可以跨越時空，與我們產生共鳴，工藝之美擁有同樣的雋永魅力。不管是透過不同材質的交互「混搭」運用，或是利用小物件來提點出書架中的焦點，一手打造出世界最美書店的生活美學家汪麗琴，為我們分享文房中的工藝生活實踐方式。

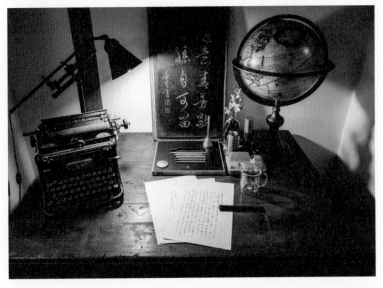

汪麗琴's

工藝風
美好生活實踐法則

Tip 1

整齊是擺設的關鍵

文房道具如筆具、紙張、紙鎮、尺規等，小巧細碎，擺放關鍵在於整齊，予以舒服寧靜的寫作和閱讀氣氛，讓心能靜下來。搭配各國老工藝、老件，像是益生書院舊匾額、德國 CONTINETAL 古董打字機、古地球儀、深色老木桌，整體呈現深色調，再綴以透明燒杯杯子和玻璃瓶，插朵亮黃色小花，通透性質巧妙融入該空間。

## Tip 2

### 原始材料添手感

物外設計的紅銅、黃銅鋼筆，以及搭配深色木頭的筆筒，結合傳統工藝的現代設計，不失當代生活習慣，低調溫潤的色澤與手感，與色調斑駁的文房很契合。

## Tip 3

### 跳脫既有的功能限制

造形簡單的籐編籃子，以小木梯墊高，耐用紮實的結構能乘載厚重的書本，也能毫不突兀地融入家中一角。

## Tip 4

### 藝術品妝點空間

舒適的閱讀空間，玻璃櫃內展示汪麗琴收藏的文房道具，上頭則是兩尊印尼帶回的雕刻人頭，大巧若拙的質樸外型，洋溢庶民純真的生活感。

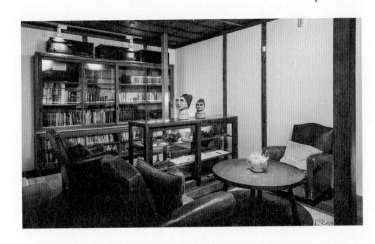

## Tip 5

### 擺放方式交錯運用

藏書豐富的架上，改變擺放方式，正擺、側擺、堆疊等，並適時的用像是打字機、相機等大型的物件穿插，讓整體看起來更活潑、不沉重。

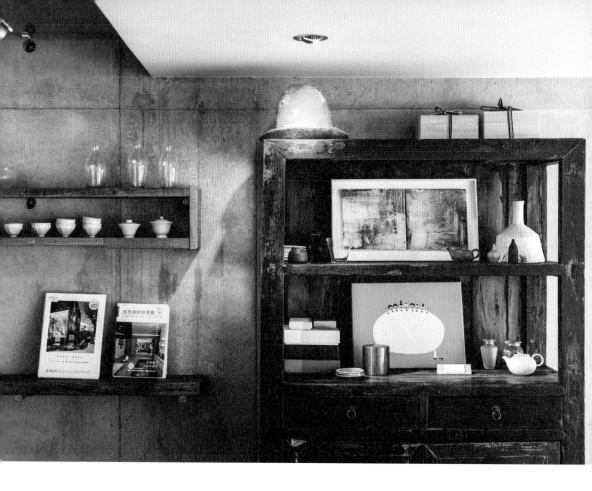

# 平凡生活中的不凡體現

僕人建築空間
整合負責人 ｜ **李靜敏**

**李靜敏**

2004 年成立室內設計工作室，2012 年更名為「僕人建築空間整合」，象徵繼室內設計後邁向整體的建築與特殊機能規劃。堅持以設計自宅的態度承接委託，依循「自然、人文、藝術、平民化」四大理念，擘劃如自我展演舞台的空間樣貌與內涵。更創立襲園美術館，做為創作平台，透過藝術家駐村計劃、實作活動、講座教學，促進藝術交流與學習教育的發展與傳承。

遠離臺北塵囂，往桃園青埔特區馳走，新富地域高樓相互爭鋒，又好似回到城市。轉過巷弄，鄰近小公園街角，襲園美術館靜謐如山而立。說山不見山，這棟由僕人建築空間整合負責人李靜敏一手打造的美學藝術園地，並不像名山雄偉令人生畏，倒是依自然生活而起，親近地成為社區裡最宜人的一道風景。人行道與退縮綠帶上，植下了樹木，古早臺灣田間常見的溪石坡崁轉為庭院花圃，舊時鳥踏木電線桿變作戶外休憩的座椅。

隨意歇息，聽著蟲鳴溪水潺流，涼風撲面，欣賞著高低參差厚實清水模結構出的獨特建築體，光影變幻，四季皆是風情。

## 感受歲月的匠心溫度

和美術館一起過生活，是李靜敏的本意。付諸勇氣購地規劃起造落成，前前後後花了五、六年時間，建築設計師不過是頭銜，真面容是熱愛分享的美學家主。他把人生的美好元素全裝進這樣的空間容器裡：飲食、閱讀、職人匠

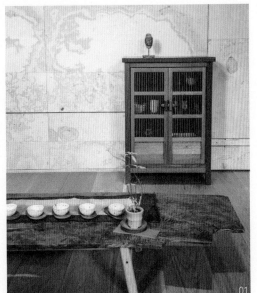

01

01 李靜敏熱衷日本茶道，藝術家許志強創作的木櫃用來收納茶具，契合風韻。

藝、藝術創作、自然美景，沒落下的還有工作，僕人建築空間整合的設計中心位在地下一階。透過藝術家駐村、假日圖書館、實作教室和開放展覽，元素各有特性，交互作用後感受更為豐滿。

容器是全新的，素材卻多是經過歲月的老味。主人

對物的情感，格外深長。「小時候我總愛跑去舊書攤挖寶，對老東西特別著迷，像是線裝書，我會反覆研究怎麼綁，長大以後手頭稍微優渥，就開始蒐藏像是碗盤器皿。」李靜敏眼睛發著光。

一件可以用一輩子，匠人在物上留有溫度，催化著情感。鹿港出身藝術家許志強的木作櫥櫃是他得意寶物之一，獨一無二的手藝創作，真誠的初心內蘊，隨時間煥發光彩。「那種對待材料和創作的細膩情感，就像志強所言『看那看不見的事物，聽那聽不見的聲音』，工藝精神在乎真情感投注，創作出於真情感觸動。」李靜敏闡釋，「平凡的生活、平靜的筆觸、如實地呈現」許志強與林瑛四年前在襲園舉辦雙個展寫下的工藝寄語，他仍咀嚼回味。

尋文化之靈

不只詠物惜物，李靜敏更實際尋訪工藝源頭。「我常親自去拜訪工藝藝術師，像一群住在京都外圍鄉下的青年們，他們自給自足，身體力行蓋房子、製作生活道具，一日不做，一日不食，創作來自生活體會，如傳承八百年以上的黑谷和紙，經過代代呵護，讓技術成為藝術形式，永保價值。」

感動之餘，他更大力促動工藝交流和傳遞。襲園桃園青埔舞台雖小，志向高遠。陶作、和紙、鋼絲細工、金工、玻璃、瓷藝、羊毛氈、藺草編織等，每一種工藝都代表著文化的靈魂，藉由現地展演和職人座談顯影生動。

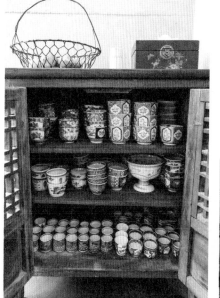

02 襲園美術館做為工藝與藝術的發散地，定期舉辦展演研習活動，也有展售匠心之作。

03 生活的每一個細節都講究，襲園食堂櫥櫃裡滿是李靜敏的收藏，用來盛裝菜餚別有另番滋味。

05 穿梭室內，拾階而上就是書牆，路的經過便是知識路徑。

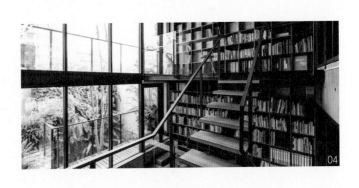

04

傳統之技，現代的詮釋

「我在旁邊觀看，他們是如此專注，講究每一個細節，堅守做出代代不變的品質。而且不囿於傳統，更以融入現代生活和新的嘗試為責任。」回想策劃「京都之美工藝聯展」，百年世家開化堂、金網つじ、朝日燒和公長齋小菅青年傳人們的一言一行，李靜敏別有感觸。「工藝要活化生命超越時空，就必須以傳統手法詮釋現代生活。」不只是欣賞，要能在日常中活用，用出新趣。就像朝日燒與丹麥設計師合作的新式茶器，情感和嚴謹工序不變，調整線條和形式就能融入寬闊的世界情境中。又例如和紙製的工具收納盒或古董織布作為滑鼠墊，經時光淬鍊的質觸紋理，賦予生活新鮮表情。

回歸建築設計專業，工藝鑲

嵌於肌理。李靜敏認為一磚一瓦都是「匠」的實踐，如襲園所用的清水模，受到溫度、濕度、環境特性等多種因素影響，每一次施作都是原創，考驗職人的手與心，所有細節都做到確實，付諸熱情心意，才有那月光映照下如鏡明澈的質樸之美。由此為基點，為工藝搭建出一方夢想舞台。

「身為設計者，我們創造了空間，卻也預留伏筆給時間，讓時間得以拉出一條軸線。透過時間，可以成就那個美好。而襲園，就是想要成為那樣的存在。」美學家主如是說。

工藝精神在乎情感投注，
創作出於真情觸動。

襲園美術館
桃園市中壢區青埔九街 57 號
03- 453-3886#601
www.abraham.com.tw；aheritage.tw
週二～週六，10:00 - 18:00
採預約制，定休日：週日、週一

## Q&A

### 如何欣賞與品味工藝？

回歸生活中的感動，就像蔣勳先生曾說：「美出自於生活中的細節。」工藝並不兀自存在，必然與生活脈絡有所連結。即使是下廚做一頓飯，從選材、切工、料理到盛裝上桌，對待的方式不一樣，感受自會不同。

### 採買工藝生活選品時，應該注意哪些重點？

工藝品應該是真實生活的投射，不要視作裝潢表現。採買的選品一定是每天想要看到、觸摸到的，而且不只要看，還要被用，用出新的意趣。

### 對你來說，臺灣工藝是什麼？

以許志強的作品為例，我認為是臺灣工藝最高境界代表之一，完全體現工匠精神的那份真實靈魂，每一個構思、創作細節都做到極致。我覺得臺灣工藝的高度不輸其他國家，但可惜的是為了時間、競爭、為了求表現，反而少了初心和感情，徒有匠的形式。

工藝在生活中姿態應當是親近的，每天都能被觸及、使用，透過無間距相處，感受匠的心意和溫度，也激發對於美的向望。空間達人李靜敏提出「置」的概念想像，不要被工藝既有形式拘束，轉化用法、大膽混搭、建構新端景舞台。

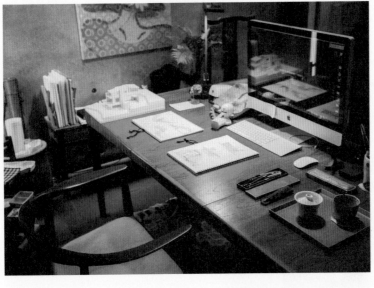

工藝風
美好生活實踐法則

Tip 1

### 符合習慣的簡潔

辦公室正對著天井庭院，植栽和綠意中介著內與外，吐納自然。跟上時代的節奏，全棟採用E化，智慧控制燈光與空調。不走高冷機能路線，李靜敏的案頭全是個人喜愛的老收藏，傳遞著溫度。北歐古董書桌和座椅成對，與客座中國明式椅同處一室，椅上還有主人親手揮毫的開工大吉紅包討吉利。

## 新舊混搭之美

物件不以時間編年排列，反而另有收穫。

打破老件只能跟老件在一起的刻板印象，李靜敏建議大膽混搭多嘗試，如書法微型空間配置的是表現性強的 Pandul Tip Top 垂吊燈，塑造出端景。中式書桌也可成為當代美學科技之物的最佳舞台。

Tip 2

Tip 3

## 置入小風景

花藝與盆栽是空間的季節配件，迷你小盆栽本身就是景，李靜敏為盆栽設計了許多「置」，意思是刻意擺放的位置，讓沒有風景的角落妝點自然，穿搭出別致興味。

## 高低配置哲學

工藝不被束之高閣，而是在生活中反覆回溫。書牆裡大器分隔出上下，粗獷厚實質觸的工藝之作聚合出視覺份量，與精裝書各擁天地，低位擺放使得工藝更親近。

Tip 4

## 轉化功能生妙趣

物可藉轉化用法獲得新趣。舊時多在廚房出沒的木製提架現在是文房具的新窩，善用質感一致的紙盒作收納，搭配同樣樸實的瓦甕，視覺格外清爽。

Tip 5

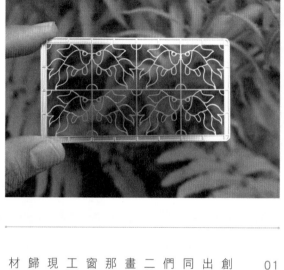

選品　生活工藝

用一支手工木製的筆書寫，能讓寫字的過程多一分溫潤的手感記憶；如果工作時常用到的那盞燈、貼身小道具，或是3C相關用品，也能和以木頭、皮革、藺草、甚至是陶瓷或漆器等手作工藝產生連結，人們透過具有溫度、手感的使用經驗，或許能獲得更多的靈感與動力！

## 01 老屋窗花書籤暨美工畫板 —— ALI 亞力文化

創意來自於臺南在地文化，發展出具有當地特色兼具設計美感，同時是平價、實用，並可經由人們各自的使用經驗，成為獨一無二的商品。老屋窗花書籤暨美工畫板，靈感來自臺南的老房子，那些簡單線條但充滿韻律的鐵窗窗花，在舊時物資缺乏的年代，工匠們卻能以最低限度的材料展現出高度的美學涵養。設計師回歸窗花的材質「鐵件」，以金屬材質做為窗花書籤本體，搭配精

密蝕刻工藝技術，呈現出窗花的細緻。而蝕刻後一格格的窗花紋路，正如同小時候拿著畫筆依樣畫葫蘆的「美工畫板」，在線條描繪完成後，只要加上自己喜愛的顏色，即可成為獨創的窗花小卡。目前畫板共有五款：試試如意、心心相印、富士山、年年有餘及一帆風順，希望藉由不同寓意的窗花圖案能帶給受贈者獨有的祝福。

土雲設計 Wolkeland Design 於二〇一〇年由劉美均設計師等四位夥伴一同創立，「Wolke」為德文的「雲」，「land」為土地。「土雲」連接天空與土地、夢想與實際、概念與產品，發現界限之外的可能性。設計產品多以天然材質如玻璃、竹、木、陶瓷與帆布為主，期望讓設計與工藝產生新的結合。

作品「竹鋼筆」採用天然竹材為主要材料、搭配紅銅與黃銅配件，表面施以環保水性漆。除了筆尖為德國進口外，整體皆於臺灣南投加工製作，由製筆經驗超過二十年的小型工坊在地少量生產。握筆處的環形鏤空設計，增加了書寫時的舒

適手感，並可觀看到筆管內的墨水餘量。而因鏤空產生細緻的高低差，在握筆時亦可增加摩擦力，使用時更順手。竹鋼筆可重複注墨，使用年限可達十年以上。整體設計展現了樸實的竹藝之美，竹製筆身、銅製筆夾、不銹鋼製筆頭等材料互相輝映，是手感細膩、精簡實用，並能持續使用之環保產品。

## 03 桌景系列
—— 享向設計

享向設計於二〇一五年，由向哲緯所創辦，不拘限於產品設計，跨足空間、品牌規劃，並嘗試結合多元領域，讓設計有更多的可能性。以極簡的手法打造出一系列家飾作品，在看似簡單的外表下，蘊含著許多設計細節與對於傳統工藝材料的挑戰，獲得國內外的設計獎項肯定。

很容易造成變形或斷裂，必須不斷修正設計，並仰賴師傅們的豐富經驗，才能將良率提升。桌景系列目前有方形和長型，與灰白兩色，以不另外上釉的方式，讓每道山稜都呈現出更乾淨銳利的線條，塑造出獨特的觸感，造形更為俐落。

「桌景」系列，由向哲緯與陳宥霖共同設計，以臺灣山岳的意象，做為文具與首飾的收納架。山陵高低的錯落，讓不同尺寸的文具以一個規律的型態收納。設計初期以水性樹酯製作，經過不斷討論與修正，作品中的一道道山稜線，最後選擇以陶瓷呈現。燒製時，再再挑戰了陶瓷工藝的極限，因每一道山稜的高度與厚度不同，

木趣設計由熱愛動物木偶創作的沈士傑與符麗娟，於二○○九年共同創立，致力於將木工藝設計融入更多的生活樂趣與創意表現。創作材質以歐洲及北美有計畫栽種的經濟永續商業林為主，大量運用以圓為基礎的幾何造型設計，並應用多元的色彩塗裝技術，呈現出豐富活潑的產品風格。

不論是年度木質動物公仔系列中的臺灣石虎、臺灣黑熊、梅花鹿，或是脈脈系列的鳥兒，其憨厚、俏皮、動感的姿態，擄獲了每個人的心。

獲得二○一五年臺灣文博會文創精品獎的「啄墨對筆」靈感來自鳥兒佇立於明月前的枝頭意象。筆頭恰似鳥喙，於紙上書寫時如同鳥兒啄食的姿態，故名為「啄

墨」。筆身的部份由胡桃木、櫻桃木與山毛櫸木等實木素材製作，以CNC技術製作出流暢圓潤的曲面造形，搭配細膩的手工研磨與組裝而成。筆架的部份，結合黃銅金屬線圈與胡桃木橫樑，運用精巧的鳩尾榫結構，巧妙克服異材質間的衝突。棲習於樹枝上的一對鳥兒，為文房空間營造出細膩而圓滿的氛圍。

05
——
窗花音樂盒
——
敲敲木工房

敲敲木工房的前身海山手工藝社，在南投埔里木工廠林立興盛時期，即是當地少見專注於製作外銷至歐美日本「音樂盒」的木工廠。延續了過往精湛的木製工藝技術，敲敲木工房的核心價值建立於：「將自己手作的心意，送給在心中極為重要的人。」

老房子的窗花紋路總是帶著各種吉祥、幸福的寓意，可能是對新生命的期許，或是對未來的想像，在「窗花音樂盒」作品中，細膩的窗花鏤空是最難表現製作的地方，過去工藝師必須利用線鋸、刨花機、雕刻機、鑽孔機等危險性高的高轉速工具，現在可讓電腦數值控制機或雷射先進行切割、挖槽，減少危險因子，後續再由工藝師接手，以手作完成最後的磨砂和上漆。此作品象徵著新科技的出現，不代表取代傳統木藝精神，因為唯有「科技＋工藝」二者合一，才會讓產品具有更深度的變化。

## 07 麋鹿小夜燈

—— 木子到森 MoziDozen

木子到森 MoziDozen 細木作品牌，作品最多的就是能帶給空間溫暖的燈具，素材多使用回收自老房子的舊木材，細心清理過後的臺灣檜木，與新木材無異且帶有濃郁的香味。作品「麋鹿小夜燈」最初是想想避免手直接觸碰到發熱的燈泡，因此發展出麋鹿角的設計。李易達先以線鋸切出鹿角形狀，再用小刀削出雛形，最後以銼刀和砂紙不斷地細磨，直到所有加工的痕跡都消失，只留下光滑的表面。小鹿的身體裡暗藏著電路和開關，輕輕旋轉尾巴即可調光，頭上的鎢絲燈泡像是一頂發光的皇冠，牠就是森林裡的小王子。

## 06 職人鉛筆2．0

—— 一郎木創

「一郎木創」堅持以「無垢工序」保留木的香氣及觸感，「無垢」指「木頭原來的樣子」，為了讓檜木呼吸，堅持保留木肌的溫潤觸感，透過無垢工序：手工磨砂、推油，呈現木頭的最本質。使用無化學合成漆料的原木製品，像玉石和皮革一樣，經過收藏者使用後色澤更臻溫潤好看。「職人鉛筆2．0」採用日本櫸木，質地堅密硬度高，手感沉穩，由臺灣老師傅車枳細磨，經手工推油，年輪紋路清晰細膩，無違和的無垢質地。筆身手感溫潤紮實，持筆重心穩定，可減低手汗帶來的不適感。除日常書寫外，也適合用於需要長時間持筆的製圖、及工房標記使用。

## 08 漆器鋼筆
—— 游漆園 黃麗淑

草屯郊外，有一創作者的夢想之地，名為「游漆園」，創辦人黃麗淑，在遠山綠樹和花草流水的包圍下，孜孜不倦地在此從事漆藝的創作與教學分享。曾師事漆藝大師陳火慶，並赴日本研修精進，漆藝生涯超過三十年，被公認為臺灣當代漆藝最具代表性的創作者之一。黃麗淑認為漆藝為亞洲的重要文化資產，然而傳統漆藝創作以觀賞為主，生活器皿也多為碗、盤，市場有限，因此她不斷嘗試新型態的漆藝創作，例如結合3D列印科技，和臺灣新生代設計師合作，帶領漆器工藝往更加長遠的方向發展。

對黃麗淑而言，漆藝早已成為生活的一部分，密不可分，創作題材多為生活相關事物，鋼筆即是其一。「漆器鋼筆」胎體為塑料，因筆身為圓柱體，且繪製體積小而細長，要均勻打磨十分困難，一支筆就需耗費一兩個月製作，不但耗時也相當耗眼力。黃麗淑以罩明、平蒔繪、變塗、蛋殼鑲嵌、螺鈿、磨顯等多種漆器技法，創作出豐富多變的圖樣，深受收藏家的青睞。

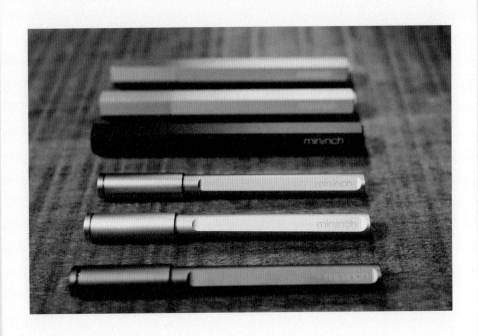

## 09 工具筆系列
—— 築物設計 mininch

一支外觀時尚、鋁金屬製的筆，打開筆蓋後，裡頭卻是一組可隨意更換的螺絲起子！這支「工具筆」由築物設計 mininch 設計團隊推出，百分之百臺灣原創設計與製造，設計構想源自小時候使用的彩虹筆、2B 鉛筆，將不同規格與尺寸的起子頭，設計成宛如筆芯一般的模組化元件，當需要使用其中一個起子頭來鎖附東西時，只要經過快速的插拔或替換，就可以輕鬆選擇最適當的起子頭來操作，方便又有趣！

二〇一七年所發表的第二代工具筆「Tool Pen mini」，主要應用在電子產品、手機、遊戲機、眼鏡、手錶等隨處可見的小型螺絲、屬於「精密型起子」，在全球最大的群眾募資平台 Kickstarter 集資超過美金三十五萬元，創下臺灣品牌在設計類產品的募資新高記錄。「All-in-One」的設計，讓一支工具筆就可以取代好幾組傳統的螺絲起子，無論你是否為工具控，只要一支在手，你會發現原來修繕可以是一件優雅的事。

文房道具 selection

## 10 木製多功能電腦架
—— 石三木廠

石三木廠原是間位於南投的傳統木材代工廠，擁有木，使兩種木材一體成形。三十年老師傅的工藝以及對於品質的堅持，從傳統逐漸沒落的夕陽產業，加入新世代的思維及創新，以傳統木工技術結合現代數位商品，運用多種原木材及在地竹材的環保特性使產品更加多元化。

現代人工作繁忙，不斷尋找能讓工作事半功倍的方式，而手機又隨時在手絕不離身，以此為概念，石三木廠設計出這款，攜帶方便又可同時使用兩種數位工具的平板電腦架「木製多功能平板電腦架」。運用

特殊乳膠結合胡桃木與櫸木，使兩種木材一體成形。擺放手機的架子，如抽屜可自由抽取，並利用崁入式磁鐵將木頭微微吸附住，拿取時不易掉落。南投老師傅細膩手作工藝將木材特有紋路與質感完美呈現，讓重度３Ｃ愛好者能同時擁有，數位的便利與木作的溫暖感受。

## 11 旅人書籤系列

—— 旅人創藝

旅人創藝工作室是由兩個喜歡旅行的好朋友，於二〇一三年共同成立。以天然皮革為基礎，透過旅行、探索大自然及當地文化，希望經由手的溫度來創造物品，賦予物件情感及生命力。「旅人書籤」為一系列的樹葉造型書籤，包含銀杏、楓葉與一般葉型。不同於普通常見的書籤，刻意選擇天然皮革材質，營造復古的風格和象徵旅人的滄桑。天然皮革的質感不但會隨使用愈來愈有味道，也會依個人使用習慣，逐漸在皮革上展露出不同的風貌，留

下獨一無二的印記。

在材質上取天然皮革獨特的紋理，仿造葉片上大自然鬼斧神工之美，再透過純手繪的方式上色，緩緩地，輕輕地一層一層疊加塗色。

最後，在旅人書籤紮實的皮革上，壓上客製的燙金草寫的祝福字句，為送禮者傳達心意與喜悅。熱愛閱讀的旅人能帶著它一同遊歷世界，記錄旅行，也記錄生活。

## 12 「一抹微笑」名片盒
—— OOMU 兩點木

「兩點木」，品牌的象徵符號是「艹」，約等於，相近卻不同，代表「兩點木」不斷地在探索與了解不同工藝技術，謹慎地挑選能與木材結合出不辛辣卻刺激的材質，也學習像木一樣呼吸，選擇用時間交換價值，感受生命中緩慢、停滯、疲倦與挫折，讓這些刻骨的記憶，透過雙手的溫度，將心中的美好傳遞出去。

「一抹微笑」名片盒細膩結合木作與皮革工藝，一個簡簡單單，乘載著人與人初次見面獨特記憶的容器。設計師使用軟硬適中，在輕微擠壓下仍能保有彈性的杉木，進行切割與膠合，透過五道手工砂磨的程序，讓木頭保有光澤與滑順，再用沾滿瑞典家用護木油的棉布，經由指尖的溫度，一點一滴推進木頭的肌理中，讓木材依然能夠自在呼吸，直至盒體邊緣呈現輕微透亮的琥珀顏色；外層使用未經化學原料加工植鞣皮革，從版型裁切、用擁有筆觸質感的方式染色到磨緣處理，仔細完成每道程序。「兩點木」不追求華麗的裝飾，以使用者需求作思考，希望讓每件作品能長久地被使用，成為日常令人愉快美好的一部分。

## 13 囍字印章
— 玩木銀家

自臺南傳統寺廟木雕習藝出身的陳馬安，同時嫻熟木、銀等多種媒材工法，在產業式微時轉換跑道，投身現代金銀飾品的工藝創作，近年並以「玩木銀家」為名，將不同材質的特性靈活地融入作品之中。在東方婚嫁儀式中，辦喜事之新居門窗上、新房內家具，有賀喜姻緣成雙，好事連連之意。陳馬安將囍字做成一對印章，兩姓合婚喜上加喜，將具有

承諾的印章刻上新人的姓名，讓文化的符號「囍氏隨行」。此富含東方文化特色的「囍字印章」，材質選用紫檀木、花梨木或孟宗竹，先以木作切割外型，再透過陳馬安自製的刀具細修喜字輪廓，手工研磨、倒角，最後再以布輪拋出木材的溫潤質感。不少新人們以此做為結婚登記時，用印的對章，成為具重要意義、可珍藏一輩子，印證幸福時刻之寶物。

A.M IDEAS，是由兩位工業設計背景出身的設計師林宛珊、陳韻如所組成。相較於過去時常運用的金屬、塑膠合成物等化工材質，兩人便決定以手作、運用自然素材的方式，做為產品設計、生產的主要模式。

A.M IDEAS 第一組系列商品「藺編」（Rush Grass），講述的是苗栗苑裡山腳社區藺草編織的故事。設計師親自前往臺灣藺草學會實地了解藺草編織的技術和工序，發現手工編織藺草觸感細緻，且擁有良好的硬挺度，最重要的是藺草在經過編織處理後，摸起來十分舒服。因此決定將其運用在每日可接觸的物件上，因而有了「IPAD MINI SLEEVE 藺包」的誕生。這系列產品都是由社區阿嬤級的工藝師親手編織而成，每月限量生產，藺草經由雙手編織後扎實硬挺的韌性，內部加上超細纖維布料，可用來保護隨身攜帶的電子產品，如放置小型平板電腦及電子書，每天使用時，細緻的手感能帶給你愉悅好心情。

## 15 水波塗鴉筆旅行組
—— 穆德設計

以「東方心，西方器」的理念為初衷，穆德設計強調環保與美學之綠設計，並運用在地素材諸如木、竹、陶瓷、玻璃、矽膠、磨蕊器，期望將工藝與設計美學推向國際市場。「水波塗鴉筆旅行組」包含水波塗鴉筆、圓木筆盒、木質磨蕊器，是提供旅行時塗鴉紀錄的好工具。

水，是所有生命的泉源，也是生命所組成的重要元素之一。穆德設計以「瓷」本身的特有質感呈現出水流的紋理，筆桿質地溫潤如玉，筆身的凹凸處正好符合人體工學，握感舒適，且在手寫過程中，手溫能傳達至筆桿帶來全新的塗

鴉體驗。製作時「瓷」需以高溫1260度燒製，再以吊燒的工法控制變形量在公差內，穆德以自行開發的金屬筆元件結合陶瓷工藝，試驗的結合不良率高達60％，在量產上有極高的難度。筆盒與磨蕊器選擇以山毛櫸製作，能保護筆身，並提供削筆尖機能。

衣著時尚

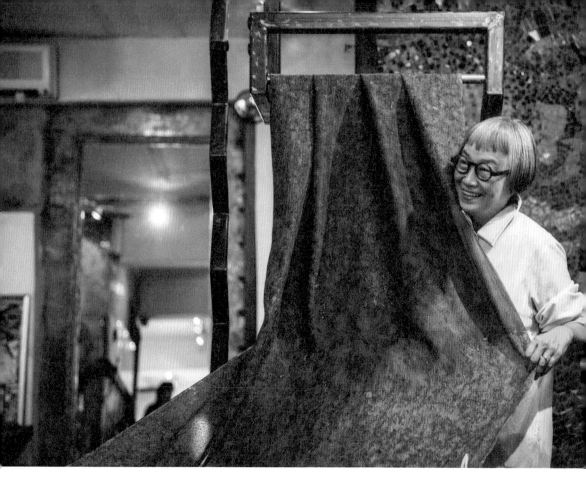

# 與時並進的精湛手工服
# 賦予衣著未來風格

SophieHONG
品牌創立人 ｜ 洪麗芬

## 洪麗芬 (Sophie HONG)

服裝擺著是藝術，穿著則是創作，融合東西方文化特色，秉持服裝是一種實用的藝術品、因著適合各種人的理念，讓每個人能在流動性十足的衣著裡，與生活共同變化。

自創品牌以來，運用自古老工藝湘雲紗的材質創新——「洪絲 HONG Silk」，作品由巴黎時尚博物館 Musée Galliera、泳池藝術與工藝博物館 La Piscine 永久典藏。2010 年以 Sophie HONG 為名於巴黎古蹟宮殿展店，同年接任經營信鴿法國書店，2012 年因推廣臺法文化交流之貢獻，獲頒法國國家功勳騎士勳章，並受邀將於 2020 年至法國泳池藝術與工藝博物館舉行創作個展。

位於臺北信義路巷口的洪麗芬工作室，整棟公寓碧玉綠磁磚滿佈，小院裡梔子花和玉蘭花在向晚鬧區的僻靜一角，飄出若有似無的芬芳。

鏽鐵片焊在破碎水泥牆面、嵌在建築的稜稜角角，落地玻璃門上的鋼筋竄生，以堅硬而柔軟的姿態迎接每一個人。一如洪麗芬喜愛的湘雲紗，外型硬挺卻輕柔無比；也似洪麗芬，總在兩相對比之間優遊，溫柔地拾起傳統工藝再揉和個人創意的衣著設計，目光堅定、無畏無懼地踏上國際的舞台。

融入藝術文化的服裝設計眼前的視覺衝擊直入心底，不僅是讓眼睛感受，更以豐富多變的材質質感，吸引人去觸摸與感受。琳琅滿目的各式創作，從焊接鋼筋到造型織品，襯托著

主體的服裝，讓整個空間彷彿就是一件裝置作品。欣賞雕塑美，也欣賞織品美，更欣賞人與人之間的美；因為喜歡而學習，因為需要而學習，因而碰上豐滿她生命的朋友們，生活的一切對於洪麗芬來說，就是一場無止盡的探險，所有經歷都成了創作的養分。

取自生活，學習藍染、竹編，製作金工；與此同時，碰上各界的藝術家，在九〇年代的開端，大師輩出

的年代，藝術自由無邊無界，洪麗芬和作家林清玄、羅青、音樂家李泰祥、攝影師柯錫杰、藝術家畢安生、詩人蓉子和羅門、雕塑家楊柏林成了好朋友，他們相互學習、相知相惜，每段歷程都藏有他們的蹤跡。

「看太多了，所以你會知道什麼東西能讓自己跳出來，這是很重要的，要懂藝術、要有品味就是多去看、多去聽。」因此洪麗芬能與他人有別、獨樹一

01 工作室大門上的鋼筋，如同恣意竄生的藤蔓姿態，是洪麗芬親手焊接而成的作品。

02　工作室內一扇通往各層樓的大門，是洪麗芬自己親手焊成的鐵雕塑，具獨特的透光性。

03　洪麗芬的個人工作台，小小一角堆滿自己創作和朋友的出版書籍。

04　Sophie Hong Paris 的外櫥窗，洪麗芬的「洪絲」服裝隨著輕風飄揚。

05　2010 年日本德島城博物館舉辦藍染時裝發表會的壓軸表演秀，洪麗芬以自然環保的藍靛染料，將服裝呈現更具現代化的染織工藝面貌。

幟，做為第一位在國際伸展台上打響名號的服裝設計師，更將工藝不著痕跡地注入衣著設計中，作品深厚的文化底蘊讓湘雲紗躍上國際。

做對的衣，給對的人

正巧此時工作室裡來了一位室內設計師老友，帶了兩位新朋友探訪。室內設計師隨手拿了一頂架上的帽子，在鏡子前左右端詳，另一位則套上洪麗芬設計的湘雲紗長外套，問著怎麼搭配？

「怎麼配都可以，除了懂得欣賞工藝的美、時尚和美學，最主要還是個人所散發的質氣。」洪麗芬笑著回說：「創作不是只有畫出設計稿等，創作是在你自己身上，你要了解你自己，你的需求是什麼。」

洪麗芬爽朗地笑說，工藝融入在生活中，難以劃分彼此，一如她生命中創作的位置，不僅止於天馬行空的談論，她將想法落實為立體創作，體現在工作室中與服飾上。也就如她的設計，不僅是要穿得漂亮，更代表的是一場融入整個文化的表演創作。

黑色，也創造出栗棕、棗紅、薑黃、藏藍等多種色調，再加上皺褶紋理，簡潔剪裁、式樣時尚且舒適。

國工藝生產出難以置信且獨特的色彩。洪麗芬再以絕妙的現代設計手法，透過剪裁、縫製，讓柔軟的布料織品如雕塑般地呈現或幾何、或疊加、或如摺紙的立體設計，我們也得以看見傳統與當代性可以如何完美地交融入生活場景之中。

在洪麗芬的服裝秀裡，時常看到木屐的蹤影，也是她最常使用的配件，直豎高起的木腳，穿著如走在舞台上，極富戲劇張力，再加上手工編織帶子，與湘雲紗材質的服飾氣質相近。「棕蓑木屐是一項非常美的工藝，到現在都找不到需要修改的地方。若做得完美，工藝是可以成為經典的。」工作室響起她腳下的喀喀聲，活力十足地穿梭各角落。

### 在對的時間，穿對的衣服

在巴黎時裝週的街頭，法國青年們身著時髦的服裝，踏著傳統木屐，拿著手機講電話，或者倆倆並肩逛著街，演繹生活的日常。衣著輕柔的材質是來自嶺南的古老天然染染布工藝湘雲紗研發而來的「洪絲 HONG Silk」，具有涼爽不貼皮膚、易洗快乾、輕薄不易摺皺、柔軟而有身骨等特色，除了傳統的一件件襯衫、棉襖、寬褲、編織背心和大衣在陳列架上暖暖地閃爍著幽微光澤，這些外觀硬挺、摸起來卻又特別輕盈柔軟的布料，使用天然礦植物染，再根據古代中

> " 工藝來自個人生活經驗的累積，它是無所不在的。 "

**Sophie HONG Taipei 旗艦店與工作室**
台北市大安區信義路二段 228 巷 4 號
+886 2 2351-6469
www.sophiehong.com
週一～週六 10:00 - 19:00，定休日：週日

**Sophie Hong Paris**
Palais Royal, 3, galerie de Montpensier 75001
Paris, France
+33 9 54 73 32 50
週一～週六 10:30-18:30，定休日：週日

## Q&A

### 對你來說，工藝是什麼？

《中國工藝美術大辭典》紀錄了幾百種工藝，其實簡單來說就是「工」跟「藝」兩樣。想辦法用自己的雙手、思考創作，或是將舊的東西，拿布條編織、打結，加上個人審美。而藝的美，質好不好，又是另外一回事，每個人都有自己的美感、選擇的造型材料、顏色，以及做到什麼程度通通包含在裡頭，我想這些都是工藝。

### 曾接觸過什麼樣的工藝與藝術薰陶？

小時候跟著哥哥姊姊逛廟會、看布袋戲、觀歌仔戲，下課後就跟著去爬爬樹、抓金龜子，小學時美術老師謝榮藩，給了一盒粉臘筆就代表學校參加校外比賽，蕭如松是高中的美術老師，廖德政是實踐服裝設計科的服裝畫老師。這些成長過程的親身文化體驗，都一點一滴積累成為日後創作的靈感與基礎。除了湘雲紗工藝技術的鑽研，更為了開發藍染系列，和藍染專家馬芬妹學習。

受到香港雕塑家李福華「非圓非方」系列影響，以及前文建會副主委劉萬航造詣深厚的金工作品啟發，創作曲線型金屬雕塑。更抓住了機會和張憲平老師學竹編，和邱煥堂老師學習陶藝，生活和品茗等，凡此總總。

### 時尚與工藝之間的關係？

我從傳統工藝中學習，我做的是當代創作，思考未來、永恆。時尚引領未來風格，工藝積累傳統文化，揉合兩者的衣著設計乍看衝突，但其實傳承工藝絕非全然地複製，而是透過深入了解、汲取精華，進而自由運用、創新，成為創作的靈感和素材，將工藝不著痕跡地注入時尚的框架，以無可取代的文化細節形塑經典永恆，在選擇美麗服飾的同時，也在選擇其蘊含的價值，更是自我風格的表現。如此一來，才能讓工藝與時俱進地發展、延續。

不論是動手做工藝，或者穿著搭配，洪麗芬都建議要慢慢學習，多多體驗，看鏡子裡頭的比例對不對、給自己一些自信，並且嘗試理解每個工藝背後的文化歷史，讓工藝得以透過日常生活，與時俱進地保留下來。

工藝風

美好生活實踐法則

Tip 1

**有機造形提供造型變化生命力**

工作室內幾張舊吧台椅繃上紅色新布，做成展示桌的桌腳，上頭穩置放著作品集，亦可根據其他使用需要機動性地將椅子抽出使用。一旁的衣帽架同樣是洪麗芬親手焊成，伸展出的鋼筋枝椏上頭疊放著各色呢帽。簡潔俐落的呢帽，藏著諸多小細節，有多色相接，宛如呼應鋼筋鐵條的滾邊，彈性而柔軟的材質，可按照喜好、場合正反穿戴，搭配不同的穿著和髮型；也可任意凹折修飾臉型，創造出屬於自己的風格。

## 手作精神
## 打造出材質風景

工作室是藝術家、創作者激盪創意、汲取靈感的場所，嘗試利用不同媒材和工法，諸如雕塑、金工、染布、木藝，乃至改造老件，將想法落實，不放過任何動手學習的可能。一九九二年進駐的工作室，洪麗芬一開始便決定將院子圍牆全部打掉，換上一個個鐵鏽色焊接鐵門，金屬藤蔓的造型，如同蔓生植物般攀附於建築之上，成為庭院中的另種自然。而室內往地下室的護欄，彎延的鋼筋與水泥塊，再覆上一片透明玻璃，讓各異材質彼此自由對話。

## 跳脫框架的材質創意

進門入口處一綑綑「洪絲 HONG Silk」布料，是二〇一一年台北世界設計大展「辦桌系列」，於南港展覽館展出的作品，上頭置放著以洪麗芬為造形的布袋戲人偶，也就成為一個時裝設計師的展示台，宣示著創意者的存在與其所接受的文化薰染。親手創作的每個細節都是工藝，留下來的每一處、曾接觸過的技藝，都將傳承文化，並成為未來創作的養分，讓空間富有生命力，得以流動。

## 空間的流動性對話

工作室另一端的窗邊閱讀書區，一座巨型雕塑吸引目光。這是一團由建築工地拆除取回的廢棄鋼筋條，使用怪手輔以創作，在自然光的照耀之下，展露不凡的姿態。洪麗芬說不管是整體的造形，或是紋路細節都時常帶給她靈感，就像她指上與鐵條造型如出一徹的銀戒雕塑。

書架旁一盆綠色植物置放在一張椅腳造形漂亮的老凳子上，不僅將自然引入室內，也與前頭斑駁的造形椅子，構成一個自然舒適的材質空間。

Tip 4

---

Tip 5

## 古道具的實用性改造

更衣室常見的金屬置物櫃，重新上金屬漆，選擇搭配性高、隨性自然的銀灰色，並將其翻轉橫躺，底部加上四個輪子方便滑動。重新加上的支撐橫桿成了衣架，而厚實優雅的門鎖向下開啟，有深度的多格櫃，便能收納、展示、分類各式各樣的絲巾、帽子等配件，上方的平台即是好用的工作桌。

工藝，
讓藝術注入了生活

音樂家 ｜陳郁秀

陳郁秀

1949 年出生於臺北市，自幼學習鋼琴，師學張彩湘教授。十六歲赴法留學。1975 年獲國立巴黎音樂學院鋼琴、室內樂第一獎畢業。1976 年返國任教於師大音樂系至 2004 年退休，在校曾任音樂系主任及所長、藝術學院院長。1993 年創辦財團法人白鷺鷥文教基金會。2000 年起陸續擔任文建會主委、總統府國策顧問、外交部無任所大使、國家文化總會秘書長、國立中正文化中心兩廳院董事長等公部門要職。2016 年接任公共電視董事長。

指尖輕觸在黑與白鍵如迴旋舞的鋼琴藝術家，是陳郁秀一輩子的志業，如同教授、主委、董事長等頭銜，為深深嵌入大眾印象的名片，做為一個鋼琴家，不單指努力練琴，還需要思考音樂對自己的意義，自幼習琴又在十六歲赴法留學的陳郁秀，對於美學有多過常人的敏感性，來到南海路上的臺北當代工藝設計分館，我們一同走逛欣賞「竹跡——當代國際竹藝展」，竹工萬般姿態喚起她的童年記憶，那是一段充滿美學薰陶的成長生活。

爸爸是讓她愛上工藝的啟蒙者

曾經在一次著名畫家父親陳慧坤的九五回顧展，當時任職文建會主任委員的陳郁秀特別請了一天休假幫父親整理文物，翻出了她留法期間，父親寫給她的數百多封書信，父女情誼亦師亦友，令人動容。

「幼年時我經常陪我父親去寫生，那環境多半有茂盛的竹林，還記得人類首次登陸月球的那年嗎？我父親用竹子作了一顆月球，再用紙糊成燈籠，那是我元宵節永恆的溫暖記憶。」

當站在法國竹裝置藝術家羅倫‧馬汀—洛（Laurent Martin-Lo）的作品下，裝置藝術作品宛如雕塑品，其曲線與張力如同一首美妙樂曲的動人旋律與共鳴，更如小宇宙一般有銀河系和各星球的軌跡，讓陳郁秀想起那段與父親一同創作竹藝童玩的往事。

纖維創作的細膩度、竹融入生活的當代設計，讓臺灣竹藝一直在世界的尖峰地位，陳郁秀多年來常委託友人從東部帶來手作的竹筷，她酌於潤白米粒用竹筷送入嘴邊的質地，「那種觸感就是不同於一般筷子，飯嚼起來特別好吃！」

對於「食器」，陳郁秀格外講究，是畫家父親與音樂教師母親自小教育出的餐桌美感，做工精巧的食器所費不貲，陳家人從不怕孩子摔破，破了就再買，食器能盛出食物美味，完整一個「家」的美學舒適圈。

傳統工藝家以材質創造經典，新銳工藝家則用創新重繹材質，陳郁秀常用「手滑」來調侃自己愛買工藝品的衝動購物習慣，她強調工藝即生活，將生活所竹藝術創作的精神性、竹

02 設計師吳貝德將工藝技法脫離傳統思維的束縛，解構後重構，採用積層竹片為材，並以自行設計開發的壓克力 LED 燈片做為竹片間的定位卡榫，LED 燈順著竹片曲線和弧度分布在中心球體結構面，不只是設計「光的模樣」，更是塑造出「光的空間」。

03 「領結椅」的設計師林靖格曾向邱錦緞竹工藝大師學習竹工藝，利用竹材的彈性特質，彎曲成時尚感的流線造形，並具有收納、通風等功能性。

需化為藝術之形，整個家的精神就會「豐盈」起來。二〇一七年六月，臺灣工藝精品參展「東京國際家居生活設計展」（Interior Lifestyle Tokyo），以運用天然手工藍染製作的「藍染餐墊」、用陶瓷搭配具手感且優美的擂棍展現好客之禮的「擂茶搗組」、將傳統鐵窗花飾融入日常器皿的「巷弄風景」、藺草編織和陶瓷結合的「陶蘭燈」、以臺灣產的天然竹為材料，運用設計巧思，打造出「無盡」、「飄」、「簍燈」以及「領結椅」等時尚家具用品，讓人耳目一新……，皆為陳郁秀口中「工藝與生活與時俱進」的臺灣工藝趨勢驗證。

張愛玲說：「衣服是一種言語，隨身帶著一種袖珍戲劇。貼身的環境——那就是衣服，我們大家正住在大家的衣服裡。」一直以行動支持臺灣時裝與珠寶工藝的陳郁秀，認為臺灣服裝可以創造未來，「臺灣有很多元的文化歷史，都是珍貴的創意來源，時裝設計師靈活運用在地特色、人文歷史背景，將之融入流行設計元素，都是臺灣時尚設計師進軍國際的厚實基礎。」身為鋼琴家，陳郁秀不習慣佩戴戒指，更不得穿戴長項鍊影演奏，在她富有景物色彩表現的衣著上，「胸針」是她最鍾愛的工藝主角。

珠寶，是陳郁秀生活中聯結最深的工藝。「我有一只盛開的蘭花胸針，以貝殼與紅寶石作為主要質材，我打草稿、讓阿良（陳俊良）幫我畫出，再請曾郁雯幫我設計，

衣著時尚，讓氣質發光

我有不少胸針都是這樣誕生，之前去澎湖買到的大珊瑚，也經過雕刻成了舞蹈女伶的衣裙樣式，別在衣服上，「一整天心情就特別好。」陳郁秀認為生活與工藝如同骨與肉，一同隨時代演化，臺灣沒有所謂的工藝飛躍期，有的是源源不絕的年輕能量與創意。

## 藝術與量產的拉鋸

工藝與生活密不可分，將藝術進駐到每一戶人家更是臺灣工藝的精神，然而複雜度高的工藝精品難以量產，不容易普及，該如何受到更多關注？陳郁秀提起之前受到竹編工藝師邱錦緞的靈感激發，當時邱錦緞苦於純手工竹編過於精細，一年作不了幾張椅子，後來與日本設計師 Nendo 合作誕生「鐵竹椅（禪椅）」，不鏽鋼材質便於量產，又不會犧牲工藝的藝術層次，除了邱錦緞的跨界亮點，由德國設計師康斯坦丁‧葛理奇 (Konstantin Grcic) 與工藝師陳高明合作之「43」（懸臂椅）、由設計師周育潤及工藝師蘇素任合作之「高竹凳」……等等，都為未來傳統工藝創作者示範成功轉場的極佳案例。

探討工藝品的當代設計性，陳郁秀認為日本和法國等國家都有值得臺灣借鏡之處，例如日本當代代表性竹藝師本田聖流與中臣一，師生作品表現日本職人縝密工藝技巧，並具流線及結構性律動；另設計師菲利普‧史塔克 (Philippe Starck) 設計扶手椅「Costes Chair／竹製特別版」、倫敦設計師葉偉榮 (Kenyon Yeh) 設計「Jufuku Stool」等，是將工藝與設計兩相加乘後，激盪創作上的全新火花。

國立臺灣工藝研究發展中心
臺北當代工藝設計分館
臺北市中正區南海路 41 號
02-2388-7066
taipei.ntcri.gov.tw
週二～週日 09:30 - 17:30，定休日：週一

"臺灣工藝精品能讓家提升幸福溫度，還可點亮閉塞的腦袋，帶來美好靈感。"

## 對「生活選物」有何關鍵要素？

如果是為了觀賞，「有感」必然是第一要素，依據個人不同的審美觀來定，並沒有標準答案；而若是為了實用，那絕對要在觸覺上有共鳴，因為那將是生活靈感的泉源。我舉個例子，名導羅伯特．威爾森（Robert Wilson）曾經被扣留在我國海關，我去接應他時發現他帶了許多古文物來臺，那全是他的寶貝，一抵達兩廳院的臨時辦公室，他便把這些寶貝一個個擺設好，每天觸摸它們，據說那些偉大劇本靈感就是這麼來的。所以我認為工藝品放在一個空間，就代表著生命，有生命力地傳達一些劇情，讓使用者產生互動感。

## 一般人可以從哪些細節來欣賞生活工藝？

工藝是全民的美學教育，不是美術課，唯有多看、多用、多學著去感受美，才會累積鑑賞力。我十多歲開始雲遊歐洲，即使是歐美國家作品也有他們的「土味」，但並不老土，若用世界觀的眼光看臺灣設計，也能從中獲得美妙的靈光，像是國立臺灣歷史博物館看來像是現代建築，其實卻是以「渡海」（館前水池）、「鯤鯓」（水舞台）、「雲牆」（太陽能光電）、「融合」（漢人合院紅磚與原住民干欄、石板屋建築）四個臺灣意象為設計核心。工藝品亦是如此，若只是經過而不停駐思考，感動就不會打入內心。

## 臺灣工藝最大魅力？

簡單一句：實用兼具美感。金門酒廠有聞名中外的高粱酒，品牌老卻年年創新，推動多次藝術家彩繪金酒，幾場酒瓷瓶上舞文弄墨，揮灑創意的藝文盛事，帶動了金酒的新價值，也活化出幾分雅趣；而馬祖酒高也找來臺灣知名藝術家繪畫瓶身，由台華窯燒製，以《韻藏》為名在台北 101 展出，一瓶賣出高價 101 萬元，皆是臺灣工藝極高的實用藝術表現。

文化就是生活，連結食衣住行育樂，自幼赴歐念書的陳郁秀浸潤了開放的美學底蘊，她不只對音樂和文化有極高追求，更將工藝融入到日常生活，在在工藝中心的歷次展出典藏中，不乏陳郁秀喜愛的設計理念與創新結構，為日常帶來一次次的文化激盪。

陳郁秀's

## 工藝風 美好生活實踐法則

Tip 1

### 善用材質特性

孟宗竹為臺灣特有物產，量輕質優，三至五年即可成材，以熱塑烤彎加工成型，既堅韌又環保。康怡茜設計的「双囍竹座」，以孟宗竹成形，造形上取中國字「双」字，字形及字義双重設計意涵。

## 融入當代生活

設計團隊黑生起司的「擂茶組」，由陶瓷製成，搭配具手感且優美的木棒，研磨調勻各種粗糙的藥草和香料，是便於自行混合的當代料理工具，能體驗客家文化如何從聊天中，搗出一杯屬於自己的好茶與休憩時光。

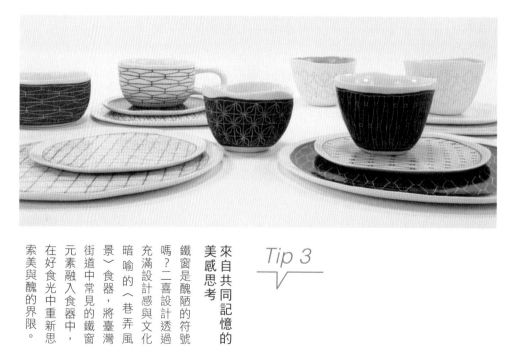

## 來自共同記憶的美感思考

鐵窗是醜陋的符號嗎？二喜設計透過充滿設計感與文化暗喻的〈巷弄風景〉食器，將臺灣街道中常見的鐵窗元素融入食器中，在好食光中重新思索美與醜的界限。

添加藝術性的生活工藝

陳郁秀對於紙和筆有工藝追求，臺灣以領先世界的竹工藝添加藝術性，竹采藝品公司打造極富手感的竹節筆〈寫竹〉，引人收藏的渴望。

Tip 5

以燈光凸顯作品的線條

由褪色竹片、鋼環與鋼鉤、釣魚線材、鉛錘、瓷珠組合的作品，竹子的姿態和陶球在空中和諧地書寫出法國藝術家羅倫‧馬汀一洛的簽名，不僅成為空間中的美麗線條，也在白色牆上勾勒出一道美麗的影子。

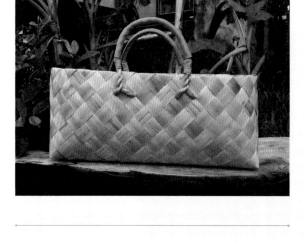

生活工藝
選品

藺草、苧麻、月桃、織染、皮革、木材、石玉、銀、銅、白鋼……，從植物纖維到手染布料，從自然石木到貴金屬，工藝創作者們，用充滿態度的理念，結合傳統與創新的工藝技法，帶給我們意想不到的時尚驚喜！

## 01 月桃編織包
—— 一粒工作室

編織在阿美族傳統生活裡，是重要的文化象徵，代表著祖先傳承下來的智慧與生活的美學，從傳統的織布到月桃編織，一粒工作室創辦人高梅禎「ʔʔʔ」，透過不斷的研發創新及學習，巧妙地運用臺東在地植物中最具有韌性的月桃，結合其他異材質，與布料、皮革，開發創作成各式各樣的作品。

生活智慧，一編一折織入對大自然的敬意，織入重要文化內涵。一粒工作室一直以環保的概念推廣月桃編織，善用大自然的資源，同時建構永續經營的方式，創作背包、手提袋、椅墊、記事本、杯墊、餐墊、隔熱墊、帽子、燈罩及草蓆等用品，讓人們的生活回歸最真誠質樸的原始觸感。

月桃編織光是備材的前置作業即十分耗時，ʔʔʔ以雙手將祖先傳承的

## 02 拍瀑拉公主大項鍊

—— 四蒔候纖維創作工坊

「四蒔候」與弘光科技大學文化創意產業系師生合作發行的「拍瀑拉公主大項鍊」（由廖倫光博士研發設計，文創系學生製作，授權四蒔候行銷推廣），入選二〇一六年臺灣優良工藝品評鑑，為微型工藝品牌合作模式注入強心針。

拍瀑拉公主項鍊選擇臺灣的五色泥染為元素，以類似非洲日曬之定染法，外觀設計採臺灣平埔族三排大項鍊的意象。位於大肚山地區的帕瀑拉族，部落貴族公主的奔放情感，熱鬧的原始文化、自然生態、串珠編綁的手藝，透過捲布的造型與配置，活潑生動的原住民氛圍跳躍於前。具歷史氣氛與地方感的泥染工藝，同時展現染、塑、編、結的功力與趣味性，泥染所需用土，並未開挖自然土層，而是有限度的取用收集夏日大雨沖刷的紅色泥濘

與廢土，透過高溫窯燒後，呈現多樣的色澤變化，且泥染具抗日曬且耐高溫、及耐久用等優點。

## 03
### 藺結
### —— A.M IDEAS

**A.M IDEAS** 系列商品「藺編」，運用到藺草的部份，都是由社區中阿嬤級的工藝師們親手編織而成，因此每月限量生產。期許透過產品設計傳承傳統手作工藝，選擇對環境友善的材料與製作方式，小量客製，尊重且善待地球。

用藺草製成的領結「藺結」，即是以傳統藺編手工藝混搭異材質，製作時需先將草枝析成三份，而後運用「壓二」編法細心編織。藺草編織技法「壓二」即是上方一根草，下方兩根相互交錯編織，編出來的紋路似「人」字，密度高也耐用，不論身著襯衫與否都能佩戴，輕鬆展現個人自慢樂活的態度，出席正式場合或是參加休閒派對，都能成為眾人矚目的焦點。

## 04
### 純粹白苧麻包子束口袋
### —— 木質線

由林貴生與余宛庭共同組成的「木質線」工作室，既手刻木質生活用具，也鉤織棉麻生活織物，也有結合兩種媒材的複合式創作。在餐桌前，書寫時刻，隨身肩上的鉤織包，都可以看見「木質線」的身影，他

## 05 晨曦手工木框眼鏡
—— 目曦MXI眼鏡

眼鏡是靈魂之窗的外衣，好比人各有不同性格。但市場上卻充斥著設計統一、可大量複製生產的膠框塑料眼鏡，「目曦MXI眼鏡」林宸毅運用臺灣豐富的自然資源，以眼鏡結合木、石為材料，讓獨一無二、自然天成的木石紋理，賦予眼鏡不一樣的生命力與個性。

沒有一塊木石紋理相同，目曦的手作眼鏡也是如此。透過獨家的「層壓工法」及「樹脂膠合」的工藝技術，每一副眼鏡都須經過大量手工打磨拋光，這樣的材質特性與「緩慢」帶來的價值，造就它的獨一無二。當人們挑選眼鏡時，彷彿在與它對話。木頭與頁岩是有生命的，隨著使用者的使用方式不同，不時擦拭及撫觸，它會吸附手中的油

脂，顏色變深，或者光澤變亮、變暗，以時間客製化出專屬於自己的品味。

織出的「純粹白苧麻包子束口袋」用四號鉤針勾出的「木質線」用四號鉤針勾吸引力。「木質線」，對創作者而言具有強大的澤的白，是純粹而帶有光布。苧麻的顏色，是純粹而帶有光原住民長久以來，都使用苧麻來織易染色，為重要的紡織作物，臺灣自莖部韌皮纖維，帶有光澤、耐霉、苧麻有著不輸亞麻的強韌特性，取

在不同時間的陽光下，會形成灰與白或是黃與白的層次；圓筒束口造型，簡潔且方便使用；黃麻或亞麻的束繩，帶有陽光清新的味道，綴以手工細細修磨的臺灣檜木扣，細節處圓潤，色澤暖黃，使用時散發的精油香氣，為純白的苧麻包注入靈魂。最後線尾的細節也不放過，鉤織出的小球圓潤結實，在使用與視覺上加分不少。

們努力持續用木質及織品的溫潤，帶給大家美好生活的體驗。

## 06 木目金對戒系列
—— 草山金工

從槌紋、敲字、焊接、拋光，金工是一門古老傳統技術，也是一份細細雕琢的體貼心意。位於臺北陽明山腳下的天母街區草山金工，創立十年來總是鏗鏗鏘鏘地伴隨著師生歡笑的創作聲響，不斷創作出溫暖質地、信念動人的金工工藝創作。「木目金對戒」系列中，「Mokum Gane 木目金」，源於十七世紀日本封建時代的刀鍔製劍技術。技術上是相互堆疊兩種以上金屬板材至十六層，升溫至共熔點達成接合，後續經由敲花、刮削、扭轉等金工技術，顯出木眼、水波、櫻花、十字星等獨一無二的金屬紋理。「一對戒指」是

古老雋永的約定信物，草山金工以厚實的工藝美學涵養，誠意手作，創作獨一無二、無法再製的木目金紋理，在指間閃耀如星光，以此堅守伴侶間的約定。

07
—— 藺編草帽
—— 藺子

苗栗縣苑裡獨有的三角藺草，因為具有莖部柔軟、韌性強、不易斷、吸水性強的特性，加上可以除濕、除臭的功能，成為當地傳統手編工藝的優良素材。位於此處的「藺子」工作室，其作品乘載著編藺人掌心的溫度以及不放棄理念的堅持，「所有的藺草作品都是我們的孩子，希望他找到一個新的家，大家會好好珍惜他，像家人一般對待他。」扎實地完成每道工序，只為傳達臺灣農村傳統技藝之美。

以藺草製作草帽，傳說最早起源於清朝，日據時代更外銷到世界各地，藺草不會扎皮膚，吸濕又通風，十分適

合做為夏季配戴的帽子，一九三〇年代，每年的出口銷售量甚至高達十幾萬頂，深受日本人的喜愛。編製前須先挑選長度適中的藺草草料，再剖析成三條細的草料、揉草，編織一頂帽子至少要花上三～五天的時間，過程中還要注意濕度，才能增加韌性，根據需求變換編織的花樣。帽子粗胚完成後，要整燙收邊，最後用機器壓製成特殊的形狀，再綁上各種顏色的緞帶、布料帽帶，才大功告成。

由多位留學歸國組成的臺灣設計師團隊「翼 飾界 WING Jewelry」，作品顛覆鋼飾幾何面貌，在白鋼簡約沉穩、含蓄內斂的金屬質感之外，賦予其溫潤而豐富的東方表情。作品「蘭亭暢敘 行書系列」作品靈感來自被譽為「天下第一行書」王羲之的《蘭亭序》。設計師嘗試以金屬線條來表現書法的律動，將書法中的轉折韻律轉化為金工原型，把傳統的書法與現代工藝聯結，挑戰最堅硬難以處理的白鋼材料技術，一筆劃到底勾勒字體型態，一氣呵成，線條流暢自由、形態立體優雅。並令人驚艷的是製造上毫無一般模具製造受限與鑄造沙孔的問題。巧心設計加上精湛工藝技術，獨特優美的風格，獲得金點設計獎和文創精品獎之肯定。

## 09 有魚型帶絆的提包
—— 許淑昭

許淑昭，一位秉具傳統與現代的全方位皮革藝術工作者，用作品作為人生的記事結繩，挽留即將消失的現在，在使用時每每能喚起一些溫暖的記憶，這正是激發她不斷創作的誘因與力量。

染。以單線雙針純手工縫製，每個落針處都是精算後的定點，在頂部與底部皆以多層牛革堆疊成的革板製作，可承受壓力與支撐形體，獨特細緻的磨邊，手感溫潤且經久耐用。

一個將五金配件降至最低限度，可自由收納的手把與可貼近人身微彎弧度的提包，是許淑昭在設計「有魚型帶絆的提包」時最初的構想。因此除了拉鏈外，整件作品純以單寧酸植物鞣革（牛皮革）為素材，耐心地多層均勻的手，

## 10 豐濱系列
—— MANO 慢鏝

當量產的工業品充斥，城市裡的速度讓人忘記了生活的本質。由金工創作者謝旻玲和陳郁君所創立的「MANO 慢鏝」，即是希望讓人放慢腳步，重新省思人與人之間的關係，和與自己的手及內心的連結。

旻玲將這些礦石加以研磨、設計，並結合使用她最喜愛的「銀」，用減法的概念，將手裡的金屬一點一點的剔除，讓重量越來越輕，使原本厚重冰冷的金屬，也漸漸地透出了微光，與玉石相互輝映閃爍不已。

二○一三年為參與「玉質臺灣」展覽所創作的「豐濱系列」，為謝旻玲之創作，她從德國學成歸國後，在一次的花蓮之旅中，發現臺灣東海岸孕育著豐饒的寶玉，從山礦、溪流、出海口，處處都有他們尋礦的蹤跡。這些來自花蓮的美石，透著微光，彷彿能看見它們一生一次的生命軌跡。謝

## 11 鋁金屬首飾創作系列

—— 江枚芳 Mei-Fang Chiang Metal Arts

江枚芳長年在當代金工的領域裡耕耘，學習各種金屬媒材與相應的工藝技法，尋找材質對於自身創作的意義。

近年來，江枚芳全心發展以「鋁」金屬為媒材的首飾創作，她認為「鋁」是一種很親切的材質，日常生活中隨處可見，對首飾創作者言，它沒有傳統貴金屬的包袱，但也要挑戰一般人認為它「不精緻、便宜」的既定印象。

江枚芳以「陽極氧化染繪」技法，結合彎折、卡扣、縫合、卯釘等方式做為創作語言，將其對於生活、自然萬物的觀察體會，轉化在原本蒼白生硬的鋁材上，成為色彩繽紛、纖細、具有生命力的創作。

除了大型純藝術創作如「彼岸」系列（榮獲二〇一五日本伊丹國際當代首飾展獎），也同時進行一系列的商業創作，作品中蘊含著對於使用者的體貼思維，因鋁材質輕巧，搭配一釐米以下的不銹鋼線做為背針，更適合佩戴於衣服上，如「折葉」系列中的胸針，別於胸前，不會傷害衣料，穩固又有彈性，移動時飾品隨之微微搖晃，呈現另一種穿戴美感。

## 12
## —— 有機體系列
## 覓研

「覓研」的創作靈感皆來自生活周遭，「有機體系列」便是由親手種植的多肉植物作發想，有感於植物在生長過程中，會因環境、光線、水分等介質的差異而改變樣貌，好似人在成長過程中，因接收不同的資訊和衝擊，塑造出各樣人生分歧點，終而成為具有不同思想的個體。

「如果你是一顆種子，你會想要長成什麼樣子？」為了表達個體的差異性，特地選用空心玻璃球表達「留白」，為觀者保留空白，間、投射自身想法。

運用蠟雕、金工、焊接和膠合工藝技法，將一支支向外延伸的銀針輕巧地結合透明玻璃球，「以微小分子構成的人，和自然生物一樣都是有機的」，希望藉由此系列飾品，呈現配戴者如同每株植物般，獨一無二的本質。

## 13 生命的素描本系列
—— INSENSE 粹 黃淑萍

「INSENSE 粹」品牌創辦人黃淑萍，對美術工藝一直以來有著深切的熱愛，「工藝」之於她，是一個命定的相遇，也是身心安置之所。「皺金法」是一種古老的金工技術，製作方式是將金屬多次退火酸洗，並以適當之火焰熔燒，可使其呈現豐富而自然之肌理。多年來，黃淑萍投入許多時間在此技法的精進上，而現在，它已是黃淑萍在創作上的一個特殊語彙，適切地表達出創作者想傳達給觀者，關於純粹之美的想望。

從萬物的微觀之中見到生命之美，即是「生命的素描本」系列的設計概念。岩石、花朵、樹木、貝殼各有獨具的

造型與美麗的肌理，若是我們看得更加地細微，便能理解萬物沒有不美之處。「一沙一世界，一花一天堂」草、石樹、木，雖然不言語，豐涵的生命力卻令人們靜默沉思，在微小的砂中也可以領略到無法度量、無遠弗屆的生命力量。

## 14 藍染創作圍巾
—— 自然色染工坊 湯文君

「自然色染工坊」創辦人湯文君的近期藍染圍巾創作，選用絲與棉混織而成的絲棉圍巾，觸感柔順飄逸，厚薄適中，適用於一年四季，製作運用型糊染的技法，從型板圖案的設計到染色都精心規畫，呈現優美的花卉圖案。

「紛飛圍巾」為花滿花的布局，加上由淺到深藍的美麗漸層，讓整條圍巾擁有豐富的變化，在使用中走動，當圍巾隨風飄動，尤如身處櫻花紛飛的櫻花林中；「梅香圍巾」上，一朵朵於冬天嚴寒中、大肆綻放的美麗的梅花，與背景細膩的漸層藍，披掛時氣質優雅顯現無遺。

## 15 ── 豐收漁夫系列
### ── 糸島織物 Mee.textile

糸島織物 Mee.textile

「糸」漢字的本意均與編結與簡約的袋體結絲線、紡織、布匹有關，合，轉換漁網的既定印象，一方面可以將庶民工藝帶入生活，也是用另一種方式呈現出臺灣的海島特性，讓觀者聚焦於臺灣之位置與文化。透過無法大量複製之特性，讓包款成為一個很酷的配件卻擁有溫暖之心，有別於制式化商品，反思自我根本之「慢時尚」。「兩用豐收漁夫袋」包體為布製，為雙面袋，可隨搭配變換不同風格；「皮革豐收漁簍袋」包包則為皮革製品，隨著時間會有不同的色彩變化，天然的染色增添時間的故事。

創辦人畢業於國立臺南藝術大學應用藝術所織維組，發揮其藝術背景的創作能力，將工藝帶入時間感受，成為溫潤美好的手感織品。「我們期待讓人們喚起對織維工藝的興趣，它不僅僅只是裝飾的手工藝或服裝形式，而是對於日常生活的藝術美學與感知。」

臺灣是個海島國家，糸島織物在「豐收漁夫」系列作品中，以製作漁網的技法，使用麂皮布操作漁網結，將美麗的故事。

16 原生・臺灣系列
── 爆炸毛頭與油炸朱利工作室

爆炸毛頭與油炸朱利工作
室主持人洪佩琦與曹婷婷
認為可以透過物件、家飾、
首飾等生活藝術品來呈現
金工的各式風貌，同時也
向大眾推薦國內外優異的
金工創作者。自二○一一
年起，爆炸毛頭與油炸朱
利工作室開始發展多系列
與本土相映之創作，是一
種創作式的紀錄也是一種
抒懷。「原生・臺灣系列」
則為其一代表。靈感來自
有感於臺灣用她的美好滋
養著人們的生長，而臺北
如盆般包容著我們的萬變，
設計者期以創作回報這一
片風光明媚。以金屬代替
紙，摺形如藍鵲，停駐在

公園樹梢，或人們的指上、
胸口前，像是一枚不會被
雨淋濕毀壞的希望。

Taiwan Crafts Shopping !

# 生活工藝
# 品牌簡介
# ＋
# 購物資訊

不僅紙上品賞這些存在於臺灣工藝中常見的良品好物，

我們也可以在日常中支持臺灣品牌，天天擁抱好工藝，

用消費來支持工藝產業！

## 立晶窯

TEL：（02）2679-1356
ADD：臺北市鶯歌區重慶街六十四號
Facebook：立晶窯（鶯歌陶瓷老街）
購買：（網路）神農市場 Maji food & Deli、富錦樹 355

立晶窯成立於 1995 年，創辦人蘇正立為陶藝家第四代，曾任中華民國陶藝協會榮譽理事長。從早期專注於個人創作，至後期開始研發生活工藝，藝術陶以釉藥研發創造色彩流動，「玳瑁釉」、「翡翠釉」、「金彩藍釉」散發渾然天成的自然美，屢獲國際大獎；生活陶則返璞歸真，以民藝為訴求，改良自父輩的日用器皿，並手繪傳統紋樣，價格平實且實用。
→ *P.121*

## TZULAï 厝內

TEL：（02）2391-8388
ADD：臺北市大安區潮州街 33 號 1 樓（潮州 33 本店）
Email：service@tzulai.com
Facebook：www.tzulaii.com
購買：（www.tzulaiishop.com、Pinkoi、博客來

品牌「TZULAï」為「屋房裡」的臺語發音「厝內」，為以生活用品起家的高昌貿易二代許文鴻於 2013 年創立，產品承襲上一輩老臺灣的文化記憶，體現「厝內的人與事」關於每個人對家的生活和故事。設計上將傳統圖騰化為簡練的線條，或者將經典元素、色調運用至現代習見的產品，像是古早花磚圖案的碗盤、綠豆糕和芋頭糕色的筷架、洗石子材質的盥洗用具，並常使用原木材質，保留臺灣文化溫暖簡樸的特質。
→ *P.121*

## 玩美文創工作室

TEL：（02）2533-1251
ADD：臺北市中山區大直街 127 巷 17 號 1 樓
WEB：www.wonderfuldesign.com.tw
購買：（網路）Pinkoi、有 . 設計 uDesign、臺灣好、nest · 巢家居

工業設計師連國輝，作品曾多次獲獎，並參與各大設計展。產品特別強調實用性以及蘊含的文化特色，嘗試將東方傳統工藝、意象結合西方設計，工法細膩、線條簡練，並以「茶」為主題研發相關產品，像是發想自臺式便當盒可防止湯水外流、隨意拆卸特性的「品功夫茶具」，運用國畫一點透視的山水畫技法「停雲系列茶具組」，除了有好看優美的外型，還有傳統意味十足的命名，讓人想一探背後的故事。
→ *P.122*

## ＜餐桌風景＞

## 大肯曲木 Kenstar

TEL：（04）828-0785
ADD：彰化縣埔心鄉東門村武聖路 427 巷 1 號
WEB：kenstarwood.com.tw

位於彰化的大肯曲木創立於 1975 年，四十多年來以曲木工藝見長，並取得臺灣、日本、歐洲等多國的專利權，十多年來以外銷日本為主，其中餐具系列為日商會社授權在臺設計、製造，木材原料主要採用松木、櫸木等環保及寒帶林木，淺色曲木圓滑線條，上日本環保植物性油漆，色調清爽、重量輕盈。
→ *P.118*

## 良品坊

TEL：0958-727-330
ADD：臺中市豐原區朴子街 259 巷
Email：kang12377@yahoo.com.tw
WEB：www.tea-ceremony-art.com
Facebook：良品坊
才青生活藝術風
TEL：（04）2407-7883
ADD：臺中市大里區德芳路二段 15 號

陶藝家康嘉良，從高中便開始學習陶藝，畢業後於華陶窯習陶，並透過茶道與花藝體驗生活美學、汲取創作養分。2011 年成立良品坊，以做出帶給人們幸福的器物為初衷，作品取材自然景致、建築、古藝品，蘊含山水畫作的寫意，散發出古樸自在的溫暖氣息。主要創作類別有茶具、香器、花器、食器四種，曾榮獲國內各大陶藝獎，系列作品包含意象鮮明的「土樓」、有著山與雲器型的「青峰」，以及藉釉藥表現金屬材質的「墨金」。
→ *P.119*

## 雙鴻陶坊 SUANG HONG LIVING

TEL：（04）2251-0189
ADD：臺中市南屯區河南路四段 420 號
Facebook：雙鴻 Shuang Hong Living：雙鴻陶坊

雙鴻陶坊由工藝師朱啟章及李碧蓮共同成立，擅長以陶瓷和釉色描繪臺灣獨有的土地風景、恬靜自在的動物，與植物的優美姿態，引領使用者面向在地的美好，讓工藝走入生活。作品多次獲獎，其中「雀悅｜Taiwan Tit」茶具組，曾入選 2014 年臺灣工藝競賽創新設計組。
→ *P.120*

## 安達窯

TEL：（02）2679-8482
WEB：www.anta.com.tw
購買：（中山店）臺北市中山北路二段 11 巷 11-1 號
（麗水店）臺北市麗水街 18-2 號
（九份店）新北市瑞芳區輕便路 129 號
（鶯歌店）新北市鶯歌區尖山埔路（陶瓷老街）54 號
（鶯歌老街二館）新北市鶯歌區尖山埔路（陶瓷老街）21 號
（鶯歌老街三館）新北市鶯歌區重慶街（陶瓷老街後街）78 號
（網路）Creema

安達窯成立於 1976 年，起源於創辦人孫忠傑有感於青瓷釉藥可變性很大、燒造困難以致常做為高價的藝術品，屬於藏家精品無法日常使用，進而投入研發釉藥技術、多次實驗達十五年，終成功大量生產近乎失傳的青瓷，乃至定窯與汝窯的器皿，兼具美觀和實用價值。外型設計上主張「做有特色的陶瓷，展現臺灣之美」，將櫻花鉤吻鮭、黑面琵鷺、野百合、蝴蝶蘭等臺灣的動植物，以及原住民文化化做圖案，成為富臺灣味的生活藝術品。
→ *P.125*

## 活石生活創意工坊

TEL：0932-754-519
ADD：屏東高樹建興村沿山公路二段 35-1 號
Facebook：活石生活創意工坊

原是機械工程師的張亦霖，因為喜歡藝術，於中年時轉作創作，2009 年創立「活石生活創意工坊」，主張重拾工藝的初衷：為解決生活不便。工坊名稱「活石」二字，取自聖經，意指雖被丟棄，卻仍能被挑選、做成珍貴的東西，運用無限的巧思、自行開發多樣的素材和工藝，像是鋼雕、木雕、繪畫、陶塑、金工、植作等，創作食器、文具、吊飾等獨一無二的生活小物，風格多變，至今已累積上百件作品。
→ *P.126*

## 品研文創＿咕穀 CUCKOO

TEL：（06）221-8591
ADD：臺南市中西區民權路二段 261 號 3 樓
WEB：pinyen-creative.com.tw
購買：（實體）西門町紅樓、好丘、藏寶圖、臺隆手創館、金石堂、誠品（臺北信義店／臺中勤美成品／臺南德安店）、臺南林百貨、彩虹來了、臺灣吉而好、佳佳文化旅店體系

曾是 3C 產品資深產品設計師的駱毓芬，2007 年開始參加臺灣工藝所「Yii」工藝時尚計畫後，便持續與地方工藝家合作，而後成立品研文創，主張「愈在地，愈時尚，有故事的臺灣好品」，愛用在地材料與傳統技藝，設計則放眼國際，

## 春池玻璃

TEL：（03）538-9165
ADD：新竹市牛埔路 176 號（觀光工廠）
Email：spglass9@ms34.hinet.net
WEB：springpoolglass.com
購買：（實體）春池玻璃池畔玻光／新竹市東區東大路一段 2 號（玻璃工藝館左後方）

春池玻璃由吳春池創立，十六歲即開始在新竹的玻璃工廠當學徒，後投入玻璃回收並企業化，而後轉型與玻璃藝術家和老師傅合作，打造精緻的琉璃工藝品，以及適合做為裝飾的綠建材「亮彩琉璃」，並成立觀光博物館「春池 SEG 玻璃風情館」。2012 年春池第二代吳庭安加入，積極研發玻璃環保建材外銷、輔導六位功力深厚的老師傅走向藝術創作之路，也將打造臺灣的玻璃家飾品牌「W Glass」，透過循環經濟的方式，在玻璃工藝傳承與友善土地之間找到平衡。
→ *P.122*

## MOREZ 磨石／
## 共冶設計 studio cofusion

TEL：0912-915-167 ／ 0926-050-325
WEB：cargocollective.com/co-fusion
（磨石子產品訂製或購買皆採訂製制）

「MOREZ 磨石」為共冶設計旗下以「磨石子」為發展材質的品牌。共冶設計由郭喆宸與陳麗安兩位設計師所創立，以「Co-fusion」為理念，立基於具多元文化的臺灣，將傳統工藝技術和材質，與實驗性創新設計鎔鑄冶煉，演繹出現代形貌。除了自有品牌研發，共冶設計也從事藝術性設計創作、客制產品和平面設計。
→ *P.123*

## 漆道坊

TEL：（049）233-4141 # 621
WEB：www.twlacquer.com
Facebook：漆道坊

工藝家梁晊瑋因興趣愛上漆藝，遂拜師有臺灣漆藝之父美稱的賴高山父子，十年的技藝磨練，謹守漆藝工序、漆原料的取得，結合金雕、陶瓷各種不同素材，創作靈感取材臺灣自然景觀與物種，除了漆器，平時也會以漆做為媒材，創作漆畫。曾多次入選日本石川國際漆藝展等國內外大展，並擔任臺灣漆藝協會理監事，2013 年著有《漆彩活脫：梁晊瑋樹漆創作集》。
→ *P.124*

## 兩個八月 biaugust __大好吉日

TEL：（02）2761-1128
WEB：28.biaugust.com
購買：（網路）Pinkoi、nest·巢家居、博客來、哎喔購物網

成立於 2005 年，兩個八月為莊瑞豪（Owen）與盧衫雲（Cloud），兩位留日設計師組合的雙人團隊，從平面設計到產品設計，跨足流行服飾、家飾、工業、空間設計與藝術創作，旗下有「大好吉日」和「biaugustDECO」兩大生活和家飾品牌，產品以生活日用為主張，受傳統工藝啟發，融入臺灣在地的精神與元素，例如運用竹編的文具用品「金吉春盛」、象徵臺灣人好客性格的陶土材質的八角器皿「面面俱到」等。
→ *P.129*

## 集瓷 cocera

TEL：（02）2678-9571
ADD：新北市鶯歌區尖山埔路 81 號
WEB：www.shuandws.com
購買：（網路）Pinkoi、有.設計 uDesign、GiftU 禮尚網、Howdy 好,的

生活陶瓷品牌「集瓷 cocera」由鶯歌的家族陶瓷產業第四代許世鋼所創立。歷經臺灣陶瓷產業的變化，至許世鋼再次將百年企業轉型，在鶯歌老街成立「許新旺陶瓷紀念博物館」，以及開設「新旺集瓷陶藝教室」，結合文化觀光和互動式課程，並為集瓷加入年輕設計師，延續陶瓷技術、融合臺灣元素，嘗榮獲各種設計大獎，嘗試透過文化體驗和生活日用品拓展臺灣陶文化。
→ *P.130*

## 不差店手工木食器 Notbadshop

ADD：臺北市松山區南京東路五段 291 巷 32 之 2 號
Facebook：不差店手工木食器 Notbadshop
購買：（網路）哎喔購物網

店名不差店是「不插電」的諧音，源自於彭元均用雙手一刀一刀慢慢鑿出來的手工精神，外形厚實圓潤富人體工學細節，每個作品都有獨特的木紋和色澤。彭元均使用外祖父老家裝修遺留下的臺灣檜木（扁柏）為原料，製作出筷子、鍋鏟、湯匙、筷架、飯匙、咖啡豆量匙、奶油抹刀等食器，主張天天安心使用的天然生活用品。
→ *P.131*

旗下分別有生活用品「咕穀 CUCKOO」，以及家飾家具「品研選 PIN-COLLECTION」兩大品牌，前者從女性觀點出發，推出許願杯、保青竹箸環保筷、小憩。茶壺等風格細膩的日用品；後者主打燈具、椅子等大型國際性產品，多採用臺灣竹、月桃葉兩樣臺灣在地材料，凸顯特殊工法「曲竹」、「亂編」，曾獲得德國 IF、紅點等大獎。
→ *P.126*

## 木語漆

TEL：（02）2663-3620／0930-123-081
ADD：新北市石碇區碇坪路一段 11 號
Email：spglass9@ms34.hinet.net
WEB：www.anta.com.tw
Facebook：木語漆
購買：（網路）Pinkoi

原是室內設計師的魏忠科，因為興趣自學木工成師，2012 年成立「木語漆」，主張「創作就是回歸自然，貼近生命的質感。」以純手工小量製造，採用髹塗數十次天然漆的技法，線條簡潔、保留素材原色，實踐簡單、環保的設計，作品以食器為主，包含竹刀、木匙、茶勺等，其中上漆手雕木湯匙「漆の匙」和雙層插香座「渡－香器」皆曾榮獲「2014 年臺灣優良工藝品評鑑」。
→ *P.127*

## 線加工 PUNNDLE

ADD：臺南市南區福吉路 64 號
WEB：www.punndle.com
Facebook：線加工 PUNNDLE
購買：（網路）Pinkoi、Facebook 商店：線加工 PUNNDLE

線加工由工業設計師葉浩宇所創立，英文品牌名「Punn」取音自紡紗、盤紗的臺語發音，源自於臺南家族產業的傳統紗線行，作品除了繼承紡織工業用的紗線工藝，亦緬懷過去臺南成衣工業的光景，透過不同手法的紗線纏繞：立體紋路、多色漸層、交叉重疊，為水杯、花瓶等生活中常見的玻璃器皿，穿上一層溫暖而繽紛的衣裳。除了生活用品也與不同產業合作，以紗線工藝創作畫，包裹燈罩、桌椅、茶杯等，從器物至空間，嘗試發展紗線的各種可能。
→ *P.128*

## 陳穎賢竹藝雕刻陶瓷工藝工作室

TEL：（07）3368-958
ADD：高雄市苓雅區民權一路 32 巷 24 號

陳穎賢，擅長陶藝和竹藝雕刻，並專事茶具創作，包含茶壺、茶倉、茶海（茶盅）、茶則等。竹藝雕刻多使用桂竹、孟宗竹、人面竹等具炭化及保菁特性的材料，其中又以保菁材質的茶具常為專業茶道老師喜愛；陶器則全以手拉坯成製成，多以 1280 度（±10 度）柴燒。
→ *P.133*

## 上作美器

TEL：（02）2598-6877／0989-066-969
ADD：臺北市大同區昌吉街 61 巷 9 弄 4 號
WEB：www.szmq.tw
購買：（網路）有 . 設計 uDesign

上作美器由陶藝設計師曾靖驍（Jacky）創立於 2015 年，並與同是臺灣藝術大學工藝設計系畢業的金工藝術家恩喆洁（David）合作。曾靖驍因有感於臺灣在地文化傳承的斷裂與工藝的消逝，因此從具有深厚歷史的茶文化出發，茶具延續傳統陶藝工法、著重表現材質本色，手作的溫度揉合簡約、現代的外型，以及強調符合人體工學的設計，並將放眼更多元的手作器物，打造各式各樣富文化底蘊的生活工藝品。
→ *P.134*

## 木城工坊 KIJO Studio

TEL：（04）2528-8215
ADD：臺中市神岡區光啟路 98-5 號
WEB：www.kijo.com.tw
購買：（實體）旗艦門市／高雄市新興區南臺路 11 號、麗文連鎖校園書局、金石堂門市（城中店、板橋大遠百、環球購物中心、臺南新光三越）、設計點 松山文創園區
（網路）Pinkoi、GiftU 禮尚網、Creema、udn 買東西

木城工坊 KIJO Studio 主打原木產品，延續傳統木工技藝，並導入 CNC（數控工具機）、3D CAD（3D 繪圖）、3D Scanner（3D 掃描）等數位技術，傳統與創新並進，除了能夠使木作有更多元的創意、接受客製化量產，也能保留傳統工藝。木城工坊的產品包含生活用品與裝飾品，外型設計親切樸實，嘗試為原木找到各種發展可能。
→ *P.135*

## 木質線

ADD：新北市板橋區大觀路二段 28 號／臺藝大文創園區（預約制）
Email：woodline07@gmail.com
Facebook：木質線工作室
購買：（網路）Facebook

由林貴生與余宛庭組成的「木質線」，代表了：「木，我們所專注的材質；質，手工不失細緻手感；線，麻繩棉線生活織物。」兩人以木頭溫潤樸實的天然手感，製作日常的茶道具／食器皿／文房具，在一顆顆栗子胡桃木盤裡，留下手工修鑿的絕妙痕跡，或是用綠檀木鉛筆，在檜木手寫板上寫下每日工事。偶爾鉤織柔暖的羊毛栗子冬帽或亞麻橡實包袋，更有將木質與麻纖維結合的複合媒材創作，與木質的溫暖一同融合在生活裡，也時常舉辦木食器／鉤織展覽或工作坊活動，讓喜歡木頭及編織的朋友，也可以用自己的雙手，創造出有自己味道的作品。
→ *P.132,228*

## 少的：生活器物

Email：noooooow@gmail.com
Facebook：少的：生活器物
購買：
（木平臺展覽空間）臺北市羅斯福路三段 128 巷 31 號
（非展覽時間採預約參觀）
（微一森林）臺南市西門路一段 689 巷 18 號

會隨著時間產生變化的材料，都是「少的：生活器物」想嘗試的對象。工作室以自然材料為主，主要以木材製作器皿和餐具，用天然生漆和自製蜂蠟做為表面的塗裝，由於是用手工具製作，表面會留下雕刻刀的痕跡，但也因為這樣有了豐富的表情，器物也會因為人們每天的使用，表情變得更加有味道。對「少的：生活器物」而言，器皿餐具除了要好用以外，某種程度上讓人感覺心情愉悅也是很重要的，眼睛的觸感、手上的觸感、嘴唇的觸感，皆是設計考量的要點。
→ *P.133*

麼日常而不平常。簡潔內斂的設計風格，曾榮獲紅點設計獎肯定，更被國際權威趨勢機構 WGSN 評為臺灣值得注目的家飾品牌，並成功進駐極具國際設計指標的《wallpaper*》雜誌線上商店。

→ P.164

## 璃光之間 LUMIROOMI

Email：lumiroomi@gmail.com
Facebook：璃光之間
購買：（網路）Pinkoi、Creema

鍾情於玻璃創作的設計師 Jany 所創立，以 Tiffany 鑲嵌工法搭配複合素材，以透明純粹的幾何設計，加上文化符碼和動態雕塑的運用，構築出一個光與色彩的創作型態。目前以設計玻璃鑲嵌的生活飾品和中型玻璃裝置創作為主，同時透過不同空間合作進行作品販售及玻璃鑲嵌教學，藉由這樣的方式，讓更多人了解玻璃鑲嵌之美。

→ P.165

## 木匠兄妹木工房

TEL：（04）2559-0689（預約專線）
ADD：（臺中體驗工房）臺中市后里區舊圳路 4-12 號
TEL：（02）6636-5888#1631（預約專線）
ADD：（臺北松菸旗艦店）臺北市信義區菸廠路 88 號 2 樓
Email：service@carpenter.com.tw
WEB：www.carpenter.com.tw
購買：（實體）木匠兄妹木工房 （網路）臺灣誠品生活網、Pinkoi

為了不讓父親的木工廠因時代潮流倒閉，來自臺中后里的一對兄妹，傳承了三代的細木作工藝，加入設計童趣、好玩的元素，發展出一系列木製家飾、文具、生活用品、玩具、童玩，並開發多種親子、成人木工課程，用體驗活動、設計思維開啟木工藝的新生命，讓樸實的木頭素材更貼近你我生活。「木匠兄妹」，帶著一份夢想，更帶著一份使命，將傳統的夕陽產業注入新設計、新思維。

→ P.165

## 大木文創

TEL：（04）2567-0087
Email：jpu527@yahoo.com.tw
Facebook：大木文創

（「車枳」為逐漸式微的木工工藝技術），以社區營造方式利用在地的材料和在地工廠的木作工藝技術，架構出一條完整的生產鏈。臺灣文創品牌「玩聚鄉」，百分之百的臺灣在

## ＜居家生活＞

### 樂玻璃

Email：to_designer@yahoo.com.tw
Facebook：樂玻璃
購買：（網路）Facebook、Pinkoi

「樂玻璃」品牌名稱源自樂活、快樂生活之意，藝術總監鄭銘梵出生於玻璃世家，自小耳濡目染地學習玻璃技藝與知識，並曾獲得多項玻璃創作獎項，台南藝術大學研究所畢業後，隨即返鄉傳承家業，在 2015 年成立「樂玻璃」，便是期望將玻璃帶入生活當中，讓更多人欣賞到玻璃的魅力。鄭銘梵對於玻璃可輕盈又能厚實的矛盾特性相當感興趣，利用各種製作技術，表現各式不同的玻璃風貌，試圖以不同角度出發來看待玻璃，並以認真嚴謹的態度，構築玻璃藝術的感動。

→ P.162

## 大器創意有限公司

TEL：（02）8282-7162
Email：info@daqiconcept.com
WEB：www.daqiconcept.com
購買：www.daqi-shop.com

「大器 DAQI」由工程師出身的夫妻檔陳翔與杜函芳組成，品牌名稱取自「大器晚成」，意指珍貴、美好的事物是需要時間的蘊釀而成。他們除了玩創新，更想趁機翻轉老產業品牌，藉由將科技融入在傳統工藝，轉化成適合現代空間擺設的家飾。「大器」相信設計不是憑空產生，是要反覆試驗修改而成，身為設計者，希望從創造美好事物的本質上，將現代科技結合傳統工藝職人的經驗與技術，融合東西美學精髓，而提升使用者的生活品味體驗。

→ P163

## no.30

TEL：（04）733-2555
Email：danielle@no30-inc.com
WEB：tw.no30-inc.com
購買：（實體）臺中歌劇院 ZINIZ、SUNSET、日月潭涵碧樓精品店（網路）homeshops 居家購物、WallpaperSTORE*

元素週期表中原子序數第 30 號是「鋅」。淺淺灰色的鋅合金，是「no.30」的原點，也是位於位於臺灣彰化超過四十年家族工廠，唯一專注的金屬。為延續四十年的鑄鋅工藝，位於彰化的鋅合金代工廠一家人自創臺灣「no.30」家飾品牌。依材質特性運用不同工法進行表面處理，呈現出純熟而溫潤中性的線條，是 no.30 產品的特色，每一件產品，都這

品都可以被愛惜使用很久。並每當一件作品完成，就種下一棵樹，是個以夢想支撐、用雙手造物的工作室。
→ P.168

## 樂闊 viithe

TEL：（04）2254-8148 ／（02）2719-9519
Email：service@viithe.com
WEB：viithe.com
購買：（專屬體驗空間）臺中市南屯區大墩 11 街 818 號（部份商品展示）開門茶堂／臺北市松山區民生東路四段 80 巷 1 弄 3 號（網路）博客來、citiesocial 找好東西、有.設計、Pinkoi

「viithe 樂闊」，一個富有生命與靈魂的臺灣原創生活家具品牌，以「C'est la vie」呼應著一種快樂開闊的生活態度。「viithe 樂闊」視木製像俱為一種尊貴的工藝品，一種傳承。秉持著「延續、改變與分享」理念，認為家具不應該只是空間裡一件沉默的物品，家具應該是點亮空間、開啟交流的生活夥伴。「viithe 樂闊」設計風格現代簡約，以實木為基本元素，結合異材質讓產品富有變化性，運用臺灣傳統木榫工藝將實木家具的價值與品味提升至最高。
→ P.169

## 鹿燈

TEL：（03）732-0626
Email：service@viithe.com
WEB：www.deer-light.co
Facebook：鹿燈
購買：（網路）鹿燈購物、Facebook、Pinkoi

前身為傳統聖誕燈飾設計與製造的工廠，跟多數的傳統產業一樣，曾面臨過市場考驗，2011 年，鹿燈以創意設計的燈飾重新定位自己的市場，並從經營品牌理念和直接服務市場客戶的角度出發，創立以「鹿燈」為名的品牌設計燈飾，其主要以居家擺飾燈、聖誕節燈飾和禮品裝飾燈為經營軸心，希望用創意設計的心思，提供消費者有更不一樣的居家生活享受。
→ P.170

## HO MOOD

Email：homoodesign@gmail.com
Facebook：HoLoveMood
購買：Pinkoi

因為喜歡木頭，期許藉由設計，讓更多人喜愛，了解木頭的好，因此創辦「HO MOOD 和木工房」。「HO MOOD 和木」

地文創商品，以傳承臺灣童玩精神為品牌精神，研發出好玩又有臺灣味道的玩具。希望藉由文創的手法將臺灣童玩文化推廣到世界各地。2016 年「玩聚鄉童玩系列」獲得「臺灣優良工藝品」認證標章。
→ P.166

## 「果＋」／李果樺創意工坊

TEL：（02）8258-2781
Email：fruitful88.blogspot.tw

設計師李果樺原從事室內設計工作多年，因內裝布置上的需要而開始接觸老木頭，便起心動念開始運用老木頭創作家具。2013 年夏天，李果樺的家具作品首次在「木平臺展覽空間」發表，藉由新設計來喚起臺灣檜木的老靈魂，「果＋」家飾品牌就此展開。因著多年在室內設計的經驗，以總體空間概念而非單品來看待家具設計，以更自由、寬廣的方式，從材料本身出發，創作一件件有生命、故事的作品。
→ P.167

購物資訊
Shopping

## 有情門

Email：service@macrom.com.tw
WEB：www.macromaison.com.tw
購買：（實體門市）參考官網資訊（網路）Pinkoi

「有情門」及 STRAUSS 家具，源自成立超過一甲子的「永進木器廠」。1950 年代「永進木器廠」創業初始即以製作嫁妝五斗櫃、鏡台起家。除了承襲原有的木製傳統加上工業設計基礎及原料處理技術，目前全力開發生產技術及設計研發並發展自有品牌。承襲臺灣三百多年來東、西方經濟與文化的融合洗禮，提出了新一代生活家具的看法與主張──不拘泥於傳統，也不願忘懷傳統，創作同時蘊含了東方文化的婉約意涵，與西方美學的流暢明快。
→ P.168

## even studio 平衡木設計

Email：service@even.tw
WEB：even.tw
購買：（網路）Pinkoi、facebook：eveni

畢業於國立臺北教育大學藝術教育與造型研究所的吳宜紋（even），2010 年以「記憶的滋味」餅乾凳獲得臺灣工藝競賽首獎，從此開始她的細木作創作之路，成立品牌「even」。「even studio」是一個在新店安坑山中的小小工作室，所有作品都在這狹小的空間裡純手工用心製作而成，作品中充滿對環境的關懷，堅持以回收木作為創作媒材，例如回收學校的課桌椅、舊屋拆除的木材，期望每件作

青築設計思維涵蓋人文與工藝性的表現，從實木家具設計到跨領域空間與建築規劃、行銷整合，集結兩岸三地的資源，用設計在國際上發聲，曾獲得日本旭川國際家具設計獎、臺灣工藝獎、金點設計等獎項肯定。「青築設計」以多年純熟的木工技藝，展現其深含東方文化與以人為本的設計思維。期望未來能用更寬廣的視野，在傳統文化和現代生活融合的設計思考中，併發出無限的創作可能。
→ *P.173*

# 青木堂

TEL：（06）2661-116
Email：woodychic@hotmail.com
WEB：www.yungshingfurniture.com
購買：同青築設計

青木堂現代東方傢俱是擁有近六十年歷史的臺灣永興傢俱事業旗下的連鎖品牌通路，專業經營具東方意念的實木傢俱產品。其經營信念為延續傳統優質傢俱的工藝技巧，建構現代東方美學的生活空間，企業核心是「匠人工藝」，且堅持「型榫雕磨」的工藝流程，強調氣韻生動的文化美學觀念，以獨特的產品設計切入市場，開創了現代東方人文生活新概念。
→ *P.174*

# 之間

TEL：（02）2629-7709
ADD：新北市淡水區中正路 330 號
Facebook：之間 茶食器

「之間」看似僅是一家咖啡店或餐廳，實則為一間奠基於淡水在地過往歷史文化，以工藝美學和設計創新，重新演繹茶與器物的茶屋。這間以生活工藝為概念的示範茶屋，主人融合了和、洋、臺式的風格，以「場、食、茶、藝、器、人」六個面向做為經營方向，希望座上客皆能自然地融於工藝美學之中，成為工藝體驗的一環：對淡水的認同、對在地的好奇、對工藝的喜愛、對臺灣茶的鑑賞、對當令食材的品味⋯⋯，在此品茗之間，種種新的感悟會在無意間湧現，以簡單的、不經意的、貼近生活的方式緩緩改變對生活的美好態度。2015 年，更獲頒日本 Good Design Award 獎項肯定。
→ *P.175*

二字，取自英文「live in harmonious mood」的諧音與寓意——和諧，和木工房以一種善用地球上珍貴資源，與自然環境共生的生活態度，用設計讓產品的生命週期無限延伸。
→ *P.170*

# 柴屋 Chaiwood

TEL：（04）2301-4247
ADD：臺中市西區民生路 368 巷 4 弄 6 號 2 樓（審計新村）
Email：chaiwoodtw@gmail.com
購買：（實體）柴屋（網路）有 . 設計 uDesign、Pinkoi

「柴屋 Chaiwood」結合「皮革」與「木作」工藝，大膽地運用材質特性，將皮革手工縫入木材之中，重新定義家具樣貌。設計師把生活的想像透過家具的形式具體呈現，不斷地尋找家中每個角落最舒適的樣貌，勾勒出柴屋定義的「生活美好」。回歸原始，透過皮革襯托木材的堅硬，藉由木材突顯皮革的韌性，認為這兩者之間總是可以找到最好的平衡點。創辦人許宸豪曾任國立臺灣工藝研究發展中心的「木工坊」指導老師，其設計獲得金點設計獎、聯合文創設計金獎的肯定。
→ *P.171*

# 愛迪生工業

TEL：0970-585-443
Email：a0986022267@gmail.com
Facebook：愛迪生工業 EDISON.INDUSTRY
購買：（網路）Facebook 商店、Pinkoi、Creema

素人設計師古墨從過往的工作生活經驗著手，憑藉著純熟的工藝技術，利用水管、金屬配件、復古燈泡等元素，手作打造出充滿現代風格的全新燈具品牌「愛迪生工業」。古墨認為「自己的生活就是設計」，他打破過往人們對於燈具的想像，巧妙結合鐵管、水管等金屬、木頭等異材質，以純手工打造出別緻的工業風格燈具，如檯燈、桌燈、書架燈，甚至吊燈，提供室內空間全新的思考設計方案。
→ *P.172*

# 青築設計

TEL：（06）2661-116
Email：ys6016@gmail.com
WEB：www.woodyplus.com
購買：
（青木堂／永興傢俱創始店）臺南市仁德區大同路三段 65 號
（青木堂臺南店）臺南市仁德區二行裡二仁路 1 段 315 巷 50 號
（青木堂高雄店）高雄市中正三路 131 號

## 木趣設計

TEL：（02）265-3558
Email：info.mufun@gmail.com
WEB：www.mufun.tw
Facebook：木趣設計工作室 Mufun design studio
購買：（實體）誠品信義店、誠品西門店、金石堂信義店、
金石堂新竹站前店、金石堂 台中福科店、臺灣好 台北好店、
臺灣好 台東好店鐵花村、河邊生活 台北店／高雄店、礁溪
老爺品藝廊、台灣手工業推廣中心、《設計·點》台北店、
BREEZE PLAZA （網路）博客來

於 2009 年，由沈士傑與符麗娟共同創立，熱愛動物木偶創
作的兩人，致力於將木工藝設計融入更多的生活樂趣與創意
表現。以結合在地精緻量產工藝與生態元素為目標，進行趣
味商品設計。將台灣多元的生態文化，表現於木質趣味產品
之中，透過踏實的腳步逐步建構一個細水長流的工藝設計品
牌。
→ *P.197*

## 敲敲木工房

Email：info@kokomu.com
WEB：www.kokomu.com
購買：（淡水）鐵花柑仔店、（中和）環球購物中心／創市
集、（車埕）薰衣草森林 香草舖子、（信義鄉）梅子夢工場、
（埔里）紙教堂、（日月潭）幸運草文創館、（臺南）玩顏
色、（網路）kokomu、Pinkoi、博客來、Creema

源起於 1969 年，南投埔里早期因伐木產業興盛，曾有過
四百五十家左右的木工廠，生產大量聖誕飾品的「海山手工
藝社」即是其一。2012 年從傳統代工，轉型為可讓遊客體
驗 DIY 製作音樂盒的「敲敲木工房」，延續過去木工的製
造經驗，進行自有品牌的設計、生產和行銷，並利用工廠的
閒置空間，推廣過去埔里的木工文化，更提供多樣的音樂盒
體驗 DIY 課程，讓消費者可經由手作，建立無法取代的價
值感，讓簡單的材料都能變成生活的美好。
→ *P.198*

## 亞力文化 ALI

購買：（網路）Pinkoi

亞力文化 ALI，ALI 分別代表著「Architecture」、
「Landscape」與「Interior」，工作室從建築空間專業，跨
足到商品、工業設計的開發，以臺南在地文化為發想，開啟
亞力文化工作室的文創旅程。認為文創商品應是融入生活美
學，價值高貴不貴，更可因應不同使用者的創意，藉由手做
體驗的過程賦予物件更多可能性，成為獨一無二的商品。
→ *P.194*

## 土雲設計 Wolkeland Design

TEL：（04）2305-2365
ADD：台中市西區華美街 133 號 10 樓 -1
Email：meijun@wolkeland.com
WEB：www.wolkeland.com
購買：（實體）台北／ Zeelandia 旅人書房、台中／好，的、
台南／林百貨 （網路）Pinkoi

土雲設計 Wolkeland Design，Wolke 為德文的「雲」，
land 為「土地」，於 2010 年由劉美均設計師等四位夥伴一
同創立。「土雲」連接天空與土地，夢想化為現實，概念落
實於產品，具有豐沛的創作生命力。除了執行設計案外，並
開發與販售自有品牌商品，設計商品多以天然材質為主，嘗
試設計與工藝的創新結合，如「台南一層一層玻璃盤」、「竹
鋼筆」等文創商品。
→ *P.195*

## 享向設計

TEL：（02）2249-7229
Email：info@shiangdesign.com
WEB：www.shiangdesign.com
購買：（網路）Pinkoi、Facebook（商店）Shiang design
studio｜享向設計

創辦人向哲緯，「享向設計」跨足空間、產品到品牌形象等
領域，並與插畫、木件、空間等不同範疇的設計師合作，提
供完整且獨特的設計思維，追求在設計中帶給大家多一點點
的驚喜。作品「長圓盤」獲得「2017 紅點設計獎」的肯定
外，「桌景」更獲得「2016 金點設計獎年度最佳設計獎」
與「2017 紅點設計獎」兩項殊榮。
→ *P.196*

## 游漆園／黃麗淑

TEL：(049)2569-392（預約參觀）
ADD：南投縣草屯鎮南埔里南坪路 555 巷 25 弄 36 號
購買：有 . 設計 uDesign、WallpaperSTORE*

南投漆藝工作室「游漆園」創辦人黃麗淑，被公認為是當代臺灣漆藝最具代表性的創作者之一，「我在生活中創作、在創作中生活」，其漆藝創作從生活出發，結合傳統與新意，在豔彩中有其簡潔與典雅。用心於漆藝教學與分享，認為所謂的生活工藝是要從小落實生活美學，培養美感教育。亦與博物館、傳統藝術中心合作，著有漆器工藝作品賞析、研究書籍，期望讓更多人認識漆藝之美。
→ *P.200*

## 築物設計 mininch

Email：isseytsai@mininch.com
WEB：www.mininch.com
購買：（網路）博客來、小品雅集

臺灣的新銳設計團隊築物設計 mininch，品牌名稱源自於「mini-inch」（發音亦同），它簡單傳達了品牌的設計精神與內涵，亦即在團隊構思與設計產品的過程中，均追求每一個尺寸、每一個細節都能達到極致合理、精準、臻於完美的境地。品牌中的「i」則同時代表了追求創新（innovation）、持續精進（improvement）、卓越智慧（intelligence）；希望以這些理念作為設計的基礎，期能帶給消費者最佳的產品使用經驗。
→ *P.201*

## 石三木廠

Facebook：石三木廠 木作設計
購買：（網路）thirteenwoodworking12.shoplineapp.com

石三木廠，原本僅是一家在南投鄉鎮的木材代工廠，隨著全球大環境的改變，經營者也是一家之主的爸爸，年紀也日漸增長，代工廠的轉型經營勢在必行。2014 年，家中的兒子放下醫療業務員的工作，回家協助公司往新方向發展，致力於研發可與電腦、手機等，現代數位生活必需品結合的木作設計商品，並堅持臺灣在地設計、製造與手作生產。
→ *P.202*

## 一郎木創

TEL：（03）411-5413
ADD：桃園縣龍潭鄉佳安路 116 號
Email：service@wood-design.tw
WEB：www.wood-design.tw
購買：（門市）HOLA 中和店、誠品松菸店、HOLA 左營店 （網路）博客來、Pinkoi、PChome 商店街、有 . 設計 uDesign、東稻家居、愛合購

由「廣木材」第三代陳威廷於 2009 年成立，「一郎木創」堅持使用環保素材，製造對環境無害的產品，讓「木」走入生活。所使用的檜木來自於日本「人工林場」，年輪記錄檜木一生的故事，轉換水、空氣、土壤的生物性素材，木頭是永續珍惜自然賦予的珍貴禮物，「日本檜木」透過「一郎木創」的設計融入生活，讓人們能親近認識「木」，讓在臺灣喜歡原木家居用品的消費者，都能體驗到視得、觸得、嗅得的檜木生活。
→ *P.198*

## 木子到森 MoziDozen

TEL：0918-878-080（預約參觀）
ADD：臺南市新營區鐵線里鐵線橋 72 號（工作室）
Email：info@daqiconcept.com
WEB：www.mozidozen.com
購買：（臺北）放放堂、木平臺展覽空間、永康茶書院、（新竹）若山茶書院、（桃園）白屋小集、（臺南）微一森林 Oui、彩虹來了、At 小房子、老爺行旅甘情商號、（高雄）日青創意、（網路）Pinkoi、Creema

「木子到森 MoziDozen」創立人為李易達，「Mozi」是木子李，「易達」諧音「一打」，英文即是「Dozen」。每一件作品都由他一手設計、製作，「專心生活、專心創作，把對生活的感受注入至作品中」這是他的創作初衷，工作室與家合一，也因此能以更自由的生活形式創作出有趣的作品，期待能夠把溫暖傳遞至每一個使用者。設計時喜愛用簡單的造型和較不寫實的手法，展現木頭本身的紋路及美，讓作品很自然地存在於生活空間中。
→ *P.199*

## 凌晨工作室 A.M IDEAS

Email：hello@amideas.com
WEB：amideas.com
購買：有.設計 uDesign、WallpaperSTORE*

凌晨工作室 A.M IDEAS 由設計師林宛珊、陳韻如於 2010
年創立，從日常生活的觀察中，她們漸漸發現愈傳統、愈在
地的文化產品，愈是懂得以友善的方式來對待人與環境，因
此她們發掘在地智慧，以傳統工藝融合現代設計的實驗精
神，提出簡約自在的生活提案。2014 年，以臺灣藺編工藝
為主題，設計開發家飾及個人用品，於瑞典斯德哥爾摩設計
展中發表，並赴紐約、東京、巴黎、米蘭等地展出。工作室
也提供產品設計相關服務，並與挪威設計無國界組織合作，
多次前往非洲擔任專案顧問。
→ *P.206,228*

## 穆德設計

Email：motor.hung@msa.hinet.net、motorgrace@gmail.com
WEB：www.motor-hung.com

穆德設計位於彰化，創作空間臨近數十座葡萄園，在美麗的
自然環境中，以「東方心，西方器」的理念為初衷，強調環
保與美學之綠設計，並運用在地素材諸如木、竹、陶瓷、玻
璃、矽膠，期望整合帶動臺灣傳統產業正向發展，多使用在
地素材，堅持百分之百臺灣設計、臺灣製造，將工藝與設計
美學推向國際市場。
→ *P.207*

## 旅人創藝

Email：mestudio2013@gmail.com
Facebook：Mestudio 旅人創藝
購買：（網路）mestudio.91app.com、Pinkoi、博客來、
Creema

一對喜愛旅行的好朋友，於 2013 年創立「旅人創藝」，以
手工製作的皮革設計工作室，作品皆以天然皮革為主素材，
用設計將旅途記憶轉化為創作。品牌 logo 中內含兩個人字
的設計概念，象徵人與人的關心、彼此祝福的情感連結。而
維京帽則代表愛冒險的精神，重視文化資產並透過旅行、生
活經驗取得更多的靈感，創作出貼近日常的藝術品，陪伴在
大家的每一天生活中。
→ *P.203*

## OOMU 兩點木

Email：rice.oomu@gmail.com
Facebook：oomu 兩點木
購買：（網路）Pinkoi

「兩點木」，「亼」為其品牌的象徵符號，探索木頭與皮革
之間的競合，嘗試將纖細與張力達到絕妙平衡，努力用雙手
將物品製成，創造出令人安心的觸感與氣味，裝載屬於每個
人的獨特記憶。使用未經化學原料加工植鞣皮革，進行手工
裁切及染色，用「對待木頭」的方式，與皮革相處。不追求
華麗的裝飾，回歸日常使用基本面的永續設計，創造「Long
Life Design」的商品。
→ *P.204*

## 玩木銀家

TEL：0934-087-095
Email：moko1997@gmail.com
Facebook：玩木銀家

「玩木銀家」品牌創辦人陳馬安，過去為臺南傳統寺廟木雕
習藝出身，對於木材、銀等媒材工法都十分熟練，不論是金
工或細膩的木作通通都游刃有餘，近年以「玩木銀家」為名，
耕耘自有品牌，因應現代人的生活需求，嘗試運用各種工
具、想法和媒材，將不同材質的特性靈活地融入作品之中。
富含東方文化特色的「囍字印章」於 2007 年獲臺灣工藝競
賽獎項肯定。
→ *P.205*

## 目曦 MXI 眼鏡

TEL：0932-635-871
ADD：臺中市北屯區橫坑巷 59-29 號
Email：ray610331@gmail.com
WEB：mxi.com.tw
購買：（臺北）創視精品眼鏡、四季眼鏡、（臺中）瞳光眼鏡、十八街眼鏡

「目」，於人之頭部，由內而外表現出內在智慧，情感之靈動雙眼；「曦」，在黑暗與光明之間，由東方破曉而出的第一道光芒，深入而喧染大地的任何一個角落，驅走寒意帶來溫暖。「目曦 MXI 眼鏡」品牌創辦人林宸毅運用臺灣豐富的自然資源，以眼鏡結合木、石為材料，讓獨一無二、自然天成的木石紋理，賦予眼鏡不一樣的生命力與個性，並且獨特之外，更要堅實可用，來打造每個獨特的光明視野。
→ *P.229*

## 草山金工

TEL：（02）2875-5077
Email：mail@grasshill.net
WEB：www.grasshill.net
購買：（實體）天母本店／臺北市士林區中山北路 7 段 57 號 2F、公園旗艦店／臺北市中正區懷寧街 98 號、誠品松菸百貨店、京站百貨店、新光三越 A11 百貨店、臺中誠品大遠百百貨店（網路）Pinkoi

草山，是臺灣九座國家公園之一陽明山的舊稱。源自於入秋時，芒草花開滿山頭的地方印象。2006 年，草山金工本店於臺北陽明山腳下的天母街區成立，十年來，伴著綠意盎然的視野、木質厚實的工作桌、大片採光的落地窗……還有總是鏗鏗鏘鏘，伴隨著師生歡笑的創作聲響，不斷創作出溫暖質地、信念動人的金工工藝創作。2013 年，受邀進駐誠品生活松菸店，為國內外首間於商場常設之金工工藝品牌。每一間草山工作室，承接傳統金工工作室，融合當代美學風格，以職人精神打造最舒適的體驗空間。
→ *P.230*

## 藺子

TEL：(037) 866-071
ADD：苗栗縣苑裡鎮天下路 127 號
Email：lilaliao0904@gmail.com
Facebook：藺子

「藺子」工作室成立於 2016 年，創辦人廖怡雅希望透過品牌商品展現臺灣傳統藺編工藝手感之美。在品牌經營的過程中，推動產業界、學界與設計界的合作，以地方特色國際化的角度，來營造優質而非低價競爭的產業環境，並致力於傳

## ＜衣著時尚＞

## 一粒工作室

TEL：（089）343-959
ADD：臺東縣臺東市勝利街 24 巷 27 弄 2 號
Email：ili577@yahoo.com.tw
Facebook：一粒工作室 - iliworkshop

「i-li」是一粒工作室創辦人高梅禎名字的阿美族語發音，意為「恩典加倍」，她曾在都市度過了繁忙的上班族生活，因緊湊的生活節奏與擁擠的都會環境，毅然決定返鄉，與媽媽學習月桃編織工藝。一粒工作室是以自身力量營造，推廣在地文化價值的工作園地，帶領著在地夥伴一同珍惜正在消失的月桃編織傳統技藝，並使其延續傳承。i-li 所自創的月桃編織包包、草蓆、書套、燈罩，完全取自自然元素，工作室團隊還有一直陪伴大家的 83 歲年邁母親，一邊編織一邊哼唱原住民的歌聲，在充滿愛與月桃香氣的環境中創作。
→ *P.226*

## 四蒔候纖維創作工坊

ADD：臺中市潭子區潭富路二段 88 號
Email：ling540@gmail.com
Facebook：四蒔候。織夢者的工藝友好平臺

四蒔候以工藝友好平台自許，集結樂於與人交流分享的創作者與微型工坊，用創作傳達對土地的熱情與生命中幸福的美好時刻。以三代同堂，跨域、跨齡的概念，探尋人與土地的關聯，順應四時，藉由大自然恩賜的天然資源，用纖織工藝記錄生命的感動片段，開發符合綠色設計的產品，並透過染織纖維創作、聯合展售、工藝體驗教學推廣、創意市集等方式對外發聲。
→ *P.227*

## 凌晨工作室 A.M IDEAS

（參見＜文房道具＞介紹）

## 木質線

（參見＜餐桌風景＞介紹）

刀抹出天圓地方。「MANO 慢鏝」於 2010 年，由謝旻玲和
陳郁君兩位首飾創作者創立，以策展團隊開始，至今在不同
場域累積二十檔展覽，超過兩百五十位國內外藝術家參與展
覽，結合許多臺灣的創作者，將臺灣創作推向海外，更陸續
舉辦許多具有深度的工作坊及講座，多樣形式的活動策劃，
目的都在於推廣團隊一直堅持的「職人精神」以及內化而不
追求快速的「慢鏝」精神。

→ *P.233*

## 江枚芳 Mei-Fang Chiang Metal Arts

Email：metalchiang@gmail.com
Facebook：江枚芳　Mei-Fang Chiang Metal Arts
WEB：www.meifangchiang.com

「江枚芳 Mei-Fang Chiang Metal Arts」金工工作室由江枚
芳本人主持，以藝術首飾品牌起家兼營私人信物訂製，近年
在重心放在鋁金屬上，不斷的發展出嶄新獨特的手法，試圖
找出順應時代的全新語彙。藝術創作與品牌發展並行，除了
兩次完整的個展發表，積極參與國內外展會，也在日本伊丹
美術館獲得國際首飾賽事的肯定，未來工作室將以鋁陽極染
繪和卡扣的建構方式，將尺寸放大，讓作品能從個人的美學
範圍，擴展到能與大眾共享的空間裝置。

→ *P.234*

## 覓研

TEL：（04）2241-2005（工作室預約）
ADD：臺東縣臺東市勝利街 24 巷 27 弄 2 號
Email：miyen.jewelry@gmail.com
Facebook：覓研 MIYEN
購買：（實體）臺中國家歌劇院 1F（網路）Pinkoi

「覓研」是由兩位愛好金屬工藝的創作者共同成立的品牌，
是由兩位創作者名字各取一字的諧音組成，兩人因接觸金工
工藝進而相識，有著相同理念，一同經營四年客製化工作
室，過程中累積了許多經驗與想法，決定在 2014 年成立覓
研工作空間，以兩人概念性的個人創作分享為主軸，全心投
入金屬工藝創作與分享。希望把生活中的觀察及感受，透過
首飾創作傳達出來，延伸出適合日常配戴的首飾，讓它能與
觀者有更直接的連結，利用行動展覽的概念及形式來分享與
販售。

→ *P.235*

統藺編工法的紀錄，規劃在工作室開設長期課程，供有興趣
的民眾學習，讓有興趣的人可以更容易地接觸到藺編。希望
讓藺草產業能永續發展。

→ *P.231*

## 翼 飾界 WING Jewelry

TEL：（03）387-0077
Email：service@wingjewelry.com
WEB：www.wingjewelry.com
購買：（實體）旗艦店／桃園縣大溪鎮信義路 208 號、誠
品敦南店 WING Jewelry、誠品蘇州店 WING Jewelry

「翼 飾界 WING Jewelry」成立於 2009 年，由多位熱愛原
創與設計、留學歸國的臺灣設計師團隊以東方文化為涵養、
西方美學為出發，顛覆鋼飾幾何面貌，在白鋼簡約沉穩、含
蓄內斂的金屬質感之外，賦予其溫潤而豐富的東方表情。
316 L 白鋼材質為本世紀珠寶界最大突破，以先進技術結合
工藝美學，為材質注入生命力與可能性，顛覆金屬飾品的限
制，讓品味風格如同淬鍊的白鋼一般，歷久彌新，其獨特優
美的風格獲得設計獎項的肯定。

→ *P.232*

## 極雅革閣／許淑昭

WEB：www.zinnia.com.tw
Facebook：極雅革閣 -L'Atelier de Zinnia

許淑昭，一位皮革工藝的終生志工，多年涵泳於各種工藝的
領域，奠定了她在皮革方面的豐厚基礎與過人的創造力。以
做為「明日的古董」為信念，堅持有情用心創作，向來以簡
潔的線條、溫潤的質感及饒富人文氣質的創作風格深植人
心。三十多年來，作育英才無數，並參與數十次的國內外展
出，屢得獎項。她穿越時空的步履，緩緩優雅的細做著當代
民藝，允諾每一物件在分享與接受間，傳遞有感的溫暖。作
品曾榮獲 2007 年「美國皮革協會國際聯盟展」大師級提袋
類的第二名獎項肯定。

→ *P.233*

## 慢鏝 MANO

TEL：（02）2322-5601
ADD：臺北市紹興南街 18 號
Email：mail@manomanman.com
WEB：www.manomanman.com

「MANO」在義大利文中是手的意思；「慢」，是放慢速度，
用身體五官感知每一分每一秒；「鏝」，出自〈爾雅·釋宮 〉，
是一種扁平、帶有一點曲線的帶柄工具，建築師傅們拿著鏝

## 爆炸毛頭與油炸朱利工作室

TEL：（02）2552-5931
ADD：臺北市大同區承德路二段 1 巷 27 號
Email：bmfjcom@gmail.com
WEB：www.bmfj.com

「爆炸毛頭與油炸朱利工作室 Bomb Metal & Fry Jewelry」，於 2005 年創設，是一個試圖在當代金工與群眾之間製造對話的團隊。創設初期，臺灣金工面臨著傳統工藝 與當代藝術之間的拉鋸與轉變，以技藝作中心或以概念為出發都成就了金工的多元和討論空間。自 2012 年起，工作室策劃一連串與生活相關的藝術展覽，將展品和諧置入實體店面中，以輕鬆的角度觀看藝術家的作品，也讓每一場精彩的展覽都能與更多民眾不期而遇。服務項目：首飾、家飾、工作坊、金工刊物、展覽策劃。
→ *P.239*

## INSENSE 粹／黃淑萍

TEL：（02）2913-8782
WEB：insense-tsui.com.tw

「INSENSE 粹」品牌創辦人黃淑萍，「粹」為「粹」的古字，具有精緻而純粹之意涵。就像是 INSENSE 粹十年來在金工領域所堅持的工匠精神——在每一個製作環節上都力求高度的精細與精緻，以最完美的工藝呈現給收藏者。「與火、金屬所交相激盪出的吉光片羽，是我想要與您分享的美好。」以一種對純粹之美的仰望，來構思每一件作品，由天地間所感知到的美好，透過金工的手，詮釋成一件件微縮的風景，置於人們的指間、胸前、耳際。
→ *P.236*

## 自然色染工坊／湯文君

TEL：（049）233-4141#632
ADD：南投縣草屯鎮富寮里富林路一段 336 巷 11 號

成立於 2005 年，工房負責人湯文君畢生致力推崇藍染藝術融入生活，以推廣臺灣藍染的教學，開發天然染色產品，創作自然色染作品為工坊的目標。目前進駐於國立臺灣工藝研究發展中心的生活工藝館藍染工坊，擔任指導教師，引領老中青各年齡學子，體驗「青出於藍」的藍染風華，進入臺灣藍染的藝術境界。從藍染材料種植、產品設計創作、教學推廣到開發天然染色產品，以創作自然染色作品為目標。
→ *P.237*

## 糸島織物 Mee.textile

TEL：（02）2523-2722
ADD：臺北市大同區民樂街 131 號 3 樓
Email：mee.textile@gmail.com
WEB：studiomeetmetmet.weebly.com
購買：（網路）Pinkoi

「糸」漢字的本意均與絲線、紡織、布匹有關，例如「絲」、「線」、「經」、「綁」、「紋」……，糸島織物 Mee.textile 創辦人畢業於國立臺南藝術大學應用藝術所纖維組，發揮其藝術背景的創作能力，將工藝帶入時間感受，以纖維工藝為他們的語言，發展多樣貌的纖維創作與商品，透過織品傳遞溫潤美好的視覺感受。從藝術裝置、櫥窗設計、刺繡訂織商品，到手作藝術商品、藝術教學皆是糸島織物的服務範圍。
→ *P.238*

附註：
封底 12 位臺灣中堅工藝職人 · 手感質感探索類別中，『錫 陳志揚 | 萬能錫店』也稱『萬能錫舖』；
另 10 位生活風格達人 · 工藝美學示範，因誤植『囂圖美術館 | 李靜敏』與『叁拾選物 × 究方社 | ISSA × 方序中』順序相反，順序與分類以內頁為主，在此告知。

# 手感工藝‧美好生活提案

| | |
|---|---|
| 指導單位 | 文化部 |
| 主辦單位 | 國立臺灣工藝研究發展中心 |
| 出版發行 | 國立臺灣工藝研究發展中心 |
| 發 行 人 | 許耿修 |
| 監 督 | 陳泰松 |
| 策 劃 | 林秀娟 |
| 行政編輯 | 姜瑞麟 |
| 地 址 | 南投縣草屯鎮中正路 573 號 |
| 電 話 | 049-2334141 |
| 傳 真 | 049-2356593 |
| 網 址 | www.ntcri.gov.tw |

| | |
|---|---|
| 編製單位 | 書蟲股份有限公司 |
| 執行製作 | 麥浩斯 La Vie 編輯部 |
| 主 編 | 張素雯 |
| 撰 文 | 莊伯和、李佳芳、邱子秦、葉靜芳、吳書萱、黃阡卉、Melody Kao |
| 設計插畫 | Zoey Yang |
| 攝 影 | 王世豪、張藝霖、Thomas Kuo |
| 圖片提供 | 莊伯和、大肯曲木、康嘉良（良品坊）、鴻雁休閒事業（雙鴻陶坊）、許文鴻（TZULA 厝內）、玩美文創、MOREZ 磨石、安達窯、品研、葉皓宇（線加工）、兩個八月、許世鋼（新旺集瓷）、余宛庭（木質線）、許展維（少的）、曾靖驍（上作美器）、鄭銘梵（樂玻璃）、大器、江佳玲（璃光之間）、富利豐國際（no.30）、木匠兄妹、大木文創、李果樺、永進木器廠（有情門）、吳宜紋（even）、王進豐（HOMOOD 和木工房）、樂闊、許宸豪（柴屋）、鹿燈、林庭安（愛迪生工業）、青築設計、永興祥木業（青木堂）、翁俊杰（之間）、魏志展（Ali 亞力沙文化）、土雲設計、向哲緯（享向設計）、木趣設計、敲敲木工房、廣昇木材（一郎木創）、李易達（木子到森）、築物設計（mininch）、石猛見（石三木廠）、郭文潔（旅人創藝）、劉勁麟（兩點木）、陳馬安（玩木銀家）、凌晨工作室（A.M IDEAS）、穆德設計、林群涵（竹采藝品）、林靖格、二喜設計、高梅禎（一粒工作室）、四蒔候、林宸毅（目曦 MXI 眼鏡）、青久設計（草山金工）、廖怡雅（蘭子）、台耀科技（Wing Jewelery）、許淑昭、謝旻玲（慢鏝）、江枚芳、覓研、黃淑萍、湯文君（自然色染工坊）、鍾瓊儀（糸島）、爆炸毛頭與油炸朱利、林群涵（竹采藝品）、林靖格、二喜設計 |

| | |
|---|---|
| 發 行 | 英屬蓋曼群島商家庭傳媒股份有限公司城邦分公司 |
| 地 址 | 104 台北市中山區民生東路二段 149 號 10 樓 |
| 讀者服務專線 | 0800-020-299（09:30-12:00; 13:30-17:00） |
| 讀者服務傳真 | 02-2517-0999 |
| 讀者服務信箱 | csc@cite.com.tw |
| 香港發行 | 城邦（香港）出版集團有限公司 |
| 地 址 | 香港灣仔駱克道 193 號東超商業中心 1 樓 |
| 電 話 | 852-2508-6231 |
| 傳 真 | 852-2578-9337 |
| 馬新發行 | 城邦（馬新）出版集團 Cite（M）Sdn. Bhd.（458372U） |
| 地 址 | 11, Jalan 30D/146, Desa Tasik, Sungai Besi, 57000 Kuala Lumpur, Malaysia |
| 電 話 | 603-90563833 |
| 傳 真 | 603-90562833 |
| 總 經 銷 | 聯合發行股份有限公司 |
| 電 話 | 02-29178022 |
| 傳 真 | 02-29156275 |

| | |
|---|---|
| 印 刷 | 凱林彩印股份有限公司 |
| 定 價 | 新台幣 380 元／港幣 127 元 |
| 出版日期 | 2017 年 10 月（初版）<br>2017 年 11 月（初版2刷） |
| ISBN：978-986-05-3725-3 | |
| GPN：1010601605 | |

國家圖書館出版品預行編目 (CIP) 資料

手感工藝‧美好生活提案 / 莊伯和等撰文. -- 初版. --
南投縣草屯鎮：國立臺灣工藝研究發展中心，2017.10
面；　公分. --

ISBN 978-986-05-3725-3( 平裝 )

1. 工藝設計 2. 工藝美術 3. 作品集

960　　　　　　　　　　　　　　　106018015